G. DE MONCONTOUR

LES CHAMPIONS FRANÇAIS

PAR

H. Gendry

(G. DE MONCONTOUR)

RÉDACTEUR A LA « FRANCE CYCLISTE »

VICE-CONSUL DE L'U. V. F.

PRÉSIDENT DU V. C. DE SAINT-BRIEUC

EN VENTE
CHEZ LES PRINCIPAUX LIBRAIRES

LES CHAMPIONS FRANÇAIS

PAR

H. Gendry

(G. DE MONCONTOUR)

RÉDACTEUR A LA « FRANCE CYCLISTE »

VICE-CONSUL DE L'U. V. F.

PRÉSIDENT DU V. C. DE SAINT-BRIEUC

EN VENTE
CHEZ LES PRINCIPAUX LIBRAIRES

1891

SPORT VÉLOCIPÉDIQUE

LES

CHAMPIONS FRANÇAIS

PAR

E. GENDRY

(G. DE MONCONTOUR)

RÉDACTEUR A LA « FRANCE CYCLISTE »

VICE-CONSUL DE L'U. V. F.

PRÉSIDENT DU VÉLOCE-CLUB DES COTES-DU-NORD

ANGERS
IMPRIMERIE G. MEYNIEU, Libraire-Editeur
6, RUE VALDEMAINE, 6

1891

LES
CHAMPIONS FRANÇAIS

PAR

E. GENDRY

(G. DE MONCONTOUR)

RÉDACTEUR A LA « FRANCE CYCLISTE »

VICE-CONSUL DE L'U. V. F.

PRÉSIDENT DU VÉLOCE-CLUB DES COTES-DU-NORD

ANGERS
IMPRIMERIE G. MEYNIEU, Libraire-Editeur
6, RUE VALDEMAINE, 6

1891

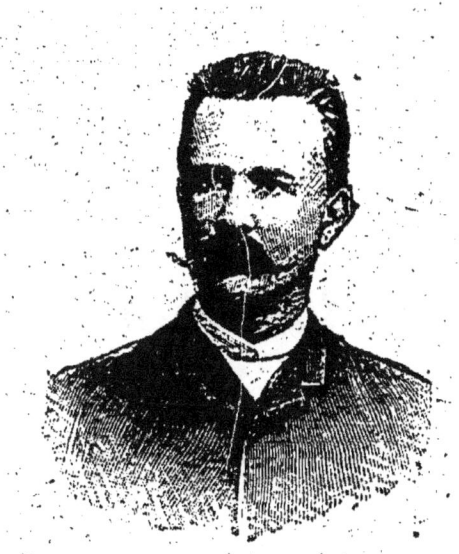

G. DE MONCONTOUR

(E. GENDRY)

Sport Vélocipédique

LES CHAMPIONS FRANÇAIS

PRÉLIMINAIRES

Considérations générales sur l'état actuel de la vélocipédie. — Origine et perfectionnements successifs du véloce. — Vitesse de route. — Chevaux et Vélocipèdes. — Succès de nos courses.

Les progrès de la vélocipédie ont été considérables depuis dix ans. Le cheval d'acier a maintenant fait le tour du monde. Après avoir été longtemps considéré comme un jouet d'enfant, il est devenu peu à peu une machine d'une utilité pratique, appréciée par ceux mêmes qui lui furent les plus hostiles au début. On possède aujourd'hui un véloce comme on possède un cheval, pour faire ses promenades, pour aller à ses affaires. Ce ne sont plus les jeunes seulement qui enfourchent ce docile coursier ; les hommes d'un âge mûr l'ont aussi adopté ; on cite des vieillards qui parcourent, avec son aide, de longues distances ; les dames elles-mêmes, après quelques timides essais, l'ont mis à leur service, heureuses de pouvoir accompagner, en de charmantes excursions, leurs frères ou leurs époux. Du jour où le vélocipède avait l'approbation de la femme, il devait avoir une nouvelle vogue. Ce fut là pour lui comme une consécration.

Si l'Angleterre peut revendiquer la plus grande partie des perfectionnements qui ont été apportés à nos machines, il est juste de dire que le vélocipède est né en France. C'est dans notre pays qu'il a fait ses premiers tours de roue, comme un faible enfant dont les pas ne sont point encore solides et qui trébuche aux moindres aspérités de la route. S'il a grandi et s'est fortifié ailleurs, c'est de chez nous qu'il est parti ; c'est aux Français qu'il doit son existence.

Sans vouloir remonter jusqu'au déluge, il me semble intéressant de rechercher à quelle époque on a conçu pour la première fois l'idée d'une voiture pouvant rouler sans être traînée par un cheval. Vers 1780, on vit, à la cour de Versailles, une machine mue par des ressorts auxquels on imprimait le mouvement avec les mains et les pieds. Mais on renonça vite à ce véhicule, car il fallait déployer une force considérable pour le faire avancer.

Au commencement du siècle, vers 1816, les jeunes élégants avaient pris l'habitude de se promener sur une sorte de véloce en bois composé de deux roues égales, très petites. Ils se servaient de la pointe des pieds, qui touchait le sol, pour donner l'impulsion à cette machine qu'on avait nommée *draisienne*, du nom de son inventeur, le baron Drais de Saverdun. Il y eut sur cette étrange machine des courses dans les allées du Luxembourg. Une estampe, bien connue, souvent reproduite depuis, en a conservé le souvenir.

Les draisiennes ne pouvaient avoir une utilité réelle que sur un terrain plat ou dans les descentes en pente douce. Aussi furent-elles vite abandonnées et, pendant 35 ans, on ne vit plus rien qui ressem-

blât à un vélocipède. Ce fut en 1855 seulement que M. Michaux eut l'idée d'adapter des pédales à une draisienne qu'on lui avait confiée à réparer. C'était le premier grand pas fait en avant. On peut dire que le vélocipède est réellement né cette année-là.

Pendant douze ou treize ans, il n'y eut pas beaucoup de progrès à signaler, puisque en 1868 les bicycles de bois, dont on se servait encore, avaient à peine un mètre de hauteur et pesaient au moins 30 kilos. C'était toujours l'enfance de l'art. Les machines ainsi construites étaient dures à traîner et occasionnaient autant de fatigue que la marche à pied. Veut-on savoir ce que coûtait alors la location d'un véloce? Un industriel de Laval m'en loua un au prix de 20 francs pour un mois. Avec cet instrument primitif et lourd, j'étais fier de parcourir 10 lieues dans ma journée. Mon bonheur était surtout, je me rappelle, de pouvoir dévaler rapidement les côtes, les jambes allongées sur deux tiges de fer placées à la hauteur du guidon.

En 1870, les roues en fil de fer caoutchoutées et montées en tension remplacèrent complètement les roues en bois, qui étaient beaucoup trop lourdes. Le diamètre de la grande roue fut augmenté et porté à 1m10. Le poids moyen des machines ne dépassa plus beaucoup 22 kilos. De sérieux progrès avaient donc été accomplis. Malheureusement la guerre vint arrêter cet élan. Jusqu'à cette année désastreuse la France était incontestablement à la tête du monde vélocipédique. C'est à peine si dans beaucoup de nations on connaissait le cheval de fer. Mais, à partir de cette époque, la vélocipédie fit en Angleterre des progrès extraordinaires et nous fûmes relégués tout à fait au second rang.

A la fin de 1874, un Parisien, Camille Thuillet, alla courir en Angleterre avec une machine de 1m20 seulement. Il fut battu par les Anglais qui possédaient déjà des véloces de 1m35 à 1m40. Mais, sur ses indications, les machines françaises furent vite métamorphosées. M. Truffault eut l'idée de faire des jantes et des fourches creuses. Il construisit d'abord un bicycle de 1m25, pesant 15 kilos, puis un autre de 1m40, pesant à peine 11 kilos, sur lequel il effectua de longs voyages. Les frottements à billes remplacèrent bientôt les frottements lisses, et, dès lors, le bicycle ne fut plus guère susceptible d'être perfectionné.

C'est un merveilleux instrument de course que le bicycle ! Il est gracieux et léger, mais ne convient guère qu'aux jeunes gens, à ceux qui ont conservé toute leur agilité. Il est rare qu'un homme de 40 ans essaye de monter sur une machine aussi haute. Et cependant, ceux qui en sont devenus bien maîtres, prétendent encore aujourd'hui que c'est en voyage le plus agréable des instruments.

La hauteur du bicycle et le risque que l'on court, en se penchant en avant, de passer par dessus le guidon, sont ses deux inconvénients les plus sérieux. Pour y remédier, on essaya, vers 1880, de petits bicycles, dits *de sûreté*, dans lesquels la grande roue, toujours motrice, était mue par une chaîne que les pédales actionnaient. Ces nouvelles machines, moins élégantes et aussi dangereuses que les autres, *vécurent ce que vivent les roses* et furent vite remplacées par la bicyclette.

Nous savons quels progrès énormes ont fait faire au Sport vélocipédique les inventions successives du tricycle d'abord, de la bicyclette ensuite, ces ma-

chines pratiques et sûres dont on peut se servir, à tout âge et sur toutes les routes, sans être doué d'une vigueur extraordinaire. Il n'est personne qui, avec un peu d'énergie, ne puisse être vélocipédiste. Mais combien peu savent vraiment se servir de leur machine ! Qu'ils sont rares ceux qui comprennent bien la vraie façon de marcher en route !

Parce que nous voyons journellement les professionnels accomplir des vitesses vertigineuses, nous nous figurons trop que le véloce est un instrument sur lequel on doit toujours fendre l'air. C'est là une grave erreur. Il n'y a pas plus de comparaison à établir entre le train d'un touriste et celui d'un coureur qu'entre l'allure d'un hack et celle d'un cheval de course. Les coureurs sont jeunes et entraînés. Ils ont un costume spécial, des véloces extra-légers. De là toute sorte d'avantages sur les touristes. En outre, ils ne craignent pas de se fatiguer, puisque leur but est de marcher le plus vite possible. Pour le touriste, qui n'a point le même but, il est plus agréable de rouler à une vitesse modérée et d'éviter la lassitude.

La différence de train entre le simple amateur et le coureur de profession doit être à peu près de moitié, bien que cet écart énorme doive paraître exagéré à bien des personnes. Je le prouve : Si, dans une seule heure de marche, sur une piste, un champion couvre 30 kilomètres, un amateur n'aura point mal marché en faisant 15 kilomètres sur une route dans le même temps. Si, dans une course de fond, les concurrents soutiennent pendant plusieurs heures un train de 26 kilomètres à l'heure, on m'accordera qu'un touriste a roulé suffisamment

vite, en soutenant pendant 4 ou 5 heures le train de 13 kilomètres. Tel est, du reste, l'avis des Baby, des Baroncelli, et de bien d'autres autorités vélocipédiques. Une chose à remarquer, c'est que plus on a vélocé et plus modérément on marche. On devient sage en vieillissant!

En règle générale, on ne doit jamais en voyage atteindre la limite de ses moyens. Pour employer une expression bien connue des sportmen, il faut toujours marcher *en dedans de son action*. Le touriste doit avoir sans cesse la certitude de pouvoir augmenter son allure s'il est nécessaire. Il doit se sentir capable d'un effort plus violent ou plus prolongé. Si, dans un terrain plat, la vitesse l'oblige à se pencher en avant, à tirer sur le guidon, il doit ralentir progressivement jusqu'à ce qu'il sente sa machine rouler, pour ainsi dire, seule. Si, dans une forte rampe, il est obligé de faire agir tout le poids du corps à chaque coup de pédale, si les reins travaillent plus que les jambes, s'il est à bout de souffle avant le sommet, il ne doit pas hésiter à mettre pied à terre, dût son amour-propre en souffrir devant les passants qui le connaissent.

Il faut se convaincre, avant tout, que l'on ne fait pas du véloce pour la galerie. Mieux vaut être rencontré frais et dispos, poussant à pied sa machine dans une côte, que de se faire voir dessus, haletant, courbé, se donnant plus de mal qu'une bête de somme, sans avancer beaucoup. Dans le premier cas, les spectateurs doivent penser que nous sommes sages; dans le second cas, ils peuvent croire que nous sommes fous et le spectacle que nous leur offrons n'est pas fait pour nous attirer beaucoup d'adeptes.

A côté de cette question de fatigue, il faut songer qu'il y a bien aussi la question de danger. A une allure modérée, les chutes sont très rares et peu dangereuses. A toute vitesse, on est exposé à tomber bien plus souvent et les chutes sont parfois terribles. Pour vélocer agréablement, d'une façon hygiénique, sans s'exposer à de fatales culbutes, il faudrait suivre les préceptes suivants :

1º Modérer toujours la vitesse dans les descentes, de façon à ne jamais faire un seul kilomètre en moins de 2 minutes 1/2.

2º Ne jamais couvrir dans une heure, même sur un sol parfait et plat, plus de 17 ou 18 kilomètres.

3º Adopter, comme train de route à soutenir longtemps 12 à 13 kilomètres à l'heure, pas plus.

4º Ne jamais faire, à moins d'y être forcé, plus de 100 kilomètres dans une journée.

Ceux qui marchent ainsi ont toujours du plaisir. En faisant un exercice salutaire par excellence, ils éprouvent des jouissances que ne goûtent pas souvent les grands *buveurs d'air*.

Remarquons bien qu'en véloçant *de cette façon* on fait encore plus de chemin que la bonne moyenne des chevaux de service, qui ne parcourent pas souvent 17 ou 18 kilomètres dans une heure, bien qu'il ne manque pas de voituriers ayant la prétention de faire cinq lieues. Les animaux capables de parcourir 50 kilomètres en 4 heures sont très bons, si on considère que l'on est bien un peu forcé de les laisser souffler pendant ce trajet. Enfin tout le monde sait que 100 kilomètres dans une journée constituent une étape excessive pour la plupart des chevaux. Or, tout cela n'est qu'un jeu pour le vélocipédiste !

Je suis loin de vouloir conclure à la supériorité absolue des vélocipédistes sur tous les chevaux. Je tiens, au contraire, à prouver aux velocemen que, sur de petits parcours, ils peuvent souvent trouver des chevaux capables de lutter avec eux et même de les dépasser. Avec le cheval de pur sang, qui atteint son kilomètre au galop dans une minute, il n'y a pas de lutte possible. En 1889, le Grand Steeple de Liverpool (7,400 mètres et 20 obstacles) fut fait par *Frigate* en 10 minutes. Sur cette distance un vélocipédiste serait encore perdu en route. On sait que le steeple-chaser *Triboulet* a parcouru 40 kilomètres en 1 h. 20'. Bien des connaisseurs prétendent que le pur sang au galop pourrait faire ses 60 kilomètres en 2 heures et je n'en serais nullement étonné. C'est assurément tout ce qu'on peut demander au cheval, ainsi qu'au cycliste. A mon avis, ce serait donc vers 10 ou 15 lieues que le pur sang et le veloceman bien entraîné pourraient se mesurer avec des chances à peu près égales. Sur un plus long parcours, la supériorité du cheval d'acier deviendrait écrasante.

Ce qui est toujours difficile à faire admettre aux vélocipédistes, c'est que le trotteur de course a une vitesse supérieure à la leur sur un parcours de 4,000 mètres et moins. Bien des chevaux ont fait à Vincennes leurs 4 kilomètres en 6'30" au trot. On peut conclure qu'ils rendraient presque une demi minute, ou 300 mètres, sur cette faible distance à nos coureurs, ce qui est énorme. Il y a quelques années, une trotteuse de course à M. de Kertanguy, de Morlaix, *Bagatelle*, a parcouru, sur une route plate, 48 kilomètres en 2 heures moins 10 minutes (1 h. 50). Ce fait est bien connu en Bretagne. Il

s'agissait d'un pari et les enjeux étaient assez considérables pour que la distance fut convenablement mesurée et le temps exactement pris. D'après ce résultat, qui représente 26 kilomètres à l'heure, on peut croire que cette vaillante bête eut pu tenir tête à nos meilleurs champions jusqu'à 40 kilomètres.

En résumé, le veloceman serait souvent imprupent d'accepter la lutte contre un vrai trotteur au-dessous de 30 kilomètres. Il a bien des chances d'être battu par le galopeur jusqu'à 50 kilomètres. Mais, au-delà de cette distance, il peut accepter, sans témérité, tous les paris qu'on peut lui proposer. Je ne compare ici, bien entendu, que les vélocipédistes professionnels avec les chevaux de course. Il est évident que si je comparais les vitesses des velocemen amateurs, non entraînés, avec celles des bons chevaux ordinaires, la proportion resterait mathématiquement la même.

Où nous triomphons tout à fait, c'est sur la distance. Avec le véloce on peut soutenir longtemps un train relativement sévère. Et qu'importe, après tout, de mettre cinq minutes de plus ou de moins à faire une dizaine de kilomètres ? Ce qui est surtout précieux c'est de pouvoir aller très loin sans beaucoup d'arrêts. Et c'est précisément en cela que notre coursier, qui ne mange point et n'a peur de rien, est nettement supérieur au cheval vivant, qui s'effraye de tout et qui exige tant de soins et de dépenses.

Les résultats obtenus par les vélocipédistes éveillaient naturellement l'idée d'organiser des luttes de vitesse. Aussi peut-on dire que les courses de vélocipèdes sont nées le jour où ces machines ont été inventées.

Il y eut, dès le début, des jeunes gens avides de se mesurer les uns avec les autres, au risque de mordre parfois la poussière des routes ou des pistes.

> *Sunt quos curriculo pulverem olympicum*
> *Collegisse juvat........*

C'était un sport tout indiqué et qui rappelait éminemment les jeux olympiques.

Le mérite de ceux qui sont les premiers entrés dans l'arène est difficile à apprécier. Ils se servaient d'instruments si imparfaits qu'on ne peut les juger par leur vitesse. Avouons toutefois que, pour courir avec les bicycles de bois de 1868, il fallait plus de courage et d'énergie que de nos jours. Si le mérite était proportionné à la difficulté vaincue, celui des premiers champions fut réel. Aussi me semble-t-il juste de ne pas les oublier. Voici quels furent chaque année les noms des plus connus :

En 1868, Moret, Michaux, Tribout, Casterra et l'anglais Moore furent les meilleurs coureurs qui parurent en France.

En 1869, nous trouvons les mêmes noms. C'est Moore qui gagne la course de fond de Paris à Rouen, 123 kilomètres en 10 h. 45'.

En 1870, quelques coureurs nouveaux se révèlent : Rousseau, de Marseille ; Laumaillé, de Châteaugontier. Ce dernier gagne la course de Dijon à Besançon, 95 kilomètres en 5 h. 20'.

En 1871, Charlet et Viennet, de Lyon, débutent brillamment avec Gaiffe, de Besançon C. Thuillet, de Paris, gagne la course de Paris à Versailles.

En 1872 apparaît Tissier, de Chambéry, qui gagnera deux fois, plus tard, en 1876 et en 1877, la fameuse course d'Angers à Tours.

En 1873, le premier champion anglais, J. Keen, vient à Lyon et triomphe de tous nos coureurs.

En 1874, Joguet, de Lyon, gagne la course de 272 kilomètres, de Lyon à Châlons-sur-Saône. H. Pascaud commence à se faire connaître.

En 1875 eut lieu une grande réunion aux Tuileries. Ce fut un *great event*. Les coureurs qui s'y distinguèrent le plus furent encore Thuillet, H. Pascaud, Moore, Rousseau et un nouveau venu, H. Pagis, qui devait, comme journaliste, rendre de si grands services à la cause vélocipédique.

Là peut s'arrêter la liste de nos premiers champions, ou, tout au moins, de ceux dont on a généralement perdu le souvenir, parce qu'ils ont depuis longtemps quitté la piste.

A partir de 1876, nos courses prirent une extension considérable, et ce fut surtout grâce à la ville d'Angers, qui inaugura sur le Mail ses belles réunions internationales.

De nouveaux coureurs se firent une célébrité. Ce fut d'abord Charles Terront, dont la carrière n'est pas terminée encore. En même temps que lui débutaient : son frère Jules, qui gagna les grandes courses de fond d'Angers et du Mans en 1880, l'énergique Charles Hommey, Clément, le futur constructeur, etc. Plus tard, de Civry et Médinger devinrent à tour de rôle champions de France et conservèrent longtemps leur suprématie. Puis vint le tour de J. Dubois ; ensuite celui des Angevins : Charron, Chéreau, Béconnais, Cottereau, devant lesquels les Parisiens ont bien souvent baissé pavillon.

Aujourd'hui toutes les villes de France organisent des courses de vélocipèdes. Il n'est pas de petite localité qui ne veuille avoir les siennes. Il faut

avouer que ces tournois sont devenus, en province du moins, bien autrement intéressants que les courses de chevaux. Que de fois a-t-on vu sur nos hippodromes deux maigres racers seulement entrer sur une piste pour se disputer un prix de quelques milliers de francs ! Et ce ne sont le plus souvent que des sujets de handicap ou de prix à réclamer ! Il est même arrivé plusieurs fois, notamment à la réunion du Pin, que toutes les épreuves ont été réduites à des *walk over*. Un cavalier seul à chaque course, comme c'est intéressant pour les spectateurs !

Les allocations fantastiques que trouvent les propriétaires de chevaux, à Paris, à Chantilly, à Deauville, ont fait déserter presque tous les autres hippodromes. Aussi, parmi les hommes qui ont aimé le plus passionnément le Sport hippique, beaucoup préfèrent aujourd'hui l'attrayant spectacle des courses de vélocipèdes. Il suffit d'avoir assisté à l'une de nos grandes réunions, à Paris, à Angers, à Bordeaux, à Agen, pour comprendre combien notre jeune Sport offre de charmes. De jour en jour on le connaît mieux, et on l'apprécie davantage.

Jusqu'ici nos vélodromes n'ont pas été parfaits, il faut en convenir. Ce n'étaient le plus souvent que des avenues ou des places râtissées pour la circonstance. Mais d'heureuses innovations viennent d'être faites. On a tracé à Bordeaux la magnifique piste de Saint-Augustin. A Paris, plus récemment, on a transformé en un splendide vélodrome couvert le Palais des Arts libéraux, au Champ-de-Mars. Voilà qui a donné plus de vogue que jamais aux uttes ardentes des cyclistes ! On n'était plus à la merci du soleil ! En dépit du vent et de la pluie, les

courses pouvaient avoir lieu toujours et le public était bien à l'abri.

Pourquoi ce qui a été fait dans la capitale ne serait-il pas fait ailleurs ?

Le succès de nos courses est assuré désormais. Nous n'avons plus sur le Sport hippique qu'un désavantage, celui de la recette. Or, d'où viennent aux Sociétés de Courses les sommes fabuleuses qu'elles reçoivent ? N'est-ce point des parieurs ? Qu'on supprime les listes et le pari mutuel et l'on verra vite les spectateurs prendre leur volée et les recettes se réduire presque à néant.

Là où les autres ont puisé des ressources, nous pouvons en puiser aussi. Laissons donc les paris s'organiser à nos réunions. Que pouvons-nous craindre ? Nos coureurs ont bien autant de moralité que les jockeys et ceux-ci sont en général plus honnêtes qu'on ne croit. Avec des règlements sévères, on assurera presque toujours la régularité des résultats.

Cette tolérance s'impose. Elle permettra d'augmenter les entrées à certaines places. Grâce aux bénéfices réalisés, nous pourrons donné plus d'éclat à nos fêtes et de plus beaux prix à nos champions.

Un écrivain dont je ne me rappelle plus le nom, a émis un jour dans *Le Sport* une idée parfaitement vraie ; la voici : *On peut réglementer le jeu, mais vouloir l'empêcher est une utopie et aux courses il offre au moins cet avantage qu'il est utile à quelque chose.*

AVANT-PROPOS

Ces notices sur les principaux *Champions français* ont paru successivement dans la *France Cycliste;* puis un tirage spécial en a été fait, aussitôt après, pour les réunir en volume. Voilà pourquoi quelques-unes sont plus complètes que les autres.

De Civry, Duncan, Laulan ont tout à fait cessé de courir et leur carrière est ici entièrement retracée.

Dubois, Béconnais, Loste, Fol, Cottereau, Chéreau, Vasseur, Jiel, Échalié, Lemanceau, Fournier, ont eu leurs biographies arrêtées à la fin de 1890, ou même cette année. Ils ont donc peu couru depuis.

Il n'en est pas de même de Ch. Terront, de Médinger et de Charron qui occupent les premières places dans ce livre.

Ch. Terront a remporté l'année dernière encore la *Grande Course de fond d'Angers*, le jour même où tout le monde lisait sa biographie sur le Mail.

On sait que Médinger vient de gagner le *Championnat de vitesse* à Agen.

Quant à Charron, il est devenu un tricycliste de premier ordre et a remporté le *Championnat de France* à Montélimar. De plus, il s'est montré un excellent coureur de fond en gagnant la *Course de quatre heures* à Angers.

L'auteur de ce volume tient à remercier MM. Ch. Terront, Dubois, Charron, L. Cottereau, Échalié et Four-

nier des renseignements qu'ils lui ont donnés avec tant de complaisance.

Deux autres coureurs, qui se sont sans doute mépris sur leurs propres mérites, ont regretté, paraît-il, de n'avoir pas été portés aux nues. Pour avoir été battus un peu par tout le monde, ils avaient été cependant fort bien traités. Nous ne les nommerons pas, afin de ne pas attirer sur eux le ridicule.

Par tous les autres champions l'auteur a été vivement remercié et il a été particulièrement heureux de recevoir les félicitations de MM. Jiel-Laval, de Civry, Duncan, Chéreau, Dubois, Ch. Terront, Cottereau et Charron.

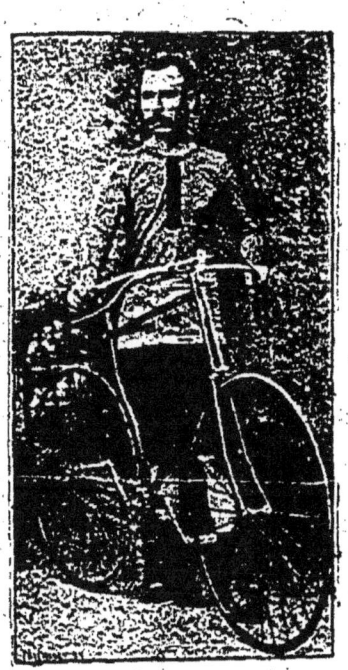

CHARLES TERRONT

Charles TERRONT

Il semble juste d'ouvrir la *Galerie des Biographies* par le coureur français qui a toujours été le plus populaire à Angers, et peut-être aussi sur les autres vélodromes de notre pays, par celui qui a mérité le titre de champion, il y a quinze ans déjà, et qui, après des alternatives de succès et de revers, s'est encore placé, l'année dernière, à la tête de tous l[es] vélocipédistes, jeunes et vieux, dans le Champion[nat] de 100 kilomètres.

Charles Terront est né à Paris en 1857. C'e[st en] 1875, à dix-huit ans, qu'il apprit à monter en bic[yclette]. Son frère Jules, plus jeune que lui de deux ans, [fut] son premier maître. L'élève ne tarda pas à deveni[r] plus fort que le professeur, sinon comme adress[e]

du moins comme coureur. Charles savait à peine se tenir sur son véloce qu'il allait déjà courir sur les vélodromes suburbains. Il avait trouvé sa vocation.

Ses succès en bicycle ont toujours été d'autant plus méritoires qu'il est de taille moyenne, on pourrait même dire de petite taille, si on le compare aux autres bicyclistes célèbres, qui sont presque tous très grands. Presque tous montent régulièrement des véloces dont la grande roue a 1m40 de diamètre et plus. Charles Terront ne marche vraiment bien qu'avec des bicycles de 1m35, et quelques-uns de ses plus beaux succès ont même été obtenus sur des machines de 1m32.

La première course qui attira l'attention sur notre champion fut celle de Paris à Pontoise, en 1876, où il battit Camille Thuillet, que l'on considérait alors comme le meilleur coureur français, et Henri Pascaud. A Angers, il confirma l'exactitude de cette victoire, en gagnant l'Internationale sur les mêmes concurrents. On peut dire qu'il avait été le premier à comprendre l'utilité des enlevages faits à propos et à ménager ses forces pour battre ses rivaux dans le *rush* final.

En 1877, il gagna, pour la seconde fois, la course internationale d'Angers et il eut certainement remporté la fameuse course d'Angers à Tours, s'il n'avait pas fait la faute d'attendre Tissier. Les deux coureurs marchaient ensemble lorsque, à quelques kilomètres du but, un accident à la machine du coureur parisien lui fit perdre cinq minutes qu'il ne put rattrapper.

Pas un vélocipédiste français n'arriva à battre Charles Terront en 1878 dans une course en ligne. Ce fut aux environs de Paris qu'il courut presque

toujours et qu'il triompha constamment. Dans un match qu'il gagna contre une jument attelée, de la Porte des Loges, à Saint-Germain, au pont de Conflans-Sainte-Honorine, il fit 11 kilomètres en 19 minutes 50 secondes, et la *Revue des Sports* certifia que cette vitesse extraordinaire était parfaitement exacte. A la fin de l'année, il courut, pour la première fois, dans une course de six jours, à « l'*Agricultural Hall*, » à Londres et, sans entrainement, il se classa cinquième, avec 1,448 kilomètres à son actif.

Dès le printemps de 1879, il retourne en Angleterre, où il se couvre de gloire dans ses luttes célèbres contre Waller. Dans ces terribles épreuves de six jours, à 18 heures par jour, il fut deux fois second, très près du gagnant, et après des accidents, le premier jour. La seconde fois il couvrit la distance incroyable de 2,236 kilomètres. C'était bien une victoire à la Pyrrhus que le champion anglais avait remporté ce jour là. Il en fut tellement épuisé qu'il ne put, quelques temps après, disputer à notre compatriote une autre épreuve de 26 heures consécutives. Charles Terront la gagna haut la main et couvrit 584 kilomètres (146 lieues). Cette performance merveilleuse lui valut le titre de *Champion du monde des longues distances*, qui ne lui a jamais été enlevé, personne n'ayant pu couvrir la même distance dans le même temps.

Entre ses courses en Angleterre, Charles était venu, en 1879, gagner tous les prix à la réunion d'Angers, et notamment la course d'Angers au Mans et retour, où il prit une si éclatante revanche sur Tissier. A la fin de l'année, il passa en Amérique, avec les anglais Cann, Keen et Stanton, et gagna plusieurs courses de six jours, à Boston et à Chicago.

Ce fut certainement une des périodes les plus glorieuses de sa carrière.

Au commencement de 1880, Charles Terront défia quatre vélocipédistes parisiens pour une course autour de Longchamps (20 tours), chaque vélocipédiste faisant cinq tours complets, c'est-à-dire qu'après avoir accompli cinq tours, le premier serait remplacé par le second, et ainsi de suite. Telles étaient alors sa réputation et sa supériorité que ce défi ne fut pas relevé.

Il traversa de nouveau la Manche et gagna successivement trois grandes courses de six jours, à Londres, à Edimbourg et à Hull, se jouant chaque fois des meilleurs *Stayers* anglais, que son train soutenu épuisait tour à tour. Quand il revint en France, un peu fatigué, il trouva un nouveau rival, de Civry qui, dans leur première rencontre, le battit à Montdidier. A Paris, sur la place du Carrousel, Charles Terront gagna trois prix le même jour, sur Ch. Hommey, G. Pilian et Médinger. Après ce triple succès, il fut l'objet d'une ovation enthousiaste de la part du public parisien. A la fin de décembre, il quittait le véloce pour le service militaire, et était envoyé en garnison au 47e de ligne, à Saint-Brieuc.

Sans aucun entrainement, et souvent sans véloce, il ne pouvait lutter à armes égales contre ses anciens rivaux, en 1881. Il trouva cependant moyen d'infliger au nouveau champion, de Civry, une terrible défaite dans l'Internationale de Tours, où il gagna très facilement par plus de 50 mètres.

Il était un peu mieux entrainé en 1882. A Orléans, il battit tout le monde. A Angers il succomba derrière de Civry et Duncan, peut-être par sa faute, dans l'Internationale du premier jour, mais il les battit

à son tour dans la course de fond de quatre heures. Dans la course de vitesse d'Agen, il triompha encore des deux mêmes coureurs, après avoir mené tout le train, sans être rejoint. Après quelques courses médiocres à Rennes et à Grenoble, il fut libéré et se rendit aux courses de Bordeaux, où Garrard et lui se battirent chacun à leur tour. Ce coureur anglais était alors presque invincible dans notre pays.

En 1883, nous retrouvons Charles Terront sur tous les vélodromes de France. Nous ne pourrons le suivre partout et nous nous contenterons de signaler quelques-unes de ses courses les plus mémorables. Il redevint le véritable champion de fond, en enlevant les deux courses à longues distances d'Angers et de Grenoble, à toutes les célébrités d'alors, de Civry, Duncan, Garrard, Médinger, etc.

A Agen, il battit Médinger, alors en pleine forme, dans une course de 500 mètres. Ce fait mérite d'être signalé, parce qu'il prouve bien que le champion a été bon sur toutes les distances et remarquable, à certaines époques, par sa vitesse. A Bordeaux et à Agen, Médinger et lui battirent trois fois de suite le champion anglais Wood, qui venait de triompher de Howell, dans son pays et qui nous était arrivé avec une réputation effrayante.

Le 18 octobre 1883, Charles Terront se mariait à Biarritz. Ses témoins étaient MM. Rousset, le célèbre recordman et le prince Soltikoff, de Dax. De Civry, assistait aussi au mariage. A la fin de décembre, invité par Waller à prendre part, à Newcastle, à une course de six jours, il se rendit au désir de son ancien rival et passa le détroit, sans préparation, malgré les remontrances de ses amis. La traversée fut mauvaise. Il n'arriva que la veille de la course

et fut quatrième, avec 1,160 kilomètres. Les concurrents ne marchaient plus que huit heures par jour. Ce fut Battensby qui gagna.

En 1884, Charles Terront se place encore le premier en France sur la liste des vainqueurs, avec 35 premiers prix. Il débute en Angleterre avec de Civry et se classe troisième dans le Championnat de 50 milles, derrière Battensby et R. James. Détail à noter, ses meilleurs courses en France, pendant cette saison, furent des courses de vitesse. Il habitait déjà tout à fait le Midi et ne se dérangea pas pour venir disputer le Championnat de France, aux Tuileries. Ce fut un tort, car Médinger étant tombé quelques jours avant la course, Charles Terront aurait eu bien des chances de gagner. Vers cette époque, il accompagna M. Rousset dans son fameux record de 24 heures pendant tout le parcours et fit ainsi 339 kilomètres 200. Il possède donc jusqu'ici le record de 24 heures à bicycle pour la France, sans avoir songé à l'obtenir.

On commençait déjà à dire en 1885 que Charles Terront était fini et que, les coureurs français étant devenus de plus en plus forts, il ne pourrait plus rien gagner. Cependant il n'est pas un seul des plus célèbres champions qu'il n'ait réussi à battre plusieurs fois pendant cette année là. Il remporta encore 26 premiers prix et gagna plus de 5,000 fr. Mais, chose bizarre, lui, le coureur énergique par excellence, il disputa sans succès deux courses d'une heure. La vitesse semblait être alors sa qualité dominante. Ainsi, à Montpellier, il fit 1 kilomètre en 1' 38" 2/5, et 5 kilomètres dans le temps remarquable de 9' 8" 3/5.

Au printemps de 1886, Charles Terront battit de

Civry à Bordeaux et fit 5,000 mètres en 9' 40", la meilleure vitesse obtenue pour cette distance sur la piste des Quinconces. A Angers, il remporta pour la quatrième fois la grande course de fond. A Agen, dans le Championnat de France, de vitesse, il arriva très près de l'anglais Duncan et eut l'honneur de battre tous les français, y compris les anciens champions, de Civry et Médinger. Immédiatement après cette course, dans un handicap, il battit à son tour, le nouveau champion Duncan et faillit être porté en triomphe. A l'automne, il revint à Paris, où il n'avait pas couru depuis 1882, et fut troisième dans la course de 100 kilomètres, autour de Longchamps, derrière de Civry et Dubois.

Les courses de Terront, en 1887, furent un peu moins brillantes. Cependant il fut, dans le Midi, un des plus redoutables rivaux de Loste, le jeune et brillant coureur. Dans les deux grandes courses de fond de l'année, il montra encore sa vieille énergie, fut deux fois second et, de l'avis de tous les connaisseurs, il aurait pu les gagner toutes les deux. A Angers, il était à une demi-roue de Béconnais, qui était employé chez lui, et tous les deux battaient le record de 4 heures. A Paris, il battit facilement Béconnais sur 100 kilomètres et ne força point le train pour lâcher de Civry, qui était vidé et qui ne l'emporta sur lui que de quelques centimètres.

A la fin de l'année, Ch. Terront, repassa en Angleterre et, pour bien prouver qu'il n'était pas usé, il gagna le Championnat de 100 milles (160 kil.), battant Howell, Woodside, English, etc. Cette distance fut couverte par lui en 5 heures 30'40". La performance était absolument remarquable et lui donna un nouveau regain de popularité.

Au commencement de 1888, il courut à Birmingham, avec Woodside et Howel, contre les cowboys Marve, Beardsley et Broncho Charley, qui avaient 30 chevaux à leur disposition, la lutte dura 6 jours. Les 3 cyclistes gagnèrent difficilement, après des prodiges de valeur, et faisant, à très peu de chose près, la même distance les uns que les autres. Le seul fait d'avoir été appelé à cette lutte gigantesque prouve l'estime qu'on avait en Angleterre pour notre vieux champion.

Cette course servit à entrainer Charles, qui vint gagner successivement en France le Championnat du Sport Vélocipédique parisien, l'Internationale d'Angoulême, où il battit Loste, et celle d'Angers, où il triompha de Dubois. Il termina cette brillante saison à Paris, en gagnant très facilement le *Championnat de 100 kilom*. La distance fut couverte par lui en 3 heures 28'15", ce qui est le record de bicycle pour cette distance. D'après beaucoup de prétendus connaisseurs, cette victoire était le chant du cygne, le dernier succès éclatant d'un coureur extraordinaire. Eh bien, non, pas encore.

A un an de distance, Ch. Terront a renouvelé ce triomphe. Malgré la présence de deux champions anglais de premier ordre, malgré la substitution presque complète de la bicyclette au bicycle, il a de nouveau gagné le Championnat de France de 1889, battant Béconnais, Dubois, Fol, tous ceux enfin qui semblaient être les favoris du ring dans la circonstance. Charles était le favori du public, qui lui a montré par des applaudissements frénétiques sa sympathie et son admiration.

Ainsi, le voilà encore et toujours *Champion de France*. Il est à désirer qu'il arrête là sa carrière si

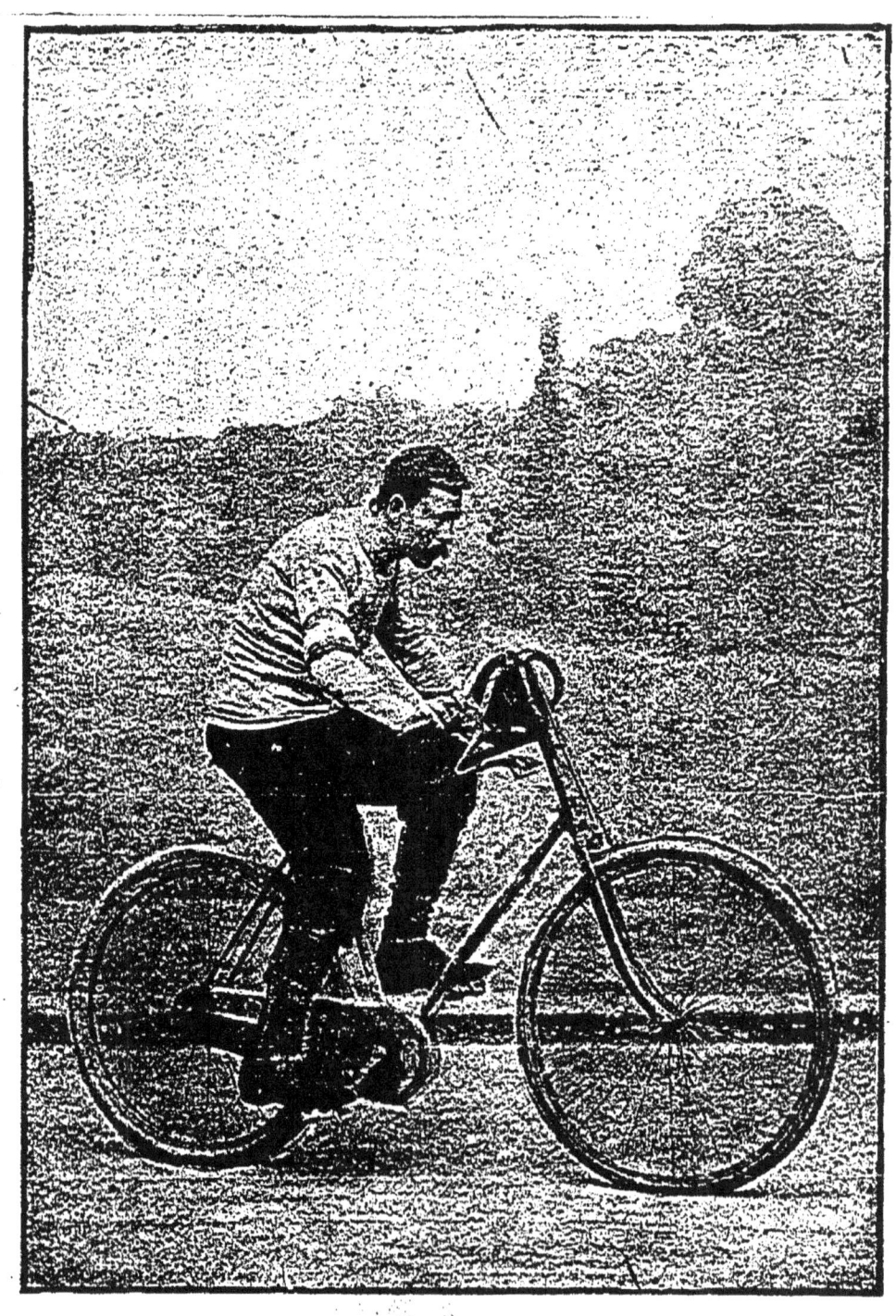

Charles TERRONT

*Vainqueur, en 1891, dans la fameuse course de Paris Brest et retour
(1,200 kilomètres en 72 heures)*

glorieuse, après une victoire éclatante remportée sur tous les meilleurs coureurs de son pays. Tel est certainement le désir de tous ceux qui, de près ou de loin, s'intéressent à sa réputation, parce qu'il a été la plus grande gloire de la Vélocipédie française.

Parmi ceux qui coururent avec lui à ses débuts, combien en reste-t-il sur la piste ? Les Thuillet, les Pascaud, les Viltard et bien d'autres ont disparu. De Civry n'a couru que pendant huit ans. Médinger est le seul qui lutte encore, mais il n'a commencé à courir que quatre ans après les débuts de Terront, cependant celui-ci est toujours sur la brèche, bien qu'il se soit plus surmené qu'aucun autre.

Voici, en résumé, quelles ont été les courses et les victoires de Ch. Terront, depuis 1876 :

	Courses fournies.	**486**
1ers prix. 212		
2mes prix. 135	*Prix gagnés*	**424**
3mes prix. 77		
	Courses perdues.	62

Je n'ai pas indiqué dans ce tableau les prix gagnés dans les concours d'adresse. Ces chiffres ont bien leur éloquence, si l'on réfléchit que bien des courses ont été perdues par des chutes, que le champion a eu sa carrière interrompue par deux ans de service militaire et qu'il a le plus souvent couru contre les plus forts professionnels. Parmi ceux-ci, il n'y en a pas un dont il n'ait triomphé plusieurs fois, quand ils étaient dans leur meilleure forme. Quel est, du reste, le coureur qui n'a jamais eu de défaites ? Il n'y en a pas.

Ch. Terront a couru dans presque toutes les

grandes villes de France, et ses succès ont toujours été partout plus populaires que ceux d'aucun autre. Les bouquets, les cadeaux, affluaient à son hôtel ; on se diputait presque l'honneur de conduire son véloce. C'est que tous les vrais amateurs de notre Sport avaient lieu d'être fiers de lui, et que la gloire qu'il avait acquise en Angleterre et en Amérique était presque une gloire *Nationale*.

Le vieux champion possède des records magnifiques, qui seront bien difficiles à égaler, parce qu'ils ont tous été obtenus sur de longs parcours, et qu'il faudra des hommes d'une rare énergie, pour essayer même de les battre. Voici quels sont ces records, qui ont été faits sur le bicycle :

EN FRANCE :

50 kilom. en 1 h. 38' 15" à Longchamps, 1er Sept. 1888
100 — en 3 h. 28' 15" — —
339 — en 24 h. (sur les routes du Midi). Oct, 1884

EN ANGLETERRE :

422 kilom. en 18 heures, à Londres en 1880
584 — 26 — — 1879

Ces deux derniers records sont ceux du monde entier. Grâce à eux, Ch. Terront a toujours le droit de se dire *Champion*, ou mieux *Recordman du monde des longues distances*, et il est bien possible que ce titre reste bien des années encore, peut-être toujours, à notre courageux compatriote.

MÉDINGER

Médinger est aujourd'hui, après Ch. Terront, le plus vieux coureur français qui soit resté sur la piste et, comme le Champion de France de fond, il a aussi dépassé la trentaine. C'est en 1880 qu'il fit ses débuts ; il eut alors comme principal adversaire le jeune de Civry, celui des coureurs qui devait devenir plus tard, et pendant longtemps, son antagoniste le plus direct, au moins dans les courses de vitesse. La première fois qu'il le rencontra, à Saint-Pierre-lès-Calais, il le battit de 40 centimètres sur 2,000 mètres. Le même jour, de Civry prit sa revanche en 6,000 mètres. Quelques jours après, à Calais, Médinger battit de nouveau son concurrent.

A Dieppe et à Montdidier, il fut battu par G. Pihan, par de Civry, par Ch. Hommey. A Paris, au Car-

rousel, à Enghien, à Fougères, Ch. Terront lui infligea de nombreuses défaites. A Saint-Denis où il prit sa revanche sur Pihan, il fut battu de nouveau et de loin par les frères Terront.

Telle fut, en résumé, la première campagne de Médinger. Vigoureusement bâti, avec des mollets qui rappellent un peu ceux de Laulan, de taille au-dessus de la moyenne, il s'était montré un coureur d'excellent ordre, et cependant rien dans ses performances ne pouvait encore faire penser qu'il se classerait un jour tout à fait à la tête des vélocipédistes professionnels de notre pays.

A la fin de cette année 1880, Médinger partit pour faire son service militaire, et en 1881 il ne prit part à aucune course.

Au mois de juin 1882, il reparut à Agen où il fut battu par Ch. Terront, de Civry, Duncan et Garrard, qui venait d'arriver en France. Quelques jours après, à la réunion de Rennes, il montra, pour la première fois, sa valeur réelle, en approchant Garrard de très près dans l'Internationale et en se plaçant devant ses anciens rivaux, Ch. Hommey et Ch. Terront. Le Championnat de France de vitesse fut couru à Grenoble, au mois d'août. Médinger fut 2e, assez loin derrière de Civry, qui était alors dans une forme merveilleuse. A l'automne, il fut encore battu par de Civry, à Charenton, mais à Tours, dans un championnat « dit International », il battit Hommey, gagnant un vase Saïgon, offert par le Président de la République. A Paris, il fut 1er dans le Championnat de la Seine, devançant de nouveau Ch. Terront et Hommey.

Il avait donc pris, sans contestation possible, la seconde place en France. De Civry, seul, lui avait été

nettement supérieur parmi les coureurs de son pays.

En 1883, Médinger courut dans presque toutes les réunions de courses. Il serait impossible de le suivre partout. Contentons-nous de relater ses performances les plus mémorables.

A Pau et à Angers, il fit, avec de Civry, deux matchs où il fut battu, mais de si peu, que l'on pouvait bien dès lors le considérer comme l'égal du Champion de France. Pour beaucoup, du reste, ces matchs ne furent point pris au sérieux.

Dans la course d'ouverture du Sport vélocipédique parisien (40 kilom.), Médinger fut 1er avec G. Pihan second à quelques centimètres. A Agen, Ch. Terront et lui se battirent tour à tour. Mais à Grenoble il fut battu par de Civry. Celui-ci fit à cette réunion une chute qui l'empêcha de disputer le Championnat de France à Agen. La course fut réduite à un match entre Médinger et Ch. Terront, et le 1er l'emporta difficilement d'une demi-longueur. Ces deux coureurs eurent l'honneur de battre le grand champion anglais Wood, à cette réunion, comme ils l'avaient fait quelques jours auparavant à Bordeaux. Notons ici que Médinger, qui n'a jamais eu la réputation d'un *stayer*, gagna à Agen une course de 90 kilomètres. A Dieppe, Wood et Médinger se battirent chacun à leur tour.

Après ces courses, où il avait acquis la certitude de pouvoir lutter avantageusement avec les Anglais Médinger passa la Manche. Dans le Championnat de 50 milles il fut 3e, très près du gagnant. Le surlendemain il fut encore 3e dans les 10 milles, mais après quelle arrivée! Howel était 1er, Wood 2e à

une demi-roue et le Français 3e à la même distance. Voilà bien une défaite qui vaut une victoire.

A Rochefort, à Bayonne, à Bordeaux, il, eut des alternatives de succès et de revers, tantôt vainqueur, tantôt battu par Terront et de Civry. Ce dernier le battit deux fois à Nice, au mois de décembre, tout à fait à la fin de la saison.

En 1884, Médinger gagna les Internationales de Tarbes et d'Angers où il battit chaque fois H. Duncan. Dans la course de 4 heures, à Grenoble, il marcha d'une façon absolument remarquable, il fut 2e derrière Duncan et battit Brionnet et Espéron, deux des meilleurs coureurs de fond du Midi. Il avait à son actif 105 kilom. C'est une performance qu'il est bon de rappeler.

Médinger courut cette année là en Italie, à Turin. Dans l'Internationale de tricycle il fut 1er, de Civry second, après une fin de course très disputée. Le lendemain, dans l'Internationale de bicycles, ce fut Duncan qui l'emporta, serré de près par Médinger second et de Civry 3e. Deux des meilleurs coureurs italiens, Tartarolo et le petit Loretz, furent battus de loin.

A Paris et à Bordeaux, Médinger et de Civry firent deux fois dead heat, mais le dernier eut un accident qui l'empêcha, comme l'année précédente, de prendre part au Championnat de France. Dans cette course, qui eut lieu aux Tuileries. Médinger ne rencontra, cette fois, aucun coureur vraiment redoutable. Il gagna dans un canter. Wills Babilée était 2e, Espéron 3e.

Dans le Championnat de fond S. V. parisien, Paris à Melun et retour (102 kilom.), Hommey et Médinger arrivèrent 1ers ensemble, après entente. Ainsi notre

coureur avait été deux fois déjà Champion de France sans que la question de suprématie fut tranchée entre lui et de Civry.

Cette question, qui passionnait le monde vélocipédique ne fut point encore résolue dans le Championnat de 1885. La course eut lieu à Bordeaux. Les deux concurrents se présentèrent tous deux en parfaite condition. Médinger arriva 1er de très peu, mais de Civry se plaignit d'avoir été gêné par lui à l'arrivée : le titre fut réservé et la course ne fut jamais recommencée comme elle aurait dû l'être. Cependant les deux compétiteurs se rencontrèrent sur la même distance, dans le Championnat du Nord, à Paris, et ce fut de Civry qui l'emporta. Médinger était alors peu entraîné. On le regardait même comme partant douteux dans cette course, où il réussit à battre Dubois et à approcher de près le gagnant, malgré le train excessif fait par le lauréat des Juniors.

Au commencement de l'année, il était imbattable en tricycle et se jouait littéralement de ses adversaires. Aussi, ce fut à la stupéfaction générale qu'on le vit battu par de Civry dans le Championnat de tricycles.

L'année 1885 avait été, malgré tout, une des plus fructueuses pour notre coureur. Il avait gagné trente-quatre premiers prix et ses gains s'élevaient à près de 7,000 francs.

En 1886, Médinger se montra tout à fait au-dessous de son ancienne forme dans les courses de bicycle. Il semblait ne plus être lui-même. Ainsi, dans le magnifique Championnat qui eut lieu à Agen, il ne fut pas placé et fut battu par Duncan, Ch. Terront, Charron et de Civry, qui lui-même n'arriva que

quatrième. Les défaites essuyées cette année là, par Médinger étaient d'autant plus inexplicables que, sur son tricycle, il se montrait toujours un coureur de tout à fait premier ordre.

A cette époque courait en France, sous le pseudonyme de Eole, un Belge qui se rendit plus tard bien tristement célèbre. Ce coureur, qui montait les machines de Garrard, avait gagné, au commencement de l'année, tous les prix de tricycle. Il eut encore le bonheur d'enlever, à Montpellier, le championnat, battant Médinger de quelques centimètres, mais depuis, Médinger se montra nettement supérieur à lui et le battit en toutes circonstances.

Ce n'était donc que presque accidentellement qu'il avait perdu deux années de suite ce Championnat tricycle. C'était une véritable fatalité, qui l'a poursuivi depuis encore ; nous le verrons bientôt.

C'est en Allemagne que nous retrouvons Médinger au commencement de 1887, en compagnie de Duncan et de Dubois. Ces trois coureurs se battirent tour à tour, à Vienne d'abord, puis à Munich et à Berlin. Lequel était alors le meilleur ? Il semblait difficile de le dire. Le vaincu de la veille était souvent le vainqueur du lendemain. Ce qui est certain, c'est qu'ils étaient tous les trois dans une forme splendide et que Prussiens et Autrichiens ne brillaient guère auprès d'eux.

C'est à cette époque que Médinger établit, sur la piste de Munich, le record du demi-kilomètre et du kilomètre. Il fit 500 mètres en 45 secondes 4/5 et 1000 mètres en 1'34" 2/5. Après cette série de courses à l'étranger, il vint gagner le Championnat de France, à Lyon, où il battit facilement le jeune Henri Loste, dont aucun coureur alors ne pouvait

avoir raison. Les 10 kilomètres furent faits en 19'5". C'était la meilleure vitesse qui eut été obtenue dans ce Championnat.

Il est assez curieux de donner ici une opinion de de Civry sur Médinger. Aux courses de Rennes, je lui parlai du Championnat qui devait être couru quelques jours plus tard, et je lui dis que Loste serait bien difficile à battre. — Détrompez-vous, me dit-il, c'est une course gagnée d'avance par Médinger. Dans la forme où il est actuellement, personne ne peut le battre en vitesse. — Je me suis toujours rappelé cette sûreté de jugement à laquelle l'évènement donna si complètement raison.

Après avoir gagné le championnat de France de 1887, Médinger alla courir en Angleterre, avec Dubois, Eole et Duncan. Dans les championnats de 25 milles, de 10 milles et de 50 milles, il ne fut pas placé, mais il établit le record du quart de mille qu'il fit en 34 secondes, avec un départ. Il gagna aussi deux courses, une d'un demi-mille, qu'il fit en 1'28" 1/5, et l'autre de deux milles. Dans chacune de ces éqreuves, il battit par sa vitesse les meilleurs champions anglais, y compris Howell, qui fut battu par Duncan, dans une série de la course d'un demi-mille.

Médinger a été, contrairement à beaucoup d'autres, un coureur également bon sur le tricycle et sur le bicycle. Il y a eu cependant ceci de bizarre dans sa carrière, c'est que, lorsqu'il était en pleine forme sur le bicycle, il marchait moins bien en tricycle, et *vice versa*. En 1886, il avait obtenu ses principaux succès sur le tricycle. En 1887, il ne courut presque pas sur cette machine, et ne triompha presque jamais que dans les courses de bicycle. En 1888,

nouveau changement, Médinger redevient surtout un tricycliste et trouve peu d'égaux dans sa spécialité. Dans le Championnat de 50 kilomètres, gagné par Foi, il eut malheureusement un accident, mais, à la façon brillante dont il rattrappait le peloton de tête, on peut être à peu près certain qu'il aurait dû gagner. Ce fut une nouvelle preuve de la déveine qui le poursuivait dans les Championnats de tricycle.

En bicycle, il ne marcha pas aussi bien. Lui, le brillant champion de l'année précédente, il se laissa battre, dans le Championnat couru à Pau, par Chéreau, par H. Loste, dont il avait eu si nettement raison en 1887. Cependant, à la fin de la saison, il fit, sur une bicyclette, dans le Championnat de 100 kilomètres, une course excellente, en se plaçant troisième, derrière Ch. Terront et le jeune Louis Cottereau d'Angers. Il établit ce jour là le record de bicyclette.

Il est bon de rappeler les meilleures courses de fond qu'a faites Médinger, celle d'Agen en 1883, celle de Grenoble en 1884, le Championnat du sport vélocipédique parisien la même année, enfin le grand Championnat de 1887, ne fut-ce que pour répondre à ceux qui ne l'ont jamais considéré que comme un *flyer* incapable de faire vite un long parcours. Assurément la vitesse est sa qualité dominante, mais il est plus résistant qu'on ne croit généralement, lorsqu'il veut se donner la peine d'achever une course de fond.

En 1889, Médinger entre dans sa dixième année de course. Il laisse à peu près complètement le bicycle, qui lui a donné de si beaux succès, pour la nouvelle machine à la mode, la bicyclette. On

peut dire qu'il reste le trait d'union entre la nouvelle génération et l'ancienne, dont il a été lui-même un des plus brillants représentants. Malgré la forme merveilleuse de Cottereau et de Laulan, il est toujours très près d'eux, arrive à les battre de temps en temps et se montre certainement, avec Béconnais, leur plus redoutable adversaire.

En tricycle, il est battu par Cottereau et Laulan dans le Championnat de Grenoble, mais il les avait lui-même battus plusieurs fois auparavant, notamment à Angers. Il était donc bien de taille à triompher d'eux. Toujours cette fatalité maudite ! Dans le Championnat de fond, gagné par l'Anglais Allard, à Saint-James, il était souffrant et fut obligé de lâcher à l'enlevage. Cette année 1889 avait encore mis vingt-deux premiers prix à son actif.

Voici quelles ont été, en résumé, les courses et victoires de Médinger, depuis qu'il est sur la piste :

1ers prix. 178	*Courses fournies.*	**360**
2mes prix. 91	*Prix gagnés.*	**316**
3mes prix. 47	*Courses perdues.*	44

Français par sa naissance, très parisien même, Médinger a un peu de sang anglais dans les veines. Il est très sportman et a prouvé en mainte circonstance qu'il s'entendait fort bien à organiser des réunions de courses. C'est lui qui fut, avec M. Pagis, l'organisateur des belles courses d'Orléans, en 1882, et il y eut ce jour là un handicap fort bien fait, comme on n'en voit malheureusement pas souvent.

A l'étranger, Médinger a été, nous l'avons vu, un

de nos meilleurs représentants. A plusieurs reprises, il y a tenu haut et ferme le drapeau de la vélocipédie française. Il est bien possible qu'il ajoute encore quelques fleurons à sa couronne en 1890, mais, qu'il soit vainqueur ou vaincu dans la suite, son nom est désormais historique pour nous ; il conservera surtout la réputation d'un coureur extrêmement vite et l'un des plus redoutables que nous ayons eus à l'emballage.

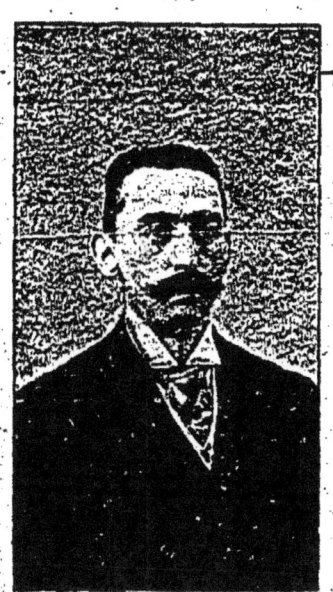

DE CIVRY.

DE CIVRY

Le nom de de Civry est intimement lié à ceux de Médinger et de Ch. Terront. Il a été leur contemporain, leur rival le plus direct et aussi le plus heureux. Comme ensemble, ses courses ont été plus régulières que celles de ses deux rivaux, parce qu'il avait toujours soin de ne se présenter sur la piste que dans un état d'entraînement parfait. Si Médinger a gagné plusieurs fois le Championnat de France de vitesse, et Ch. Terront le Championnat de 100 kilom., de Civry a eu le mérite de gagner ces deux courses à plusieurs reprises, ce qui, au premier abord, semble le classer un peu au-dessus d'eux. Après avoir passé en revue toute sa carrière vélocipédique, nous pourrons établir plus facilement une compa-

raison entre lui et les coureurs de grand ordre dont nous avons parlé précédemment.

De Civry est né à Paris en 1861. Il a commencé à courir à 19 ans et est resté sur la piste pendant huit années. On peut dire que, pendant cette période, il a remporté successivement tous les plus beaux succès auxquels un veloceman puisse aspirer. Sa taille est de 1m77. Plus grand que ses antagonistes habituels, il semblait avoir, par là même, un avantage sur eux. Mais ce n'était qu'un trompe-l'œil. Plus tard, dans les courses de tricycles, il a maintenu et même accentué sa supériorité, ce qui prouve bien que quelques centimètres de plus ou de moins chez un tricycliste n'ont pas une si grande importance qu'on le croit en général.

A seize ans de Civry habitait Londres. C'est là qu'il fit ses premiers essais à vélocipède. L'année suivante il alla en Suisse, devint un véritable touriste et fut assez fort pour faire, dans une journée, le tour du lac de Genève (180 kilom.) Le futur champion repassa bientôt en Angleterre. Ainsi s'explique la connaissance parfaite qu'il a toujours eue de la langue anglaise. De là aussi probablement le goût qu'il a pour tous les sports.

Revenu tout à fait en France au printemps de 1880, de Civry se décida à courir. Il se mit en ligne pour la première fois à Vincennes et fit un dead heat avec Jules Terront qui était alors, après son frère, un des meilleurs coureurs français. Peu de temps après il battit Hart, Ch. Hommey et J. Terront dans la course de vitesse, au Mans. Dans la course de fond de 7 heures, il fut 3e, battu par J. Terront et Viltard. A Bruxelles, il eut deux fois raison du champion belge, Noiset. A Versailles et à Tours,

Ch. Hommey et lui furent chacun à leur tour vainqueurs. A S^t-Pierre-lès-Calais et à Calais, il rencontra son futur rival Médinger, qui commença par le battre et succomba ensuite devant lui. Jusque là il s'était montré au moins l'égal de tous ces vélocipédistes déjà célèbres ; mais il n'avait point encore rencontré leur maître à tous, Ch. Terront, le champion alors réputé invincible. Ce fut à Montdidier, dans une course de 20 kilom., qu'eut lieu leur première rencontre. De Civry en sortit vainqueur et dès lors sa réputation fut faite. Il acheva la saison en Angleterre, où il battit deux fois, à West Drayton, Garrard et O. Duncan, qui devaient devenir plus tard pour lui en France, deux redoutables antagonistes.

Médinger, Terront et Ch. Hommey étaient soldats en 1881. Débarrassé de leur concurrence, de Civry n'eut plus de rival sérieux. Aussi fit-il en France une campagne vraiment étonnante, se promenant de victoires en victoires et remportant 33 courses sur 35 qu'il disputa. Dans un match avec Faussier, il triompha sans lutte. A Angers, dans la course de 6 heures, où il fit plus de 140 kilom., il se montra, contrairement à ce qu'on supposait, un coureur de fond de grand mérite. A Paris, au Carrousel, il gagna le premier Championnat de France de 10 kil. sur G. Pihan, le seul coureur qui pouvait *le faire galoper*. Dire toutes ses victoires cette année là serait impossible. La réunion de Tours lui fut seule défavorable. Il fut battu par Ch. Terront dans la course de vitesse, et cette défaite n'a jamais été bien expliquée. Il y eut sans doute de la part du nouveau champion un manque de tactique. Dans la course de Tours à Blois et retour (120 kilom), par une chaleur tropicale, Espéron, de Bordeaux, lui infligea à son

tour une défaite. En somme, de Civry fut second les deux seules fois qu'il ne gagna pas.

Notre champion était sans doute alors, pour un parcours moyen, le premier coureur du monde, car, sur onze courses qu'il disputa en Angleterre, il n'en perdit pas une. A Londres, à Cardiff, à Wolwerhampton, à Taunton, il remporta sept victoires consécutives sur le champion anglais J. Keen. Plusieurs fois il battit Edmund. Enfin, à l'automne, à l'Alexandra Park et à Manchester, il fit, avec O. Duncan deux matchs dont il sortit vainqueur. Dans la course qu'il avait faite au Cristal Palace, contre J. Keen, de Civry avait battu toutes les vitesses alors connues depuis le 17^e kilom. jusqu'au 32^e, qu'il acheva en 1 heure 4' 21".

En 1882, il recommence une nouvelle et brillante campagne. Il triomphe partout de O. Duncan, qui est venu courir sur les vélodromes de France. Il se montre encore très supérieur à Médinger, qui a terminé son service militaire et commence à se révéler. C'est à Lyon que de Civry remporte ses premiers succès de l'année. A Angers, il gagne la course de vitesse ; mais dans la course de fond, il est battu par Ch. Terront, toujours soldat. A Agen, le même Terront lui inflige une nouvelle défaite, cette fois en vitesse. Dans la course de fond, où l'ancien champion ne courut point, de Civry battit Garrard, arrivé la veille d'Angleterre, et fit les 90 kilom. en 3 heures 35' 26".

De Civry était admirablement entraîné pour le Championnat de France qui fut, cette année là, couru au mois d'août à Grenoble. Il remporta, pour la seconde fois, cette belle course, battant très facilement Médinger et Ch. Terront, ce dernier hors de

forme. La préparation du champion était si parfaite, que, dans un handicap de 20 kilom., il put rendre 600 mètres à ses deux adversaires. Cependant, le lendemain, Terront l'approcha de bien près dans une course de 40 kilom.

En Angleterre, de Civry rencontra des coureurs plus forts que ceux de l'année précédente et n'eut point les mêmes succès. A Leicester, dans le Championnat de 25 milles, il succomba derrière Howell, Derkinderin, Garrard et Wood. A Wolwerhampton, il fut battu dans deux handicaps et à Newcastle dans une course de 26 heures. A Edimbourg, il gagna un handicap de 15 milles, battant Derkinderin, scratch, et, dans un autre handicap de 5 milles, il fit dead heat avec Lamb, qui recevait 70 mètres d'avance. Sur six courses il avait gagné un premier prix et en avait partagé un autre. C'était toujours honorable ! N'aurait-il eu que le mérite d'aller prendre la ligne des anglais. Nous devions lui en savoir gré ainsi qu'à Terront. Ce sont des déplacements que les jeunes ne font pas assez, dans l'intérêt du Sport vélocipédique. Nous ne sommes plus aujourd'hui fixés comme autrefois sur la force relative des coureurs anglais et des nôtres.

Il est probable que de Civry ne courut point cette année là dans sa véritable forme en Angleterre. Il aurait dû obtenir de meilleurs résultats Ce qui tend à le faire supposer c'est que, à Aberdeen, dans un match de 30 milles, il fut battu par O. Duncan qui, chez nous, ne pouvait jamais encore arriver à sa petite roue.

Au mois de mars 1883, le champion retourne au-delà de la Manche et enlève le *Championnat du monde de 50 milles*, battant tous les forts coureurs

anglais, après avoir fait un jeu sévère, malgré la neige et le vent. Deux jours après il n'est pas placé dans le Championnat des 10 milles, mais le surlendemain, dans le Championnat du mille, il eut l'honneur insigne de battre, dans sa série, Howell, qui n'avait jamais succombé sur cette distance. Dans l'épreuve finale, notre compatriote ne fut pas placé, ayant eu un accident. Il aurait dû gagner les *mains basses*, comme on dit sur le Turf. Il prit part, sans succès, à plusieurs autres épreuves en Angleterre cette année là, mais il gagna deux handicaps à Wolwerhampton.

Le vainqueur de Howell rencontra chez ses adversaires, en France, une résistance à laquelle il ne s'attendait peut-être pas. Dans les deux matchs qu'il fit avec Médinger, à Pau et à Angers, il triompha bien juste, bien difficilement. Dans l'Internationale et le Handicap d'Angers, il fut dépassé par Duncan ; dans la course de fond de six heures, Ch. Terront lui infligea une terrible défaite. Aux courses de Grenoble, de Civry battit à son tour tous ces coureurs dans une épreuve de 25 kilomètres. Mais dans la course de fond du lendemain, après avoir vaillamment tenu tête à Terront jusqu'au bout, il tomba, et une fracture du cubitus l'empêcha, quelques jours après, de disputer le Championnat à Agen. Tout à la fin de la saison, il se remit en selle et infligea plusieurs défaites consécutives au nouveau champion Médinger, à Bordeaux et à Nice. S'il n'était plus le champion du bicycle, de Civry avait eu du moins l'honneur de remporter, à Grenoble, le Championnat de tricycle de 1883, sur Médinger et Berthoin.

En avril 1884, il repart pour l'Angleterre avec

Ch. Terront. Dans les Championnats de 50 milles et de 10 milles, il n'est pas placé, mais il était tombé dans la première de ces courses. Dans le Championnat du mille, il est troisième, derrière Howell et Duncan. Au mois d'août, gêné par Battensby, dans la course de 25 milles, il n'arrive que quatrième. Le surlendemain, il n'est pas placé dans les 10 milles, Howell était premier, Wood deuxième, Battensby troisième, Duncan quatrième. C'est ce qu'on peut appeler une course d'élite ! Dans le même mois, il fut battu par Howell dans une série du Championnat du mille, mais il gagna le Handicap de tricycle qui suivit. Quelque temps auparavant, il avait fait avec Duncan un match de 20 milles au Cristal Palace. La course fut splendide et notre compatriote gagna d'un pied seulement, ayant fait ses 32 kilomètres 180 mètres en 1 heure 0'52".

En France, de Civry joua de malheur pendant cette saison de 1884. A Cognac, il passa par dessus une femme qui voulait traverser la piste pendant la course. Il se fit une luxation du radius au bras gauche. Il était donc une fois encore arrêté en pleine forme. Plus tard, aux courses de Bordeaux, son bicycle et celui de Médinger se rencontrèrent juste au poteau d'arrivée, ce qui leur occasionna à tous les deux une chute terrible. Comme l'année précédente, de Civry ne put prendre part au Championnat de bicycle, que Médinger gagna aux Tuileries. Ces deux coureurs semblaient alors aussi près que possible l'un de l'autre, car en deux circonstances, à Paris et à Bordeaux, ils arrivèrent ensemble au but et partagèrent le prix. De Civry conserva son titre de champion tricycliste. La course ne lui fut disputée, à Bordeaux, que par Ch. Terront, qui n'a

jamais couru bien sérieusement sur le tricycle et n'était pas un rival bien à craindre par conséquent.

Nous retrouvons de Civry en Angleterre dès le mois de mars 1885. Dans le Championnat de 20 milles, à Leicester, il fut quatrième, derrière Howell et Lees (dead heat), et Duncan troisième. A Wolwerhampton, il gagna le Championnat de 2 milles pour bicycles de sûreté, battant Battensby et B. Keen. Dans le Championnat du mille, il battit d'abord facilement Battensby. La série finale donna le résultat suivant : Howell premier, Duncan deuxième, de Civry troisième.

De Civry fut plus heureux en France cette année là qu'en 1883 et en 1884. Des chutes fâcheuses ne l'éloignèrent point de la piste. Aussi remporta-t-il 50 premiers prix, avec 8,000 francs de bénéfices, deux chiffres qui n'avaient pas encore été atteints. Ses victoires furent néanmoins plus nombreuses que véritablement éclatantes. Dans les Championnats de bicycles, par exemple, il n'eut point de chance. A Bordeaux, dans la course de 10 kilomètres, Médinger le gêna à l'arrivée et fut disqualifié. Mais le jury, tout en accordant le premier prix à de Civry, arrivé second, réserva le titre qui aurait dû lui revenir. La course ne fut jamais recommencée ; cependant les deux compétiteurs s'étant rencontrés de nouveau dans le Championnat du Nord, sur la même distance, et la victoire étant restée à de Civry, il semble qu'il était alors meilleur que son adversaire. Dans la course de 100 kilomètres, autour de Longchamps, notre Champion fut battu par un nouveau venu, Jules Dubois, et cela sans excuse sérieuse.

A Agen, il remporta pour la troisième fois de

suite le Championnat de tricycle, contre Médinger, qui était devenu un tricycliste presque imbattable. A l'automne, Duncan et de Civry firent plusieurs matchs sur la piste qu'on venait de créer à Montpellier. Les résultats prouvèrent qu'ils étaient alors de force tout à fait égale, de Civry l'emportant un peu sur le tricycle, et Duncan sur le bicycle. A Paris, notre coureur termina la saison en établissant les records de 5 et 10 kilomètres, aussi bien en bicycle qu'en tricycle. Ce fut à cette époque aussi qu'il lança un défi à tous les propriétaires de trotteurs français. Un match fut conclu avec un cheval du comte de Lahens, mais, comme beaucoup d'autres, il ne fut jamais couru.

En 1886, de Civry commença encore son entraînement à l'étranger. En Angleterre, il ne fut pas placé dans les Championnats de 10 milles, de 20 milles et de 50 milles. Dans le Championnat d'un mille, Duncan, de Civry et Dubois arrivèrent dans cet ordre, mais loin derrière Howell, premier. Dans le grand Handicap de première classe pour un mille, de Civry fut bon second et il eut gagné si Darall n'avait pas reçu une avance ridicule.

Vers le milieu du mois de mai, Duncan, de Civry et Dubois allèrent courir en Allemagne. A Francfort, à Munich, à Berlin, à Brême, à Leipzig, à Bielfied, ils se battirent chacun à leur tour et démolirent les records des Allemands, qui n'osaient pas affronter la lutte contre eux. Une seule fois, à Berlin, de Civry fit un match avec Haas, qu'il battit dans un canter, et cela en lui rendant une belle avance. De là, il passa en Norwège. A Christiania, il ne fut pas placé dans une course de 10 kilomètres, gagnée par l'Anglais Lees, mais il enleva à Birt une autre

épreuve de 5 kilomètres en 8'59" 1/5. Le 5 septembre, dans une course de 30 kilomètres, Lees et de Civry firent presque dead heat ; l'Anglais ne battit notre Champion que de 30 centimètres ; Dubois était troisième.

De Civry courut peu en France en 1886, et n'y eut pas le même nombre de victoires que les années précédentes. Battu par Terront, à Bordeaux, à son retour d'Angleterre, il succomba quelques jours après à Agen, dans le Championnat de vitesse, gagné par Duncan premier, Terront deuxième, Charron troisième. Ce qu'il y eut de vraiment étonnant, c'est que ni lui, ni Médinger, ne réussirent à se placer. Après quelques autres défaites à Marmande et à Toulouse, il battit tous ses concurrents à Auch. A la fin de l'année, il revint tout à fait en forme. Ses victoires de Reims, de Vitry, de Nantes, et surtout le Championnat de fond, à Paris, dans lequel il prit sa revanche sur Dubois, le réhabilitèrent complètement. A Nantes, il battit les deux meilleurs tricyclistes de l'année, Laulan et Eole. On se rappelle que ce dernier avait gagné le Championnat de tricycle à Montpellier.

En 1887, de Civry ne courut qu'en France. C'était sa dernière année de courses et c'est la seule où il ne soit pas allé à l'étranger. A Angoulême, il fut battu par Losté. A Rennes, il remporta une brillante victoire sur Laulan, Charron et Terront. A Amiens, à Melun, à Neuilly, à Dunkerque, à Versailles, il eut des triomphes faciles. A Royan, Médinger et lui se battirent tour à tour. A Saint-Servan, de Civry battit deux fois Charron, mais fut battu par lui dans le handicap. Il termina cette saison par un magnifique record de 50 kilomètres, en tricycle, et surtout par

un nouveau et brillant triomphe dans le Championnat de 100 kilomètres, où il l'emporta encore sur Dubois, mais où il eut toutes les peines du monde à dépasser Ch. Terront de quelques centimètres au poteau d'arrivée.

La première course de de Civry, en 1880, avait été une victoire. Sa dernière, en 1887, en fut une aussi. On peut dire de lui qu'il s'est reposé sur ses lauriers. Il s'est retiré de la piste avec le titre de Champion de France, titre qu'il a constamment porté. Qu'on veuille bien repasser année par année sa carrière si bien remplie, on verra que toujours il trouva moyen de gagner un de nos Championnats, soit de tricycle, soit de bicycle, vitesse ou fond. Médinger et Terront ont, au contraire, perdu momentanément leurs titres. Ni l'un ni l'autre n'ont été champion tricycliste, quoique Médinger ait vraiment bien mérité de l'être. Enfin, relativement au nombre de courses qu'il a fournies, de Civry a gagné plus de premiers prix que ses deux adversaires; sa moyenne est meilleure. Il a là une supériorité sur eux. Mais ils ont eu, Ch. Terront surtout, le mérite de courir plus longtemps que lui.

De Civry et Médinger, dans leur meilleure forme, étaient certainement de même force pour les courses de vitesse, jusqu'à 10 kilom. Personne ne peut affirmer que l'un valait mieux que l'autre. Médinger a souvent battu de Civry, mais jamais dans un Championnat. De Civry a eu aussi souvent raison de son adversaire sur de courtes distances. Sur les longs parcours, il s'est manifestement montré supérieur, et, pour ce motif, il doit être classé, comme coureur, au-dessus de lui. Ch. Terront n'a pas été tout à fait leur égal en vitesse, mais il a été fort près

d'eux et les a souvent battus aussi sur de petits parcours. Dans les courses de fond, il a été infiniment au-dessus de Médinger, et, bien qu'il ait été plusieurs fois battu par de Civry, il avait certainement plus de résistance que lui, il a gagné beaucoup plus de courses de fond, et de plus longues. En somme, l'un valait l'autre, avec des aptitudes différentes. Dans les résultats de leurs rencontres, la question de forme était prédominante. De Civry, Ch. Terront, Médinger, tel est bien probablement l'ordre le plus logique dans lequel on doit ranger ces trois vaillants représentants d'une génération qui valait bien celle d'aujourd'hui.

C'était un sportman émérite que de Civry. Le goût des choses du Sport était inné chez lui. Il comprenait admirablement les préceptes de l'entrainement et savait mieux que personne les mettre en pratique. Ses conseils à ce sujet seront toujours précieux pour les débutants. Nul ne savait mieux que lui apprécier la valeur de ses concurrents et même celle des coureurs qu'il voyait pour la première fois. Il avait une connaissance parfaite du train et savait toujours le moment précis où il fallait passer. Peut-être a-t-il quelquefois trop exagéré la course d'attente. Cette tactique lui a fait perdre quelques courses. Mais quel est le coureur qui possède assez de sang-froid pour ne jamais commettre de fautes? D'autres sports que le nôtre lui étaient familiers. On sait que de Civry est un excellent patineur et qu'il ne manque jamais de se livrer à cet exercice quand l'occasion s'en présente. Il a toujours aimé aussi à faire triompher, ailleurs que chez nous, les couleurs françaises. Nous l'avons vu en Angleterre, en Belgique, en Allemagne, en Norwège. En Italie, en 1884, il partagea les plus beaux prix de la réunion de Turin avec Médinger et Duncan.

Voici quelles ont été les courses et les victoires de de Civry.

1ers prix.	211	Courses fournies.	331
2mes prix.	61	Prix gagnés.	299
3mes prix.	27	Courses perdues.	32

Voici encore quels sont les *Championnats de France* qu'il a gagnés :

1881 Championnat de bicycle (vitesse) à Paris.
1882 — — — à Grenoble.
1883 Championnat de tricycle (vitesse) à Grenoble.
1884 — — — à Bordeaux
1885 — — — à Agen.
1886 Championnat de bicycle (fonds) à Paris.
1887 — — — à Paris.

Mais son plus beau titre de gloire est incontestablement le *Championnat du monde de 50 milles* (80 kilom.), qu'il a remporté à Leicester, au printemps de 1883 !

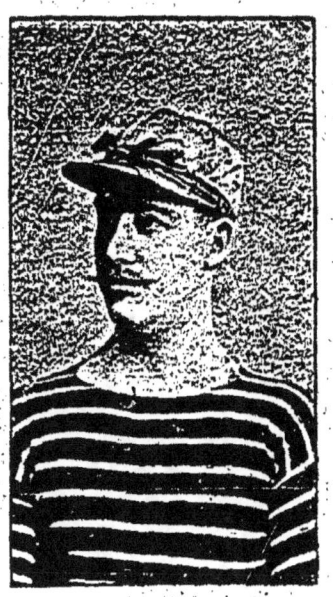

H. O. DUNCAN

H.-O. DUNCAN

De tous les vélocipédistes étrangers qui sont venus tenter la fortune sur les pistes françaises, celui-là est certainement le plus connu et le plus sympathique. Il a beaucoup plus couru chez nous que dans son pays d'origine. Lorsqu'il retournait en Angleterre, on l'appelait le *frenchman*. Avec Dubois, Médinger ou de Civry, il faisait toujours partie d'une équipe qui fit presque le tour de l'Europe, cueillant partout des lauriers et ne trouvant de sérieux adversaires qu'au-delà de la Manche. Comme coureur, il était devenu tout à fait l'un des nôtres ; plus tard, il a quitté la piste sans pouvoir se décider à quitter la France. N'est-il pas juste de publier ici sa biographie ? A côté de ceux qui furent ses rivaux et ses amis,

est-ce qu'il n'est pas tout naturel de lui donner une place ?

Herbert Osbaldeston Duncan est né à Londres en 1862. Il appartient à une famille de sportmen, et l'un de ses aïeux eut l'honneur de posséder des chevaux placés dans le « *blue riband* », à Epsom. Le goût des exercices sportifs est inné chez lui, et, pour les pratiquer avec succès, la force et la santé ne lui ont pas fait défaut. Très blond, comme presque tous les hommes de son pays, le jeune Duncan mesurait 1m75 à vingt ans. Jusqu'à vingt-trois ans, son poids à l'entraînement était de 70 kilos. Sa carrière de vélocipédiste peut se diviser en deux parties bien distinctes. C'est d'abord comme amateur et dans son pays seulement qu'il se met en ligne. Puis il se déclare professionnel, vient se fixer en France et ne paraît plus qu'à de rares intervalles sur les vélodromes anglais.

C'est en 1877 que Duncan apprit à monter à bicycle, et bien des lecteurs apprendront sans doute avec étonnement que ses premiers essais furent faits en compagnie de de Civry, qui habitait Londres à cette époque. Ils firent presque ensemble leurs débuts sur la piste et entrèrent tous les deux, avec Médinger, au Belgrave-Bicycle-Club. N'était-ce pas une bizarre coïncidence qui réunissait ainsi, sur un sol étranger, ces jeunes gens encore inconnus et destinés tous les trois à devenir, l'un après l'autre, champions de France ?

Au printemps de 1878, Duncan prit part à plusieurs courses avec des succès divers. Il était difficile de deviner alors qu'il deviendrait plus tard un des plus forts coureurs de son pays. Sa première victoire sérieuse fut précisément dans un match avec de Civry, au mois de décembre. La distance était de

10 milles et l'enjeu une coupe de 5 guinées. Le jeune anglais gagna d'une longueur et fit les 16 kilom. en 39'20". Il faut croire que la piste de Lillie-Bridge, sur laquelle eut lieu cette rencontre, n'était pas fameuse, ou que les deux novices n'étaient pas encore bien forts, car ce train de course est assez médiocre.

Ce ne fut guère qu'un an après, le 7 septembre 1879, que Duncan remporta sa seconde victoire. Avec une avance de 100 yards, il gagna un Handicap de 2 milles, à la réunion de Windsor et d'Eton, dans le Home-Parck. Quelques jours après, à Spswich, il fut 2e dans le Handicap de 1 mille, et 3e dans celui de 2 milles. Pour se rendre à ces courses il avait fait 209 kilom. dans un seul jour, ce qui dénotait chez lui pas mal d'endurance. Il termina cette saison à West-Drayton, sa résidence, en gagnant un Handicap de 2 milles, dans lequel il était parti de scratch. Cette dernière course eut lieu sur une piste de gazon qui lui convenait particulièrement. Il faisait, parait-il, de merveilleux emballages sur ce terrain peu propice aux vélocemen.

Les succès de Duncan en 1880 furent plus nombreux. Sa réputation avait grandi. C'était un coureur coté ! A West Drayton, il gagna un Handicap de 2 milles, puis il fut 1er dans le *Championnat de Middlesex*. On sait que Londres est le chef-lieu de ce comté. Il ne s'était donc pas trouvé un seul coureur pour le battre dans la capitale de l'Angleterre. Quelque temps après, sur la même piste, il gagna un magnifique bicycle dans un Handicap de 3 milles. A Windsor et à Lillie Bridge il remporta encore deux victoires.

Sur cette dernière piste, il faisait, raconte-t-il dans ses mémoires, des enlevages pour dépasser son ombre, croyant voir à chaque tournant ses rivaux

à côté de lui. La légende rapporte que le fameux Eclipse, dans une foulée extraordinaire, rattrapa un jour son ombre en arrivant au but. L'esprit de Duncan était peut-être hanté ce jour là par le souvenir de ce fait, si souvent raconté dans les histoires du Turf! Toujours est-il qu'il courut admirablement et remporta l'un de ses plus beaux succès.

A Southsea, il gagna encore un Handicap de 3 milles, mais à West Drayton, dans un match, il fut battu par de Civry, après une très belle lutte jusqu'au poteau. Quelques jours plus tard, à Wolverampton, il rencontra pour la première fois Howell, dans un Handicap. Il lui rendait 90 yards et succomba devant lui. Cette défaite, avec de telles conditions, n'avait rien d'étonnant. Ce fut vers cette époque que Duncan se mit dans les rangs des professionnels. Howell et lui furent alors considérés comme de même valeur et toujours placés tous les deux sur la ligne de scratch.

En 1881, Duncan demanda que l'on fit une course pour le Championnat de Middlesex, qu'il avait gagné l'année précédente. Mais il ne reçut pas de réponse et conserva naturellement le titre de champion. Vers la fin de l'année il fit avec de Civry, à l'Alexandra-Palace, à Londres, un match de 20 milles, dans lequel il fut battu d'une longueur. Il voulut, quelques semaines plus tard, prendre sa revanche, au jardin botanique de Manchester. Un nouveau match eut lieu entre les deux mêmes coureurs. La distance était encore de 20 milles (32 kilom.) Le résultat fut le même, mais de Civry ne gagna que d'un pied. Cette course, qui se termina dans l'obscurité, n'avait duré que 1 heure 15". Ce temps remarquable prouve les progrès que les deux coureurs avaient accomplis depuis leur première rencontre, trois ans auparavant.

Le *Champion de Middlesex* reparut, dès le printemps de 1882, aux grandes courses de Leicester. Il fut 4ᵐᵉ dans le Championnat de 100 milles. F. Lees fut vainqueur. Dans la course de 25 milles il fut 3ᵐᵉ et aurait peut-être gagné s'il n'avait brisé son bicycle au dernier tour. Ce fut le fameux Wood qui gagna cette épreuve. Duncan vint alors courir en France. Il ne connaissait que très peu notre langue et était accompagné par son ami de Civry. C'était un rude adversaire pour nos coureurs, car on pouvait le considérer, sur toutes les distances, comme un des plus redoutables champions anglais, très près de Howell en vitesse, presque l'égal de Wood et de Lees sur les longs parcours.

C'est à Angers qu'il débuta dans notre pays. Je n'oublierai jamais le moment où de Civry lui présenta Charles Terront, sur le Mail. Le coureur français, alors caporal, était venu aux courses avec son costume militaire. L'Anglais, pour qui le service obligatoire était inconnu, semblait croire à une mystification et n'admettait pas facilement que ce fut là le célèbre champion des grandes courses de fond de six jours.

Il fut second dans l'Internationale derrière de Civry et devant Terront. Dans le handicap, il tomba dès le départ, et dans la course de fond de 4 heures, où il courut avec un bras foulé, il arriva troisième. Ch. Terront était premier et de Civry deuxième. Le Véloce-Club d'Angers lui donna une magnifique urne en bronze et en argent, sur laquelle il fit graver ces mots :

« *Le Véloce-Club d'Angers à Duncan H.-O. 1882.* »

Les courses de Duncan cette année là en France furent assez médiocres dans la suite. Il courut une

douzaine de fois et ne remporta pas un seul premier prix. Il succomba neuf fois devant de Civry, sans jamais arriver à le battre. A Agen, il fut battu par Terront. A Grenoble, à Troyes, à Toulouse, il marcha mal, et cela s'explique facilement. Nos mauvaises pistes le déroutaient. Le changement de nourriture et de climat lui enlevait une partie de sa vigueur habituelle. De retour en Angleterre, il retrouva tous ses moyens.

A Stafford, il fut second et battit Garrard dans un handicap de 2 milles. A Aberdeen, en Ecosse, il fut second encore dans une course de 18 heures, courant 3 heures par jour. Sans un accident le troisième jour, il aurait eu des chances de battre le fameux Waller, qui parcourut 443 kilom. 500 m. dans le temps fixé. Aux courses de Stafford, Garrard demanda sa revanche. Dans un match de 20 milles, les deux coureurs firent *dead heat*. Puis Garrard fut battu d'un pied par Duncan dans un handicap de 1 mille. Notre coureur revint à Aberdeen, où il battit de Civry dans un match de 30 milles (48 kilom.). Cette victoire prouvait bien qu'il était meilleur sur son propre terrain que sur le nôtre, où de Civry le battait régulièrement.

A Edimbourg, dans une course de 26 heures, il fut second à 800 mètres seulement de Waller, qui fit 622 kilomètres. Sans une chute, Duncan aurait certainement gagné. Cette course avait duré 8 jours. Ce n'était plus les 26 heures consécutives de la fameuse course gagnée par Ch. Terront en 1879! Je doute que de pareilles épreuves soient jamais rétablies.

Duncan commença l'année 1883 par battre facilement W. Tyre, dans un match qui fut couru à Newcastle pour un enjeu de 20 livres, puis il revint

en France pour la réunion d'Angers. Il y remporta l'un des plus beaux succès de sa carrière. Après une arrivée splendide dans l'Internationale, il fut premier devant Garrard, Médinger et de Civry, tous roue dans roue. Ceux qui ont vu cette fin de course ne l'oublieront certes jamais ! Quelques instants après, dans le handicap, Duncan battit de nouveau les mêmes coureurs. Son succès semblait assuré dans la course de fond, mais il fut désorienté par le train sévère de Ch. Terront et descendit l'un des premiers. Comme l'année précédente, ses courses plus tard ne répondirent point encore à son brillant début d'Angers. A Bordeaux, à Agen, à Grenoble, à Tours, à Castillonès, partout enfin où il rencontra nos meilleurs champions, il dut baisser pavillon devant eux.

A Paris, autour de Longchamps, Duncan fit un match de 4 heures avec Rigaut, qui n'était pas de sa force. Son adversaire distancé, descendit et lui donna la course. Tous les deux partirent ensemble pour Aberdeen, où devait avoir lieu une course de 16 heures, à raison de 2 heures par jour. Duncan gagna le premier prix et fit 356 kilom. 390 m. Lamb, de Newcastle, était parmi les non placés. Rigaut était quatrième. Dans une autre course semblable, qui eut lieu sur la même piste, à la lumière électrique, Duncan fut 3°, derrière les deux célèbres champions F. Lees et G. Waller.

A Sunderland, à South-Shields, à Middlesbrougk, Duncan gagna plusieurs courses sur Waller. A Aberdeen, il eut le second prix de la course de 6 jours. Sa popularité était telle qu'il fut porté en triomphe, tandis que le vainqueur, Waller, marchait à pied. Il était alors inscrit sur les programmes sous le nom de H. O. Duncan, *de Paris*, tellement il

était arrivé à se considérer lui-même comme un coureur français.

Au commencement de 1884, à Leicester, Duncan fut bon second derrière Howell dans le Championnat de 20 milles, battant Lees et J. Keen. Dans la course de 10 milles il tomba et ne put être placé que 4e derrière Howell, Wood et Lees. A Wolwerhampton, il courut d'une façon admirable dans le Championnat du mille. Après avoir gagné toutes ses séries, il arriva second dans l'épreuve finale, très près de Howell et devant de Civry. Toutes les distances semblaient lui convenir. Il avait autant de vitesse que de fond.

En France, Duncan obtint beaucoup plus de succès que les années précédentes. S'il fut battu à Bergerac, à Fougères, à Cognac, il faut avouer que sur de meilleures pistes, comme celles de Grenoble, d'Agen ou de Narbonne, il eut presque toujours raison de nos plus forts coureurs. Ses plus beaux succès furent incontestablement les deux grandes courses de 4 heures, à Angers et à Grenoble. Il fit 103 kilom. sur le Mail et 105 kilom. sur l'Esplanade de la Porte-de-France.

Il repartit pour l'Angleterre afin de prendre part aux Championnats du mois d'août. Dans un match de 32 kilom. avec de Civry, il fut second par un quart de roue. Le temps de cette course fut de 1ʰ39ʳ. Dans les grandes épreuves de 25 milles, de 10 milles, de 1 mille, il réussit presque toujours à se classer, sans pouvoir obtenir une première place. C'est alors qu'il se rendit aux courses de Turin avec de Civry. Ils furent tous les deux retenus en quarantaine dans les Alpes, parce que le choléra sévissait à Toulon. Ils étaient obligés, pour rester en bonne forme, de faire à pied des marches forcées. Duncan

fut 3e dans l'Internationale de tricycle, derrière Médinger 1er, de Civry 2e, mais il battit ses deux adversaires dans la course de bicycle. On le présenta au roi d'Italie, qui le complimenta en anglais. Il reçut, outre un prix de 1,000 francs, une médaille d'or et un diplôme d'honneur aux armes de la ville de Turin.

Duncan s'était depuis quelque temps fixé à Montpellier. Il y fonda un excellent journal sportif, *Le Veloceman*, et fit construire, à l'instar des pistes anglaises, un vélodrome qui ne fut malheureusement pas assez utilisé.

En 1885, il poursuivit le cours de ses succès en France. Complétement familiarisé avec nos pistes, il était devenu presque imbattable, en bicycle du moins. Sur le tricycle il n'avait pas la même valeur. Dans l'Internationale bicycle, à Agen, de Civry et lui firent lâcher tout le monde par leur train effréné et gagnèrent quelques centaines de mètres à Médinger. A l'automne, les deux mêmes coureurs firent à Montpellier une série de matchs, après lesquels on put conclure qu'ils étaient bien de même force, Duncan un peu meilleur en bicycle, de Civry supérieur en tricycle. Les gains du coureur anglais, en France seulement, dépassèrent 6,000 francs cette année là, mais ce fut en Angleterre qu'il se couvrit surtout de gloire et gagna ses plus belles épreuves.

Toujours bien placé dans les Championnats de vitesse, très près de l'invincible Howell, Duncan eut l'honneur de gagner deux fois de suite, au mois d'avril et au mois d'août, le Grand Championnat de 50 milles à Leicester. La première fois il fit les 80 kilomètres en 3h17′ et battit Birt, Clemenson, Lees, Wood et Battensby. La seconde fois il accomplit le parcours en 3h5′ et ne battit que d'un demi yard

Wood, qui était grand favori. Vers cette époque, il fut battu dans une course le 15 milles, à Newcastle, par Battensby et Wood, et succomba de nouveau à Farrow-on-Tyne, devant ces deux mêmes coureurs.

Les Championnats de France ayant été ouverts aux velocemen étrangers résidant sur notre territoire, depuis au moins six mois, Duncan fut admis, en 1886, à disputer le Championnat de vitesse, qui fut couru à Agen. Il s'y présenta en excellente condition, « *fit and well* », et réussit à battre nos coureurs. Mais il courut d'ailleurs très peu dans notre pays et ne gagna que six premiers prix. En Angleterre il gagna, pour la troisième fois, la Coupe de Leicester, qui devint ainsi sa propriété. Ce fut certainement le plus beau succès de toute sa carrière et la réalisation de son plus ardent désir.

En Allemagne, il entreprit, avec Dubois et de Civry, une brillante campagne, mais ils ne coururent jamais qu'entre eux, les autres coureurs n'osant pas affronter la lutte. A Berlin, Duncan eut seulement l'occasion de battre Embert dans un match. Sur plusieurs pistes, il fit des vitesses remarquables. A Munich, il parcourut 10 kilomètres en 18'45". A Brême, il fit 2,000 mètres en 3'25". Mais Dubois et de Civry marchaient également bien. Il était difficile de dire lequel des trois était le meilleur.

A la fin de l'année, Duncan quitta définitivement Montpellier. Il se rendit de cette ville à Paris en bicyclette et fit 777 kilom. en six jours, soit 130 kilom. par jour. Il fut accompagné presque tout le temps par Vidal. La bicyclette était encore peu connue. Ce fut un des premiers voyages au long cours entrepris sur ce genre de machine.

Il semble qu'après avoir gagné un *Championnat*

de France, Duncan ait atteint son but, car on ne le revit pas sur nos pistes en 1887. Cependant il n'avait point cessé de courir. Il recommença, dans l'intérieur de l'Europe, une nouvelle campagne, en compagnie de Dubois et de Médinger. A Vienne, à Munich, à Berlin, ils furent vainqueurs presque tour à tour, et firent des vitesses merveilleuses, battant tous les records allemands. Ils repassèrent tous les trois en Angleterre avec le coureur franco-belge qui se faisait appeler Eole.

A Leicester, Duncan ne fut pas placé dans le Championnat de 25 milles. Dans celui de 10 milles, il fut second derrière Wood. C'est à cette époque qu'il fit un quart de mille (400 mètres) de pied ferme, en 39'3/5. Dans le Championnat du demi-mille, Médinger fut 1er, Duncan 2e, Lees 3e. Dans une épreuve préliminaire de ce Championnat, Duncan eut, comme autrefois de Civry, l'honneur de battre Howell en vitesse. Il courut pour la dernière fois dans une course de 2 milles, ou il ne fut pas placé et qui fut gagnée par Médinger.

On peut dire que la carrière de Duncan était dès lors bien finie, car on ne doit guère compter comme une course à son actif l'apparition qu'il fit en 1888 dans le Championnat de France, à Pau. Il n'était plus entraîné, et sa présence ne pouvait s'expliquer que par l'ardent désir qu'il avait sans doute de voir gagner E. Chéreau.

Résultats des Courses faites par H.-O. Duncan :

1ers prix.	91	*Courses fournies.*	**230**
2mes prix.	65	*Prix gagnés.*	**201**
3mes prix.	45	*Courses perdues.*	29

Les courses de Duncan avec de Civry, Médinger

et Dubois, sur toutes les pistes de l'Europe, nous ont bien donné la mesure de ces coureurs. Par lui, on a pu se rendre compte de leur valeur réelle et l'on a été amené à conclure que nos champions pouvaient lutter avec les plus forts coureurs du monde puisque, en maintes circonstances, ils s'étaient montrés les égaux du coureur anglais. Duncan occupait à peu près le même rang dans les deux pays; cependant il aurait plus souvent trouvé son maître en Angleterre.

On sait qu'après s'être retiré des courses il est resté en France. Il habite aujourd'hui Paris, où il dirige le magnifique dépôt de la Maison Humber, dans la rue du Quatre-Septembre. C'est ainsi, du reste, que tous ses anciens rivaux ont terminé leur carrière. Il faut, d'une façon ou d'une autre, qu'ils continuent à s'occuper du vélocipède et ils ne se désintéressent jamais complètement de tout ce qui se passe dans notre Sport.

CHAMPIONNATS

1880 Championnat de Middlesex (Angleterre).
1881 — de Londres —
1883 — d'Ecosse (Aberdeen).
1885 (4 avril) **Championnat du monde de 50 milles** (80 kilom.)
 1. **H. O. Duncan.** — 2. J. Birt. — 3. T. Cleminson. — Temps 3 heures 17'14" 1/2.
1885 (1er août) **Championnat du monde de 50 milles** (80 kilom.)
 1. **H. O. Duncan.** — 2. F. Wood. — 3. A. Hawker. — Temps 3 heures 5'42" 3/5.
1886 (24 avril) **Championnat du monde de 50 milles** (80 kilom.)

1. **H. O. Duncan.** — 2. Lees — 3. Dubois. — Temps 2 heures 49'3" 2/5.

Ce Championnat a été couru sur la piste d'Aylestone Grounds à Leicester, en Angleterre. Duncan remporta la coupe d'argent, ayant gagné la course *trois fois successivement!*

1886 (1er juillet) **Championnat de France** sur la piste d'Agen.

1. **H. O. Duncan.** — 2. Ch. Terront — 3. Charron. — 4. De Civry.

RECORDS

1885 Sur la piste de Belgrave Grounds, Leicester, Duncan a battu le record du monde pour 1/4 mille et 1/2 mille.

 1/4 mille (400 mètres) 39" 3/5
 1/2 mille (800 mètres) 1'19" 3/5

1886 En Allemagne il a fait les records suivants :

 Brême (2 kilom.) 3'25".
 Berlin (5 kilom.) 8'40".
 — (10 kilom.) 18'45".
 Francfort (15 kilom.) 40'39".
 Berlin (30 kilom.) 59'35".

Les records de 5, 10 et 30 kilom., faits à Berlin, lui appartiennent encore aujourd'hui.

Duncan a couru dans toutes les villes importantes des pays suivants : Angleterre, Ecosse, France, Italie, Allemagne et Autriche.

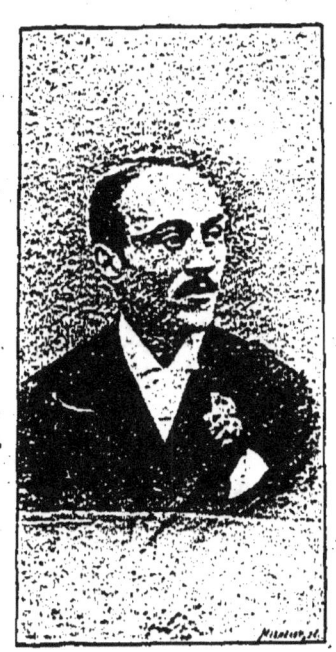

F. CHARRON

CHARRON

Pendant une dizaine d'années, de 1876 à 1886, la supériorité des coureurs parisiens sur les pistes françaises fut indiscutable. Avec de Civry, Terront et Médinger pour champions, la capitale l'emportait nettement sur la province. Cette équipe brillante faisait partout la moisson et ne laissait aux autres que la ressource de glaner après elle. Mais, fort heureusement pour l'intérêt du Sport vélocipédique, cet état de chose ne dura pas. Les provinciaux apprirent peu à peu la façon de s'entraîner. La science de la course leur devint de plus en plus familière. Ils enlevèrent d'abord quelques handicaps à leurs rivaux de Paris, puis des courses en ligne.

Aujourd'hui ils peuvent lutter avec avantage contre eux.

L'honneur de mettre la capitale en échec revenait bien à Angers, la ville de France qui, la première, a organisé chaque année de grandes courses de vélocipèdes. Depuis l'inauguration de ces fêtes, il y a toujours eu parmi les angevins d'énergiques lutteurs : Nadal, Aubry, Baudrier, Plion et bien d'autres que j'oublie. Mais on ne trouve dans ce lot aucun champion de premier ordre. Dans les grands tournois internationaux, chacun d'eux n'a joué qu'un rôle secondaire. Pour enlever aux coureurs de la capitale leur réputation d'invincibilité, il a fallu l'arrivée de Charron. Ce fut lui qui leur porta les premiers coups et fit la brèche par où ses compatriotes ont passé plus tard pour enlever les Championnats de France.

Ferdinand Charron est né à Angers en 1866. C'est avant tout un bicycliste. On ne peut le juger que comme tel. Il court très peu en bicyclette, ce n'est pas la machine de ses rêves. En tricycle, il se met en ligne sans beaucoup de prétentions et n'obtient, le plus souvent que de modestes succès. Cependant, cette année, il semble marcher mieux que les années précédentes sur le véloce à trois roues. Nous venons de le voir, à Mâcon, gagner un prix de tricycle contre Vasseur, l'un des meilleurs de la spécialité. L'apparence de Charron indique plutôt l'agilité que la force. Il est de taille un peu au-dessus de la moyenne (1^m70), et monte un bicycle de 1^m36. Son poids ordinaire est de 65 kilos.

J'ai rarement vu un vélocipédiste aussi élégant sur son grand cheval d'acier. Sa façon de monter rappelle tout à fait celle de Garrard et de Duncan à l'époque de leur plus grande vogue. Quand on voit

un coureur se tenir comme Charron à bicycle, on applaudit toujours à ses succès et l'on regrette ces belles courses d'antan, où tout le groupe, haut monté, semblait passer dans l'air comme un nuage, aux regards émerveillés des spectateurs. En tricycle, il est tout aussi adroit. Nul mieux que lui, monté sur cette machine, ne court sur les boulevards de Paris, en menant un bicycle à la main. Depuis trois ans qu'il habite la grande ville, il lui est arrivé deux fois de heurter une voiture, et jamais il n'a bousculé une personne. Si tous ceux qui montent en véloce pouvaient en dire autant, les arrêtés de M. Lozé n'auraient certainement point leur raison d'être !

Ce fut en 1881, à quinze ans, que Charron prit ses premières leçons de bicycle. Il réussit en quelques jours à monter par la pédale, ce que bien d'autres ne peuvent faire qu'après quelques années de pratique et des chutes sans nombre. Le véloce de location dont il se servait alors était un Meyer à coussinets lisses. Ce fut avec celui-là qu'il remporta son premier succès. Si modeste qu'il soit, ce premier succès est toujours celui dont on conserve le plus agréable souvenir ! Je suis sûr que Charron, qui a remporté depuis bien des victoires brillantes, n'a jamais été si heureux que le jour où il gagna un prix de 2 fr. 50 et une poule dans un petit village des environs d'Angers.

Au 1er janvier 1882, le jeune Charron eut un bicycle pour étrennes. C'était encore pour lui un jour de bonheur et la réalisation d'un rêve qu'il caressait depuis bien longtemps ! Avec un bicycle à lui, il allait donc enfin pouvoir courir ! Sa première épreuve sérieuse fut une course d'entraînement sur la route de Paris, avec Aubry, Baudrier, Rollo, etc.

Dès le départ, il fit une chute terrible, sans laquelle il aurait peut-être beaucoup inquiété Aubry, qui était alors le meilleur coureur du V. C. A. Il remonta et arriva troisième, à peu de distance de Baudrier, également tombé, et battant Rollo d'une demi-roue. Aux grandes courses internationales, qui eurent lieu quelque temps après, le jour même où Duncan fit ses débuts sur le Mail, Charron gagna la course des juniors de son club. Les plus connus de ceux qui furent battus par lui étaient Priou, Rollo et Grugeard.

Il fit encore cette année là quelques courses aux environs d'Angers, mais il fut le plus souvent battu par Rollo. Ces deux jeunes coureurs s'entraînaient ensemble et arrivaient presque toujours roue à roue. Ils mettaient à lutter l'un contre l'autre une ardeur qui leur fit faire de rapides progrès. Aussi firent-ils bientôt retirer de la piste Aubry et Baudrier, qu'ils lâchaient régulièrement à l'enlevage dans leurs exercices d'entraînement.

On s'attendait à une lutte magnifique entre Charron et Rollo dans le Championnat de l'Ouest de 1883, car ils s'étaient montrés, à bien peu de chose près, de même force, aux courses locales qui avaient eu lieu sur la route de Nantes. L'espoir du public ne fut pas trompé. Dès le départ, ils se détachèrent de leurs concurrents et arrivèrent comme toujours à quelques centimètres l'un de l'autre. Cette fois Charron était premier et il devait pendant cinq années consécutives remporter ce même Championnat. Grugeard était troisième, et le petit Laulan, qui habitait alors Angers, etait quatrième. Quelques instants après, Rollo prit sa revanche, de très peu, dans la course des seniors du club. Le public

angevin fit ce jour là une ovation à Charron, qui suivit jusqu'au bout le train des grands coureurs dans la belle Internationale gagnée par Duncan, sur Médinger, Garrard et de Civry. Fatigué de cette course, il succomba dans la deuxième Internationale, derrière Gurhauer et Rollo.

Cette journée du 3 Mai 1883 mit tout à fait en relief la valeur des deux jeunes champions de l'Anjou. « Qu'est-ce que vous pensez de ces deux là, disait-on quelques heures après la course à l'un des héros de Leicester ? Ne croyez-vous pas qu'ils pourront bientôt lutter avec vous ? » J'étais présent, et j'entendis la réponse : « Ils ne savent pas finir une course, répliqua le célèbre coureur, que je ne veux pas nommer, et ils ne sont pas assez roublards pour battre les Parisiens ! » Charron a démontré plus tard combien cette appréciation était fausse, en ce qui le concernait, car il est arrivé quelquefois devant celui qui avait tenu le propos.

Battu de nouveau par Rollo, à Sablé et à La Flèche, le Champion de l'Ouest termina la campagne par une belle victoire dans la course de fond d'Angers à Jarzé, le 30 septembre. Il fit les cinquante-deux kilomètres par une pluie diluvienne, en deux heures 13', et battit d'un quart d'heure le fameux Grugeard, qui s'était acquis une grande réputation de coureur de fond et était plus connu sous le nom du Kroumir. Rollo n'arriva cette fois que mauvais 4e, sans excuse, et quitta presque définitivement la piste après cet échec. Ses succès en Anjou, ainsi qu'à Rennes, où il avait dépassé quelques bons coureurs parisiens, ne doivent pas être oubliés. Il est fâcheux que ce jeune homme, qui avait de la vitesse et de la tenue, se soit découragé aussi vite. Charron

perdait en lui son principal concurrent et devenait sans contestation possible le meilleur vélocipédiste angevin.

Les courses d'entraînement du V. C. A., au printemps de 1884, furent de faciles victoires pour le jeune Champion; bien que la distance de 28 et de 29 kilomètres semblât un peu longue. Aux grandes courses, qui eurent lieu le 22 mai sur le Mail, il gagna, pour la seconde fois, le Championnat de l'Ouest. Mais il était un peu surmené par l'entraînement, *over trained*, et dans la course des seniors du club, il fut battu par Laulan, qui commençait à se révéler. Au mois de juillet, ce même Laulan dépassa encore Charron à La Roche-sur-Yon, mais le Champion angevin prit une revanche immédiate. A Saumur, dans une course régionale, le coureur d'Angers eut assez facilement raison de Coullibeuf, de Vendôme.

Au mois de septembre, il quitta pour la première fois sa région pour aller aux courses de Bordeaux. Non placé dans la grande Internationale, il arriva dans la seconde série assez près de Médinger 1er et à 0m10 seulement de Bob, de Pau. Derrière lui venaient Lepeigneux, de Paris, et Patino, de Toulouse. Huit jours après, à la réunion de Rochefort, il arriva 4e, dans le groupe formé par Médinger, Duncan et Wills-Babilée, tous roue dans roue. Dans le Handicap qui suivit, il fut second, à quelques centimètres de Duncan. Cette arrivée fut fort contestée. Bien des spectateurs croyaient à un dead heat.

Ainsi, rien d'absolument remarquable dans les performances de Charron en 1884, mais il approche de très près les grands coureurs. On voit déjà qu'ils auront bientôt à compter avec lui. Cependant sa

situation reste à peu près la même vis à vis d'eux en 1885. C'est encore sur les coureurs de sa région qu'il obtient presque tous ses succès, cette année là

Comme l'année précédente, il remporta sur la route de Pellouailles et sur celle de Saint-Georges ses deux courses d'entrainement. A Tours, il enleva la Régionale bicycle et le Championnat de l'Ouest de tricycle à Coullibeuf. Dans la seconde Internationale, il battit de quelques centimètres J. Dubois, un jeune parisien, qui a depuis conquis la célébrité. A Angers, Charron fut 1er trois fois de suite, dans le Championnat de l'Ouest, dans la course des seniors du Club et dans la Régionale de tricycle. Au Louroux-Béconnais, aux Ponts-de-Cé, à Brain-sur-l'Authion, il battit facilement des débutants qui se sont fait un nom plus tard, E. Chéreau, Béconnais et Lemanceau. A Sablé, dans une course de 9,600 mètres, il doubla ses dix-sept concurrents et fut pour ce fait applaudi à outrance. A La Roche-sur-Yon, il battit deux fois Eole, de Bordeaux.

Il faut avouer que toutes ces victoires remportées sans péril rapportaient peu de gloire. Charron, qui s'en rendait bien compte, voulut, à la fin de 1885, tenter la fortune sur un des vélodromes des environs de Paris. Il vint donc courir au Parc Saint-Maur, le 27 septembre. Il ne fut pas placé dans la course des seniors français gagnée par de Civry. Dans le Handicap, Dubois prit sur lui une revanche de sa défaite à Tours. Le Champion de l'Ouest dut se contenter de la course de consolation, où il battit très facilement Jules Terront, Castillon, Lepeigneux, Holley, etc. Ce début à Paris était au moins honorable, puisqu'il avait obtenu un premier prix sur des rivaux qui n'étaient certes pas à dédaigner.

L'année 1886 a incontestablement été la plus brillante dans la carrière de Charron. Ce fut lui qui gagna le plus de prix en France. Sur 45 courses, il fut 32 fois 1er et se plaça au niveau de nos meilleurs champions. Dans sa région, il s'était mis tout à fait hors de pair ; aussi nous occuperons-nous peu des courses où il ne battit que ses compatriotes. Signalons seulement le match de 400 mètres qu'il fit avec Béconnais au mois de mars. Monté sur un tricycle Cripper, il battit de 30 mètres son concurrent, qui avait un bicycle. Charron était alors en si belle forme que, dans une course d'entraînement de 10 kilomètres sur le Mail, il battit de 450 mètres Chéreau que l'on considérait comme un adversaire sérieux pour lui.

A Orléans, le Champion de l'Ouest obtint un succès magnifique. Le premier jour, il battit J. Dubois en bicycle et arriva très près de Laulan en tricycle. Le second jour, il fit un dead heat avec Duncan et eut l'honneur de le battre dans une autre course. On sait que le coureur anglais était alors à l'apogée de sa condition. Aux courses d'Angers, Charron gagna six premiers prix, y compris le Championnat de l'Ouest et la grande Internationale qu'aucun coureur étranger de premier ordre ne vint lui disputer.

A Agen, il courut remarquablement dans le Championnat de France de vitesse et arriva 3e, très près de Ch. Terront et de Duncan. Il battait lui-même les deux anciens champions, de Civry et Médinger. Dans le Handicap qui suivit, ainsi qu'aux courses de Marmande, il fut encore battu par Ch. Terront. Mais aux grandes Internationales de Bordeaux, à l'automne, il enleva la première place

dans la course principale et battit Duncan, Médinger et Ch. Terront. Il n'y avait donc plus en France un seul champion qui n'avait succombé devant lui. A Nantes, tout à fait à la fin du mois d'octobre, Charron fit encore une course superbe. Après une chute dans l'Internationale, il réussit à se classer 3e, derrière de Civry et Laulan, qu'il aurait peut-être battus tous les deux sans son accident, et devant Ch. Terront qui n'était plus dans sa belle forme du mois de juillet.

Notons que Charron n'a jamais disputé que le Championnat de France de 1886. L'année suivante, bien qu'il marchât encore d'une façon splendide, il refusa la subvention que le V. C. A. lui offrait pour aller courir à Lyon contre Médinger et H. Loste.

Le Champion de l'Ouest continua la série de ses succès en 1887 et remporta encore 28 premiers prix. Sur le Mail, il gagna pour la cinquième fois le Championnat de l'Ouest et pour la seconde fois la grande Internationale, que Laulan, Ch. Terront et Béconnais lui disputèrent jusqu'au poteau avec acharnement. Les quatre coureurs arrivèrent ensemble formant un peloton compact. A Agen, Charron succomba à son tour derrière Ch. Terront et Laulan, qui étaient eux-mêmes derrière H. Loste, mais le même jour, dans une course d'un kilomètre, il eut l'honneur de battre le jeune champion bordelais. A Toulouse, il le battit de nouveau, mais il se fit battre par lui à Angoulême et à Cognac. Battu par Vidal, à Dax, parce qu'il ne connaissait pas la piste, Charron prit sa revanche le lendemain, à Toulouse. A Rennes, il fut gêné dans l'Internationale et arriva 3e derrière de Civry et Laulan. A Bourges et à Royan, il fut battu de très peu par Médinger, alors champion de France.

Au Championnat de fond du V. C. A., Charron fit sur le Mail une course vraiment merveilleuse. Parti trois minutes après ses adversaires, il arriva 1er avec un quart d'heure d'avance sur Lemanceau second, et tous les autres. Malgré les virages sur place, il parcourut 50 kilomètres en 1 heure 50'30".

Le coureur angevin habitait Paris en 1888. Il courut très peu cette année là, ne s'entraîna pas sérieusement et fit de nombreuses chutes qui annihilèrent tous ses moyens. Il ne vint pas à Angers défendre son titre de Champion de l'Ouest qui passa à Lemanceau. A Rennes, Charron fut battu par Cottereau et Médinger; aux Sables-d'Olonne, par E. Chéreau; à Poitiers, par Lemanceau; mais il prit sa revanche sur ce dernier, à Thouars, et le battit deux fois en bicycle. A la Jumellière, il remporta quelques succès insignifiants. A Royan, il fut battu par H. Loste et Wick et gagna ensuite la seconde Internationale. A Clisson enfin, il succomba deux fois derrière E. Chéreau, qui était devenu Champion de France.

On ne saurait trop le répéter, les échecs de Charron, en 1888, étant admis son manque d'entraînement, ne peuvent avoir de signification.

En 1889, sa condition était meilleure; il courut mieux. Mais il était désormais difficile d'apprécier son mérite réel, car il avait continué à courir sur son bicycle, tandis que presque tous ses concurrents avaient pris la bicyclette. Sur certaines pistes, il était évidemment désavantagé; sur d'autres, il avait plus de chances que ses concurrents. Lorsqu'il rencontrait ceux-ci à bicycle comme lui, il les battait souvent, mais surtout parce qu'il était spécialement entraîné sur cette machine, tandis

qu'eux ne l'étaient plus. A Agen, Cottereau, seul de tous les coureurs, réussit à le dépasser, mais Charron prit sa revanche sur la piste circulaire de Saint-Brieuc. Là, j'eus occasion d'admirer ces deux professionnels, luttant avec acharnement dans une course, dont l'honneur seul était le prix. Les meilleures performances du coureur angevin, cette année là, eurent lieu à Charleville, à Laval, à Vichy, à Royan-les-Bains. Il battit sur ces pistes là tous les principaux coureurs, mais il fut battu par eux sur d'autres vélodromes. Il était toujours de la même force que J. Dubois qui, comme lui, montait de préférence le bicycle.

Charron a repris son vieux cheval de fer dès le printemps de 1890 et a vite obtenu de nouveaux succès. A Amiens, à Rennes, à Mâcon, à Lyon, il a battu le jeune Vasseur, un antagoniste redoutable. Il a eu raison également de Collomb, de Fol et de Nicodémi. A Paris, dans un match où Dubois, en bicyclette, lui rendait 100 mètres sur 2000 mètres, en ligne droite, Charron a gagné facilement de 60 mètres. Dans la course organisée par la Ligue d'Education physique, au Bois de Boulogne, il a encore très bien marché et n'a succombé que devant Dubois, battant lui-même Nick, Echalié, etc. Encore une belle course à l'actif des professionnels, celle-là ! Il n'y avait aucun prix !

Malgré les nombreux triomphes du coureur angevin depuis cinq ans, il ne peut être classé au rang des de Civry, des Ch. Terront, des Médinger. Il n'a jamais gagné comme eux un Championnat de France. Jamais il n'a remporté une course de 100 kilomètres. Comme tricycliste, il n'a été que de second ordre. Enfin, il n'a pas couru à l'étranger;

il n'est pas allé, comme les autres coureurs en renom, chercher sur les pistes anglaises la consécration de ses succès en France. Mais, si on envisage Charron uniquement comme bicycliste, si on le juge sur des parcours moyens, on doit le placer au premier rang. Sans l'arrivée de la bicyclette, il aurait eu des chances de gagner, un jour ou l'autre, le Championnat de France de vitesse. Il a été bien près du but en 1886. N'oublions pas qu'il triompha ce jour là des anciens champions et que, quelques semaines après, il battit les deux coureurs qui avaient réussi à le dépasser sur la piste d'Agen. Il y avait donc bien en lui l'étoffe d'un champion.

On lui a reproché de ne pas être un coureur de fond, et pourtant c'est un excellent routier. Il a plus de résistance qu'on ne croit. Deux fois, il a fait 240 kilomètres en vingt-quatre heures. Son bonheur est de faire des excursions en vélocipède. En 1889, il fit la promenade de Pâques avec la Société Vélocipédique-Métropolitaine, et en a gardé le meilleur souvenir.

Sous le pseudonyme de Lacmé, Charron a souvent défendu le professionalisme dans la *Revue du Sport Vélocipédique*. Quand il a une idée, il y tient. Il est entêté, dans le bon sens du mot. Ce n'est pas pour rien qu'il est à moitié breton par sa mère ! Il a surtout le souci de notre dignité sportive. Je puis en donner une preuve : il avait été question une année d'organiser, sur le Mail d'Angers, une course de dames. Or, Charron (qu'on ne saurait accuser de ne pas aimer les dames), s'y opposa de toutes ses forces, au point de se faire des ennemis, parce qu'il comprenait que cette innovation ne serait probablement qu'une exhibition de cocottes, de nature à

déconsidérer la vélocipédie. En cela, il fit preuve de tact et de caractère.

Courses fournies par Charron (jusqu'au 21 juin 1890 inclusivement) :

1ers prix.	116		*Courses fournies.*	233
2mes prix.	57		*Prix gagnés.*	203
3mes prix.	30		*Courses perdues.*	30

Veut-on encore d'autres détails sur Ferdinand Charron ? Il chante fort bien, aime beaucoup le billard et ne fume jamais. Il prétend n'avoir pas essayé de record en bicycle, les pistes françaises étant trop mauvaises. Il fit cependant en 1889, sur la piste de Saint-James, 2,000 mètres en 3'36", avec un virage, en présence de MM. Mousset, Clément, etc., approchant de bien près le record de Wick, fait à Bordeaux, sur la piste de Saint-Augustin.

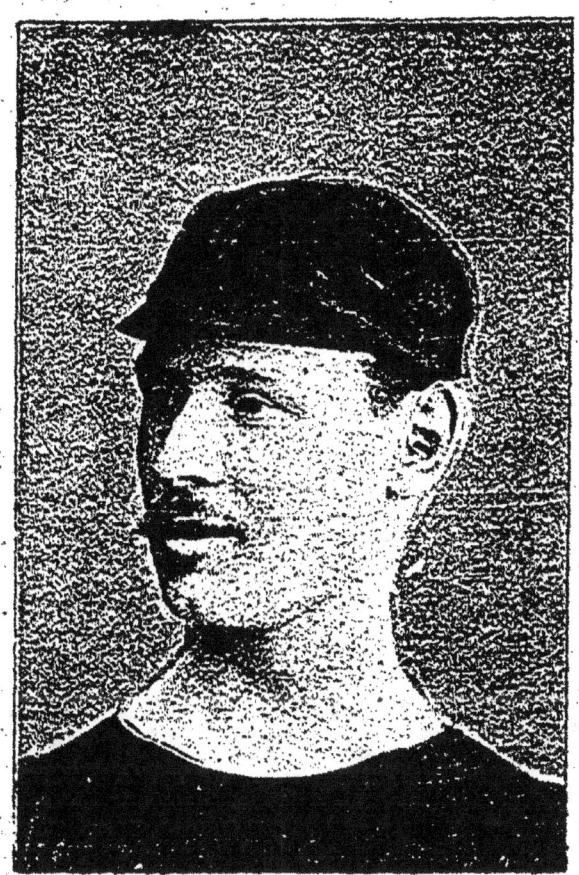

DUBOIS

Jules DUBOIS

Je n'ai jamais entendu personne se plaindre de Jules Dubois. Il est aimé de tous ceux qui organisent des courses, et, ce qui est mieux, il a réussi à se faire des amis de tous ses rivaux.

Un jour que Ch. Terront avait fait une réclamation contre un coureur, qui l'avait empêché de passer en lui brisant son véloce, Dubois lui dit : « Tu n'aurais pas dû réclamer, Charley » — « Tu sais bien, répondit Terront, *que jamais je ne ferais une réclamation contre toi !* » Ce qui voulait dire : je sais que tu cours toujours loyalement, toi, et que si, par hasard, tu occasionnais un accident, ce ne serait certes pas de ta faute. — Je n'ai point oublié cette réponse, car il m'a semblé qu'elle était pour Dubois l'éloge le plus flatteur et le mieux mérité.

Qu'il remporte une victoire ou qu'il subisse une défaite, J. Dubois conserve toujours son sourire et son calme. Vainqueur, il trouve un mot aimable pour ceux qui ont succombé ; vaincu, il ne cherche pas, ainsi que tant d'autres, à pallier son échec par d'invraisemblables excuses. Il se console en pensant qu'un autre jour il marchera mieux. En toutes circonstances, il semble pénétré du précepte d'Horace :

Œquam memento rebus in arduis
Servare mentem...

J. Dubois est un parisien. Il est né en 1862 ; il a, par conséquent, quatre ans de plus que Charron et un an de moins que de Civry. Il est exactement du même âge que Duncan. Comme le coureur anglais, il pesait 70 kilos quand il courait en Angleterre en 1886. Aujourd'hui, son poids a légèrement augmenté ; mais, avec sa taille de 1 mètre 72, il semble toujours mince.

Avant d'être vélocipédiste, Dubois fut un coureur à pied remarquable. Il a lutté souvent avec avantage contre M. Pagis, un autre véloceman bien connu, qui passa longtemps pour le meilleur coureur à pied de la capitale. Ainsi, en 1882, ils se battirent chacun à leur tour à Beauvais, Pagis gagnant un *plate* de 500 mètres et J. Dubois une course de haies de 400 mètres. La même année, à Saint-Germain-en-Laye, Dubois battit deux fois le même concurrent. Il est vrai de dire que M. Pagis avait dix ans de plus que lui. Le seul coureur qui pouvait les approcher, *longo sed proximus intervallo*, était un autre vélocipédiste, qui eut aussi son heure de célébrité, G. Pihan, le rival de de Civry dans le Championnat de 1881.

Les succès de J. Dubois, dans le *Sport pédestre*, ne furent pas souvent interrompus. Il gagna 64 premiers prix et ne trouva jamais en province un concurrent de sa force. Je me rappelle que tout le monde fut étonné, à Saint-Servan, en 1885, de la facilité avec laquelle il dépassa tous les meilleurs coureurs du pays, dans une course d'obstacles, et quels obstacles ? Il fallait, pour les franchir, être aussi bon gymnasiarque que rapide coureur.

On ne se doute pas généralement de la vitesse qu'un homme peut obtenir en courant. Nous pouvons trouver à ce sujet des renseignements précieux dans les performances de J. Dubois. Ce fut lui qui établit, en 1882, le record de 500 mètres en 62 secondes. Sur cette distance, il a donc soutenu le train moyen des courses de vélocipèdes, le kilomètre en deux minutes, ce qui est vraiment merveilleux ! Mais il est évident qu'en se bornant à ce petit parcours, le vélocipédiste obtiendrait un meilleur résultat. Léon Terront a mis 42 secondes pour faire le même trajet sur la piste de Saint-James. D'où l'on peut conclure que la différence de vitesse entre le véloceman et le coureur à pied doit être à peu près d'un tiers pour un demi-kilomètre.

500 mètres c'est bien long pour courir vite à pied ! J'en appelle à tous ceux qui ont pratiqué ce sport. Au-delà de cette distance, l'essoufflement se produit vite ; le train diminue rapidement ; la comparaison n'est plus guère possible entre le véloceman et le piéton. Celui-ci est doublé à 10 kilomètres et souvent bien plus tôt. J. Dubois se faisait toutes ces réflexions, et voilà pourquoi l'idée lui vint d'apprendre à monter en vélocipède, pour marcher plus vite, avec moins de fatigue.

Ce fut à la fin de 1883 qu'il prit ses premières leçons. Jules Terront, qui avait déjà formé tant d'autres vélocipédistes, fut son professeur. En quelques leçons l'élève savait suffisamment se tenir pour accompagner, tant bien que mal, Médinger et de Civry, qui allaient s'entraîner à Longchamps. L'année suivante, il fit des progrès sérieux. Il courut même, au Champ-d'Asile, dans le quartier des Gobelins. Ses débuts furent heureux, car, malgré une chute, il arriva premier.

En 1885, Jules Dubois avait tout à fait pris goût au bicycle. Il s'entraîna avec soin et obtint sur toutes nos pistes des succès merveilleux pour un débutant. On le considérait bien comme tel, car son unique apparition, en 1884, avait passé si inaperçue qu'il ne figurait même pas sur la liste des juniors gagnants, cette année là.

Au début de la saison, il faisait partie du Sport vélocipédique parisien et il arriva bon troisième, derrière Ch. Hommey et Sourbadère, dans la course de 40 kilomètres organisée annuellement par cette Société. Il donnait bientôt sa démission pour entrer à la Société Métropolitaine, dont il enlevait successivement les deux Handicaps de 4,000 mètres, faisant chaque fois le parcours en moins de 8 minutes. Ce double succès en fit le favori des Parisiens pour la course annuelle des juniors de 1885. Cette épreuve eut lieu à Bordeaux. J. Dubois gagna, serré de près par Boyer, de Bayonne. Le troisième était H. Loste, qui ne devait pas tarder à s'illustrer aussi.

A Agen, dans une course d'une heure, il fut 4e, derrière Duncan, de Civry et Hommey, mais devant H. Loste, Ch. Terront, Garrard, Laulan, Bob, etc. Ce résultat le plaçait au niveau de la plupart des seniors.

Le premier Championnat de France de 100 kilomètres devait être couru à Grenoble. J. Dubois s'y rendit et enleva très facilement cette course, en 4 heures 14'19". Ce qui fut curieux, c'est qu'il monta trois véloces de marque différente, un Surrey, un Clément et un Rudge, et que ces trois maisons se firent longtemps une réclame de sa victoire. Un seul Parisien, H. Pagis, était venu se mettre en ligne contre Dubois ; il fut second. Quant à ceux qui étaient alors considérés comme nos *grands* coureurs, ils ne se présentèrent pas, parce qu'ils ne trouvaient point le prix assez élevé. Mais leur jalousie contre Dubois fut évidente. Ils affectaient toujours de le regarder comme un *bleu* et de ne voir en lui qu'un coureur de troisième ordre.

Le lauréat des juniors ne tarda pas à répondre de la meilleure façon à ces attaques injustifiées.

Dans le Championnat de vitesse du Nord et de Paris, il fut bon troisième, très près de de Civry et de Médinger. Il fit les 10 kilomètres en 19'42" 3/5 et battit Ch. Hommey. Quelques jours après, il se plaçait tout à fait à la tête de nos coureurs, en remportant facilement le premier Championnat de 100 kilomètres qui fut couru autour de Longchamps. Il arriva près de vingt minutes avant de Civry, qui était second. Son temps, 3 heures 34'9", était le record pour cette distance, et ce ne fut que trois ans plus tard que Ch. Terront réussit à le démolir.

Jules Dubois, admirablement entraîné, avait mené tout le train dans cette course. Il avait régulièrement marché à 28 kilomètres à l'heure, sans jamais modifier son allure, et était descendu de bicycle aussi frais qu'au départ. Cette performance put donner à réfléchir aux anciens champions. Ils

comprirent enfin qu'ils avaient là un rival avec lequel ils auraient à compter, mais ils s'étaient aperçu déjà qu'ils avaient aussi un bon camarade de plus. J'avais eu l'occasion, au mois de septembre, de voir Dubois et de Civry à Saint-Servan. Or, après l'Internationale, que J. Dubois avait certainement gagnée de quelques centimètres, il me dit : « Puisque vous faites le compte rendu, mettez de Civry gagnant, parce que je l'ai battu par surprise. »

Le soir, j'emmenai les deux coureurs au Casino de Paramé, et, en passant à Saint-Malo, ils me prouvèrent qu'ils étaient aussi bons nageurs qu'habiles vélocipédistes. J'étais presque effrayé de les voir au loin s'aventurer dans la mer.

L'arrivée de J. Dubois sur la piste fut une heureuse recrue pour l'équipe parisienne, qui commençait à avoir fort à faire avec les coureurs de province. On supposait bien que le nouveau champion battrait tout le monde l'année suivante ; aussi attendait-on sa rentrée avec impatience. Mais il courut très peu en France. Il n'y gagna que deux petits prix à Saint-Brieuc et la course de fond d'Agen, où il triompha de Boyer, de Laulan et d'autres bons coureurs.

Les lauriers cueillis à l'étranger semblaient avoir plus d'attraits pour notre Champion. Ce fut surtout hors de France qu'il alla courir en 1886.

Dans le Championnat de 50 milles, sur la piste anglaise de Leicester, il fut bon troisième, derrière Duncan et Lees. Mais cette défaite n'a pas grande signification, car, même en supposant qu'il eut pu gagner, il est possible qu'il n'eut pas voulu enlever la première place à Duncan. Celui-ci, en gagnant la course pour la troisième fois, devenait ce jour là

possesseur de la fameuse coupe. Après quelques autres courses très honorables, sur la même piste, Dubois gagna très facilement un Handicap de deux milles. Nightingale était second et Hawker troisième.

La première tournée de Dubois en Allemagne commença vers le milieu du mois de mai. Il était accompagné de Duncan et de de Civry. Ce n'était pas sans une grande hésitation qu'il s'était décidé à aller dans ce pays. Avec l'idée que nous avons en France de nos ennemis d'outre-Rhin, Dubois pouvait bien avoir peur d'être mal accueilli chez eux. Heureusement, il n'en fut pas ainsi. Nos trois coureurs furent bien reçus, fêtés de tous côtés et quelquefois portés en triomphe. — Je n'en revenais pas, m'a dit Dubois, et je puis dire que je n'ai jamais été témoin en France de pareilles preuves de sympathie pour nos coureurs !

A Francfort, à Munich, à Berlin, à Brême, Dubois fut toujours très près de ses deux camarades, sur toutes les distances. A Leipzig, au mois de juin, il les battit tous les deux dans une course de 50 kilomètres, qu'il fit en 1 heure 43'46" 1/5. A Bielefied, il prouva que, même en vitesse, il pouvait égaler Duncan et de Civry, car il gagna sur eux une course de 1 kilomètre, en 1'48".

J. Dubois repassa en Anglerre, où il disputa pied à pied le Championnat de 50 milles au célèbre Wood, qui ne le battit que de quatre mètres, difficilement, bien que la course fut menée très vite et accomplie en 2 heures 50'28", un des meilleurs résultats obtenus pour 80 kilomètres.

A la fin du mois d'août, notre jeune Champion se rendit en Norwège, avec de Civry, pour les courses de Christiania. Les anglais Lees, Birt et Farden

les accompagnaient. Les vitesses obtenues furent étonnantes. Dubois fut une fois second, deux fois troisième. Dans une course de 30 kilomètres, Lees et de Civry arrivèrent 1er et 2e, à 30 centimètres, en 1 heure 46" 1/5. Mais, le lendemain, Dubois entreprit de battre le record de 30 kilomètres que Duncan avait acquis à Brême en 59'55". Il fit ce même parcours en 57'51". Avec une pareille différence de temps, comment n'avait-il pas gagné la course de la veille ?

En 1887, on ne revit pas souvent encore J. Dubois sur les pistes françaises. Ce ne fut qu'en Angleterre et en Allemagne qu'il continua de s'illustrer.

En compagnie de Duncan et de Médinger, il partit d'abord pour l'Autriche et courut d'une façon merveilleuse aux courses de Vienne. S'il fut quelquefois battu par ses deux amis, il les battit lui-même trois fois. Son plus brillant succès fut une épreuve de 10 kilomètres où il battit Médinger d'un tour, Duncan de cinq tours et un trotteur de dix tours, accomplissant le trajet en 18'34", record qui depuis n'a jamais été battu en Autriche.

Les trois champions retournèrent, comme l'année précédente, à Munich et à Berlin. A Munich, le 5 mai, J. Dubois fit un mille en 2'4" 2/5. Le lendemain, il eut l'honneur de gagner le Championnat-d'Europe et fit le parcours de 5 kilomètres en 9'16". Médinger était second, Birt troisième. A Berlin, dans une course de 1 kilomètre, il ne fut battu que de quelques centimètres par Médinger, qui ne trouvait guère de rivaux sur cette distance.

Le *Champion de l'Europe* passa de nouveau la Manche. Après quelques courses brillantes où il tint tête à Wood, à Lees, à Howell, c'est-à-dire aux plus

forts, J. Dubois surpassa tous les records des anglais, de 5 milles à 10 milles. Il fit cette dernière distance (16.090 m.) en 28'26" 1/5. Quelque temps après, sur la piste de Coventry, il accomplit le magnifique record de 25 milles (40 kil.) en 1 h. 10'34" et parcourut, *dans une heure, 34 kilomètres 217 mètres.*

Cette performance fit de J. Dubois le lion du jour, le vrai héros de la saison. Les journaux anglais publièrent son portrait et chantèrent ses louanges sur tous les tons C'était en sa faveur une acclamation unanime!

Au mois de septembre, le coureur parisien gagna à Leicester le fameux Championnat de 50 milles, où il avait été précédemment 3e et 2e. Chaque fois il avait gagné une place. Lumbsden fut battu par lui d'un pied ; Robb était troisième à la même distance. Lees, Howell, Médinger et l'américain Woodside s'étaient arrêtés. Il est à remarquer que cette course n'a pas eu lieu depuis et que, par conséquent, J. Dubois est toujours *Champion du Monde pour 50 milles.*

Woodside proposa un match à notre compatriote pour une distance de 20 milles et un enjeu de 50 livres. La course eut lieu sur la piste de Leicester, le 8 octobre, et gagnée d'une longueur par J. Dubois.

Depuis quelques années on semblait avoir renoncé en Angleterre aux fameuses courses de 6 jours. Un yankee, Morgan, entreprit de les rétablir. La première eut lieu à Edimbourg. Elle fut de 8 heures par jour et donna lieu à une lutte émouvante entre Lumbsden et Dubois. L'Anglais ne réussit à dépasser son énergique adversaire que d'une longueur, après 48 heures de marche. Le résultat général fut le suivant:

1. Lumbsden 1,053 kil.; 2. Dubois, 1,053 kil.; 3. Parkes, 762 kil. Venaient ensuite bien loin : Yung,

Morgan, Battensby, Robb, Hawker, Woodside et Howell.

A Newcastle on Tyne, dans une autre course de six jours où Battensby fut 1ᵉʳ avec 1,264 kil.; Yung 2ᵉ avec 1,263 kil.; Ch. Terront 3ᵉ avec 1,230 kil., J. Dubois dut se retirer dès le vingtième mille, à cause d'une enflure au genoux, très douloureuse.

L'habitude de courir en Angleterre et en Allemagne sur des pistes aussi douces que des tapis de billards semblait enlever au jeune champion toute son assurance, quand il se retrouvait sur les vélodromes que l'on improvise en France. Ainsi, dans le Championnat de 100 kil., qu'il avait si facilement gagné en 1885, il ne fut que second en 1886, derrière de Civry, et que troisième en 1887, derrière de Civry et Ch. Terront.

Au printemps de 1888, Dubois et Terront retournèrent en Angleterre pour une nouvelle course de 6 jours, à Newcastle. Ch. Terront fut quatrième avec 1.216 kil., derrière Battensby, Yung et Lamb. Dubois fut sixième avec 856 kil.

Les cowboys, qui venaient d'être battus avec leurs 30 chevaux par Howell, Woodside et Terront, demandèrent leur revanche aux vélocipédistes pour une autre course de 6 jours. On leur opposa cette fois Yung, Woodside et Dubois, toujours un anglais, un américain et un français. Les cyclistes succombèrent à leur tour, mais d'un kilomètre seulement, après des prodiges de valeur, ayant fait plus de 1,434 kil., soit une moyenne de près de 30 kil. à l'heure, résultat qui n'avait pas été obtenu précédemment.

Après ce brillant tournoi, J. Dubois revint en France. Il se réhabitua à nos pistes et obtint quelques succès mémorables. Dans la course d'ouverture de

40 kil. du Sport vélocipédique parisien il fut premier. A Angers, il gagna la course de fond de 4 heures, mais il n'eut que Lemanceau et Béconnais comme concurrents un peu sérieux et ne fit que 98 kil. 600 m. A Orléans, il battit Cottereau, Fol et Vasseur, A Dunkerque, il arriva devant E. Chéreau et Médinger. Ces succès en avaient fait logiquement un des favoris du Championnat qui fut couru à Pau, puisqu'il avait battu tout le monde, excepté H. Loste. Mais il s'arrêta, sans excuse apparente, avant la fin de la course. Chéreau fut 1er, H. Loste 2º. Quelques jours après, J. Dubois prit sa revanche sur Chéreau, à Saint-Brieuc.

Au mois de juin et au mois de juillet il alla courir à Berlin avec les américains Woodside, Ralph, Temple, Morgan et l'anglais Allard. Il marcha remarquablement, mais n'enleva pas un premier prix.

De retour à Paris, J. Dubois, qui n'avait presque jamais couru en tricycle, se mit dans la tête de faire des records sur cette machine. Le 7 août, à Saint-James, il dépassa toutes les vitesses faites en France, depuis 3 kilomètres jusqu'à 31 kilomètres 20 mètres, distance qu'il couvrit dans *une heure.* Deux ans plus tard, en 1890, ces records n'étaient pas encore battus! Ce qui semble vraiment incroyable, c'est que J. Dubois se faisait battre dans les courses de tricycles par ses rivaux, et que ceux-ci ne pouvaient égaler les vitesses qu'il avait faites en courant seul !

Le petit groupe de professionnels qui avait pris part aux dernières courses de Berlin fut le noyau de la troupe qui partit pour courir en Amérique, et qui était composée de J. Dubois, Morgan, Woodside, Temple, Allard et Jack Lee. Senator Morgan était le chef de cette troupe.

Quel homme extraordinaire que Morgan ! Il organisait des tournées vélocipédiques comme d'autres organisent des tournées théâtrales. D'une activité dévorante, il était à la fois acteur et directeur. Pendant les courses de six jours, il passait la nuit à chercher des engagements et courait dans l'après-midi, pour donner plus d'attrait au spectacle. Il avait une capacité hors ligne pour ces sortes d'entreprises ! C'était même un bon camarade pour ceux qu'il engageait à le suivre. Malheureusement, il songeait un peu trop à ses propres bénéfices et oubliait parfois de payer aux autres ce qui leur était dû.

Ralph Temple était son *alter ego*. Chacun s'inclinait quand ils avaient parlé tous les deux. Temple faisait de l'adresse en costume de femme. Ce travestissement lui allait si bien, l'illusion était si complète, que J. Dubois ne pouvait croire que c'était un homme, quand on le lui présenta au Corn Exchange, à Coventry. C'était aussi un coureur merveilleux que ce Temple ! Ce qui pourra étonner bien des vélocipédistes, c'est qu'il faisait son emballage complètement droit sur sa machine. Lui et Rowe étaient les seuls coureurs à emballer de cette façon. Ils prétendaient que c'était la meilleure et, de fait, ils étaient presque imbattables tous les deux.

La petite troupe s'embarqua à Liverpool, le 10 août 1888. Les distractions ne manquèrent pas à bord. Il y eut surtout une journée de sport, dans laquelle J. Dubois gagna deux courses à pied. Après avoir passé deux jours à New-York, où ils furent longuement interviewés par les journalistes, ils partirent tous pour les courses de Buffalo. Les machines de notre compatriote n'étaient malheu-

reusement pas arrivées. Il ne courut que sur des véloces d'emprunt. Aussi ne fit-il pas grand chose à cette réunion, pas plus qu'à Hornville et à Lackport. Son plus beau succès fut de battre Jack Lee et Allard dans une course d'un mille (bicyclettes), pour le Championnat d'Amérique. A Hartfort, il gagna un handicap de un mille, où il recevait 90 yards de Temple et de Rowe, et 45 de Crocker et de Knapp.

La mauvaise qualité des eaux rendait tous les coureurs malades. Ils étaient obligés de ne boire que du lait; encore fallait-il le disputer aux mouches. C'est à cette époque que le pauvre Woodside attrapa le germe de la maladie dont il est mort deux ans plus tard.

Depuis son voyage en Amérique, J. Dubois n'a plus couru à l'étranger. Ses triomphes hors de France ont presque été comparables à ceux de Ch. Terront et aussi beaux que ceux de de Civry. Il est maintenant un coureur universellement connu et très renommé !

En 1889, J. Dubois, qui a voulu conserver le bicycle, s'est trouvé gêné par les bicyclettes, sur les pistes françaises, et n'a pas fait ce qu'on était en droit d'attendre de lui. Mais sa réputation est trop bien établie pour que quelques défaites puissent l'entamer.

En 1890, il a déjà mieux marché. En plusieurs circonstances il a battu Nick, Nicodémi, Echalié, Charron. Fol, E. Chéreau, Ch. Terront, etc.

A Vichy, il a gagné le grand prix de 50 kilomètres, en 1 heure 45', et s'est vu porter en triomphe. A Paris, il a remporté le Championnat de bicycle du S. V. parisien, faisant 4,000 mètres en 7'40". On voit qu'il est toujours *du bois* dont on fait les cham-

pions. Aussi sa victoire, dans la grande course de 100 kilomètres, à Longchamps, semblait-elle très possible. Mais il n'a été que 3°, derrière Béconnais 1ᵉʳ et del Mello 2ᵉ.

Courses fournies par J. Dubois jusqu'au 31 août 1890

1ᵉʳˢ prix.	76	Courses fournies.	198
2ᵐᵉˢ prix.	39	Prix gagnés.	155
3ᵐᵉˢ prix.	40	Courses perdues.	38

Principaux Championnats gagnés par J. Dubois :

1885, Championnat de France (100 kilomètres), à Grenoble.

1885, Championnat du Nord de 100 kilomètres, à Paris.

1887, Championnat d'Europe (5 kilomètres), à Berlin.

1888, Championnat du Monde (50 milles), à Leicester.

LAULAN

Le premier jour des courses d'Angers, en 1890, il y eut sous le kiosque du Mail un mouvement de stupéfaction quand on apprit que Laulan, qui était là, ne courait pas et qu'il avait même pris la détermination de ne plus reparaître sur aucune piste. — Ce n'est pas sérieux ! disait-on ; ce n'est pas possible ! — Et dans cette exclamation générale d'incrédulité il était facile de deviner un regret unanime.

C'est que Laulan était un coureur aimé du public ! Je n'en veux pour preuve que l'épithète de *petit* qui lui fut décernée à ses débuts et que sa taille moyenne ne justifie pas tout à fait. Si on le prend dans le vrai sens du mot, ce qualificatif est exagéré, car Laulan n'est ni grand ni vraiment petit. La vérité c'est

qu'il est admirablement proportionné, qu'il a des mollets comme pas un et que son aspect indique une rare vigueur. En le nommant le *petit Laulan*, on lui a surtout donné une appellation toute sympathique. Ceux qui ont assidûment suivi les courses de vélocipèdes depuis quelques années ont pu voir combien on s'intéressait presque partout aux succès de sa brillante casaque rouge.

G. Laulan est du même âge que son ami Charron. Il est né à Blaye, dans la Gironde, mais c'est dans le chef-lieu de Maine-et-Loire, où il a habité pendant longtemps, qu'il s'est entraîné et qu'il a fait ses premières armes. Aussi les Angevins ont-ils autant de motifs que les Bordelais de le compter pour un des leurs.

On voit son nom figurer pour la première fois sur le programme des courses de Sablé, en 1882. Il gagna ce jour là un prix de consolation. Quelques jours après, à Angers, il fut troisième dans la course des juniors du V. C. A. et battit le *Kroumir*. Aux courses de La Flèche, le 27 août, il fut encore troisième. Cette fois Grugeard fut à son tour devant lui. A l'automne, dans la course de fond d'Angers à La Flèche (95 kilomètres), ces deux jeunes coureurs marchèrent admirablement. Grugeard, qui avait donné déjà des preuves de sa résistance, fut premier en $3^h55'$. Baudrier était second, Rollo troisième et Laulan quatrième en $4^h22'$. Pour le jeune coureur de Blaye, ce résultat était vraiment bon, car il n'avait alors que seize ans et il avait battu de 8 minutes Aubry, l'un des bons coureurs d'Angers.

Il était, je me rappelle, bien mince à cette époque, le petit Laulan ! Comme il était loin d'avoir les formes athlétiques qui le font remarquer aujour-

d'hui! Mais aussi comme il était leste! Tout le monde le savait. Sauter à pieds joints sur un comptoir de 1m10 n'était pour lui qu'un jeu!

En 1883, il reparut tout d'abord aux courses de Nantes. Elles avaient lieu le 1er avril. Il est probable qu'à cette occasion il voulut faire une surprise aux juniors de l'Ouest, car il les battit tous, et ils ne s'y attendaient guère. Quelques instants après, dans un handicap, il fut battu par Charron qui lui rendait 100 mètres sur 1,600. Mais Charron, qui avait débuté avant lui, était déjà classé à la tête des seniors du V. C. A. Il est utile de remarquer la différence qu'il y avait alors entre ces deux coureurs, pour mieux constater les progrès accomplis par Laulan l'année suivante.

Aux courses d'Angers, le 3 mai 1883, Laulan fut quatrième dans le *Championnat de l'Ouest*, derrière Charron, Rollo et Grugeard. Les deux premiers gagnèrent de très loin. Dans la course des juniors du club, il fut troisième derrière Priou et Cadéot. Il était devancé de 6 secondes seulement par Priou qu'il avait battu lui-même de 20 secondes dans la course précédente.

A La Roche-sur-Yon, il fut d'abord quatrième, derrière Rollo, Nadal et Lamballe, de Tours. Dans une autre course, il battit Nadal de quelques centimètres et arriva si près de Lamballe que le juge le déclara troisième à *0,015 millimètres* du second. Voilà un juge qui avait le compas dans l'œil! Faut-il être consciencieux pour ne pas déclarer le dead heat en pareille circonstance!

Le 14 juillet, Laulan triompha de Priou à Angers. Le lendemain, il le battit encore à Sablé. A cette réunion il y eut un handicap où notre coureur suc-

comba devant Rollo, qui lui avait rendu 50 mètres sur 1,700. C'était à l'époque où le jeune Rollo était tout à fait l'égal de Charron. A La Flèche, le 26 août, Laulan se mit en ligne avec les seniors de son club. Il arriva quatrième dans la *Course régionale*, derrière Rollo, Charron et Hart, de Saumur, cet anglais qui avait gagné deux fois le *Championnat de l'Ouest*, et une fois l'Internationale d'Angers.

Les progrès de Laulan en 1883 étaient indéniables. Il était devenu nettement supérieur à Priou, en qui on avait fondé de grandes espérances, et l'écart qui le séparait de Charron et de Rollo diminuait de jour en jour.

Là s'arrête la première période de sa carrière vélocipédique. Il quitte l'Anjou pour retourner dans la Gironde. Désormais il ne viendra plus se mesurer avec ses premiers rivaux qu'une fois chaque année sur le Mail, aux Grandes Courses Internationales; mais nous le verrons jusqu'à la fin rester fidèle à cette belle réunion et revenir sur la piste où il avait débuté.

La première apparition du jeune coureur de Blaye, en 1884, eu lieu à Cognac, où il fut troisième derrière Wills, de Bordeaux, et Brunot, de Bergerac Puis il vint aux courses d'Angers, le 22 mai. Dans le Championnat de l'Ouest il ne courut pas, parce qu'il n'habitait plus la région. Mais, comme il continuait à faire partie du V. C. A., il partit dans la course des seniors de cette société et battit Charron, à l'étonnement général. Dans la seconde Internationale il fut encore devant le même coureur. Quand on songe que l'année précédente il ne pouvait suivre le train du *Champion de l'Ouest*, on

est étonné de la force que Laulan avait prise en quelques mois.

Dans la Grande Course de fond de quatre heures, Laulan se plaça quatrième derrière l'anglais Duncan, Krell, de Bordeaux, et G. Pihan, de Paris. Il avait fait 99 kilomètres 360 mètres et battu Grugeard de plus de 7 kilomètres.

A Bergerac, Laulan battit à son tour Wills. Dans le handicap, il arriva très près de Ch. Terront, qui lui rendait 120 mètres sur 3,000. A Pauillac, il gagna un petit prix. A Pau, il fut battu par Terront, Duncan, Wills, et Espéron, mais il enleva la course des juniors à Jiel. Ce fut dans cette ville, et à cette réunion là, qu'il fit, sans succès, ses débuts en tricycle.

Charron et Laulan furent tour à tour vainqueurs aux Courses de La Roche-sur-Yon. Ils étaient devenus d'égale force. Mais il est à remarquer que Laulan était toujours junior, tandis que Charron avait été classé dans les seniors français après ses succès de l'année précédente.

A Bordeaux et à Etauliers, Laulan courut sans gagner. Il ne s'était pas mis très souvent en ligne en 1884. Il fut beaucoup plus souvent sur la brèche les années suivantes.

En 1885, Laulan fait partie du Véloce-Club Bordelais. Il enlève d'abord la course d'entraînement de son club et fait les 30 kilomètres en 1ʰ 7' 14", obligeant Krell, l'ancien champion du Midi, à abandonner la lutte. A Rochefort, dans la Grande Internationale, il est quatrième derrière Duncan, Ch. Terront et De Civry, à une demi longueur seulement de ce dernier. A Bordeaux, il est premier dans la seconde

Internationale et bat facilement Boyer et le jeune Henri Loste.

A Cognac, la seconde série de l'Internationale est encore pour lui. Le second jour, dans une course de 50 kilomètres, il approche de très près Duncan et Médinger. A La Réole, il se fait battre par les mêmes coureurs, mais il devance l'anglais Garrard de plus de 300 mètres. A Tours, il est dépassé par Médinger et De Civry et bat de nouveau Charron. A La Rochelle, dans un handicap pour toutes machines, il part sur un bicycle et gagne la course, rendant 275 mètres sur 3,000 à Médinger qui courait en tricycle.

Le jour du Championnat de France, à Bordeaux, il est battu par J. Dubois, qui venait de gagner la Course annuelle des juniors. A Périgueux, il succombe devant H. Loste, sur lequel il reprend sa revanche quelques jours après à Caverne. Sur la piste du Mail, à Angers, il se place troisième dans la Grande Internationale, derrière De Civry et Médinger, battant son ancien rival Charron. A Archiac, il gagne trois courses.

A Toulouse, Laulan approche deux fois Ch. Terront de bien près. Il bat H. Loste et Jiel à Saint-Loubès. A Etauliers, il triomphe deux fois de Jiel et de Wick. A Pons, il ne fait rien. A Guitres, il gagne deux petits prix. A Saint-Genis, il est deux fois battu par Médinger. Même résultat à Saint-Ciers-Lalande. A Barbezieux et à La Mothe-Saint-Heraye, c'est devant Ch. Terront qu'il succombe.

Cette campagne de 1885 est donc extraordinairement fournie. Laulan la termine d'une brillante façon en gagnant le Championnat de fond du Véloce-Club Bordelais. Cette course était de 100 kilo-

mètres, elle eut lieu sur route. Le jeune champion fit un train sévère qui ne permit pas à H. Loste de le suivre, et acheva ses 25 lieues en 4ʰ4′20″, ce qui représente 24 kilomètres 590 mètres à l'heure.

Trois semaines après, dans le Championnat de tricycle couru sur la même route, et la même distance, Laulan ne fut que second. Il arriva derrière Louis Loste qui avait été seulement troisième dans le Championnat précédent, couru à bicycle, et qui mit près de 2 minutes de moins à faire ses 100 kilomètres sur un tricycle. Ce fait ne mérite-t-il pas d'être signalé?

Par ses deux dernières courses, Laulan s'était acquis la réputation d'un excellent coureur de fond. Sur les petites distances et les parcours moyens, il ne succombait plus que devant les plus forts champions et commençait à les approcher de très près. Dans toutes les grandes épreuves on voyait briller son maillot écarlate

Comme une fleur de pourpre en l'épaisseur des blés.

Pendant les premiers mois de l'année 1886, G. Laulan ne fut pas très heureux. A Mont-de-Marsan, il fut battu par Eole et par Boyer, à Angoulême, par Ch. Terront et Médinger. A Orthez, il courut médiocrement. A Orléans, il triompha bien juste de Charron, en tricycle, mais il fut battu par lui sur le bicycle.

Dans le Championnat de tricycle (50 kilomètres), à Bordeaux, il ne fut que second, derrière Eole. A Tours, il eut encore deux fois la même place derrière Charron et Médinger. A Bergerac, Vidal et Terront lui infligèrent, tour à tour, une défaite. Mais sa

forme s'améliora tout d'un coup, et ses succès furent fréquents pendant toute la fin de la saison.

A Agen, Laulan fit une excellente course de 100 kilomètres, et se plaça 3ᵉ derrière Dubois et Boyer, en 4 heures 1', battant Béconnais. Dans le Championnat de France, de vitesse, il figura honorablement jusqu'au bout dans le peloton des plus forts. Quelques jours avant il avait battu, sur la même piste, de Civry, Charron, Médinger. Huit jours plus tard, à Auch, il battit les deux premiers du Championnat, Duncan et Ch. Terront.

Dès lors, il n'était plus un seul coureur qui n'eût succombé devant lui.

A Toulouse, où tous les plus célèbres champions se trouvèrent réunis. Duncan, seul, réussit à battre difficilement Laulan. A Miramon, à Angoulême, à Saujon, à Pons, notre énergique petit coureur gagna successivement une dizaine de premiers prix, sans subir une seule défaite. Puis il mit le sceau à sa renommée en remportant, le 26 septembre, à Bordeaux, le *Championnat national* de tricycle, sur Médinger. Cette course, qui avait lieu pour la première fois, n'a jamais été faite depuis. Quelques instants après, dans une épreuve de bicycle, Laulan triompha de Duncan.

Il était devenu, avant tout, un tricycliste remarquable et supérieur même au champion Eole, qu'il battit de très loin, au mois d'octobre, à Montendre et à Nantes. Ce fut à cette dernière réunion qu'il termina sa brillante campagne de 1886, pendant laquelle il avait couru 63 fois, gagné 27 premiers prix et 3,600 frans.

Bien que Laulan ait couru un peu moins souvent

l'année suivante et remporté moins de prix, on le retrouva encore sur bien des vélodromes. Les plus forts seuls réussirent à le battre. Parmi ses plus terribles rivaux, il compta désormais H. Loste, qui avait fait des progrès énormes Les réunions vraiment intéressantes auxquelles il prit part en 1887, furent celles de Bordeaux, de Cognac, d'Angers, de Rennes, d'Agen, de La Rochelle. Ailleurs il trouva peu de concurrents sérieux.

A Bordeaux, le 3 avril, il fut battu de loin par Loste, dans la course de bicycles, mais il prit sa revanche immédiatement en tricycle. Le *Championnat de France*, de tricycle, avait lieu, quelques semaines après, à Cognac. Laulan s'y rencontra avec H. Loste, Charron et Eole, qui venait défendre son titre. Il y eut, malheureusement quelques accidents. Loste eut son caoutchouc décollé et changea deux fois de machine; Eole tomba. On ne saurait donc affirmer que le résultat fut très régulier. Voici quel fut l'ordre d'arrivée : 1er *G. Laulan*, faisant les 5,000 mètres en 10'48"; 2e H. Loste, à 10 longueurs; 3e Charron, à 100 mètres; 4e Eole. Si le gagnant avait été battu, ce n'aurait certes pas été, à cette époque, par Eole ou par Charron. Loste était le seul coureur capable alors de le dépasser en tricycle.

Le nouveau *Champion de France* vint aux courses d'Angers, le 19 mai. Dans l'Internationale de bicycles, il fut second, bien près de Charron, devançant de très peu Terront et Béconnais. Dans la course de tricycles et dans le handicap, il gagna facilement. Trois jours après, il prit part à la course de fond de quatre heures et arriva troisième, derrière Béconnais et Terront, avec un total de 102 kilomètres 950 mètres. C'était la cinquième fois qu'il se classait

dans une épreuve de cette longueur, deux fois à Bordeaux, deux fois à Angers, une fois à Agen.

A Rennes, Laulan fit une excellente course de bicycle. Second, derrière de Civry, il battit Charron et Terront. La course de tricycle fut un match intéressant entre lui et Eole. Il passa le poteau à 10 longueurs devant son adversaire. Avant cette course il avait dit à de Civry : « *Je vous parie 10 louis que je vous bats tout à l'heure en tricycle.* » mais de Civry, qui avait amené sa machine, ne courut pas.

Sur la piste d'Agen, H. Loste prit une revanche de sa défaite de Cognac, et battit deux fois Laulan, en tricycle comme en bicycle, donnant un peu raison à ceux qui croyaient le Championnat de tricycle irrégulier. Ce qui est étonnant, c'est que le *Champion tricycliste* faillit bien être battu par Ch. Terront, qu'il devança d'une demie-roue seulement. Sa haute qualité n'était cependant pas douteuse. Il l'affirma de nouveau en battant, à La Rochelle, le tricycliste parisien Holley, dont le mérite ne faisait pas de doute également.

En 1888, G. Laulan continua la belle série de victoires qu'il avait inaugurées depuis quelques années. A Périgueux, à Bergerac, à Auch, à Fleurance, il battit H. Loste en tricycle. A Pons, il fit *dead heat* avec lui. A Royan, il triompha de Béconnais, de Fol et de Cottereau. Tous ces succès obtenus sur le *Cripper* prouvaient qu'il était vraiment digne de son titre.

A Angers, il fut troisième, derrière Terront et Dubois, dans l'Internationale (bicycle). Dans la course de tricycles il fit *dead heat* avec Médinger, un spécialiste émérite, qui le battit quelques jours après

à Tours, et plus tard à Saintes. A Agen, la chaine de son tricycle se détendit, et il ne fut que 3°. A Rochefort et à Jonzac il fut plusieurs fois dépassé par H. Loste et par Béconnais. A Jarnac, Loste le battit de nouveau.

Sur beaucoup de petits vélodrômes, où il ne rencontra pas de vrais coureurs, Laulan fit une ample moisson de premiers prix. S'il y avait un reproche à lui faire, ce serait précisément d'avoir trop recherché les victoires faciles. Pourquoi ne disputa-t-il aucun Championnat de France, lui qui était également redoutable sur toutes les machines et sur toutes les distances? Pourquoi ne courut-il pas à Pau, dans le magnifique Championnat de bicycle, qui réunit toute l'élite de nos coureurs? Pourquoi ne le vit-on pas dans les deux Championnats de fond, à Paris? Et surtout, comment se fait-il qu'il ne défendit même pas son titre dans le Championnat de tricycle, qui fut couru au mois de novembre, à Bordeaux, tout près de chez lui? La date, je le sais bien, était mal choisie, mais cette raison ne semble pas suffisante pour excuser son abstention.

Remarquons que jusqu'à la fin de 1888, Laulan a couru sur le bicycle. Ne montant que des machines de 1m32, il avait un désavantage vis-à-vis de la plupart de ses concurrents, dont la taille était plus élevée. Son mérite était aussi plus grand, lorsqu'il les battait.

En 1889, la bicyclette remplaça presque tout à fait le bicycle sur nos pistes. Ce fut une véritable révolution. Laulan fut de ceux qui n'hésitèrent pas à adopter sans réserve la nouvelle machine, sur laquelle le désavantage de la taille n'existait plus

Pour courir sur une bicyclette très multipliée, qui développe autant qu'un bicycle de 1m65, il faut surtout de la force, et ce n'est pas ce qui manque à Laulan.

Il n'eut pas à regretter sa décision, car il remporta plus de prix cette année-là que les années précédentes. Sur 61 courses qu'il disputa, il en gagna 46, et fit tout près de 8,000 francs de bénéfices. Aucun autre coureur en France n'atteignait ces chiffres. L. Cottereau, seul, en approchait.

La disqualification de Loste, pendant un an, avait débarrassé le coureur de Blaye de son principal antagoniste dans le Midi, où il n'eut guère à lutter que contre Béconnais. Mais celui-ci ne savait point courir et s'entraîner comme lui; aussi se fit-il infliger de nombreuses défaites. Médinger réussit plusieurs fois, notamment à Angers, à battre de très peu Laulan en tricycle. Souvent aussi il succomba devant lui, et ne se montra pas son égal.

Le seul coureur français qui lui était vraiment comparable, c'était le jeune Cottereau. Celui-là était dans une forme merveilleuse. Entre lui et Laulan la différence était bien petite. Dans leurs rencontres ils furent tour à tour victorieux ou vaincus, suivant la forme de la piste ou la disposition du moment. La circonstance la plus solennelle où ils se rencontrèrent fut le *Championnat de tricycle* couru à Grenoble, au mois d'août. La victoire resta au coureur d'Angers. Dans la course de bicyclettes qui suivit, le résultat fut le même. Depuis, ils ne se sont plus rencontrés que dans le *Grand prix de Vichy*, où Laulan prit sa revanche et battit également Béconnais et Charron.

Les villes où Laulan eut plus de succès, en 1889, furent Cognac (où il battit tous les plus forts),

Nantes, Bergerac, Casseneuil, Jarnac, Saintes (où il remporta une course d'obstacles en bicyclette), Narbonne, Vichy et Barbezieux. A cette réunion, Béconnais et lui firent un match de *tricycle en arrière*. Laulan fut battu. Cela prouve simplement qu'il avait plus de prudence que son adversaire, et c'est encore un mérite.

Laulan doit être classé comme coureur au même niveau que Charron. Moins brillant, peut-être, comme bicycliste, il lui a été supérieur en tricycle. La carrière de Laulan a été moins longue, partant, moins méritoire ; mais il a couru fort honorablement dans plusieurs courses de fond, ce que le Champion angevin n'a point fait. Ni l'un ni l'autre n'ont couru en Angleterre. Et, cependant, ils y sont allés ensemble. Ils ne connaissent guère plus l'un que l'autre la langue de nos voisins et, pour demander du poulet à table, le joyeux Laulan lançait de magnifiques *cocoricos*, qui égayaient beaucoup les bonnes anglaises.

Jamais Laulan n'a couru à Paris. Il a seulement disputé une course à Versailles. C'est à la fin de la saison, qui a été pour lui la plus fructueuse, qu'il s'est retiré de la piste. Le fait est d'autant plus étonnant qu'il était dans la force de l'âge. Il avait encore bien des lauriers à cueillir. Hélas! Il se contente aujourd'hui de ceux que l'on gagne sur les tapis de billards, car il est de première force à ce noble jeu, et bien souvent il achève ses quarante points dans la même série. Puisse-t-il un jour démolir les records de Vigneaux !

Résumé des courses fournies par Laulan jusqu'à la fin de 1889 :

1ers prix.	**145**	Courses fournies.	**826**
2mes prix.	80	Prix gagnés.	278
3mes prix.	53	Courses perdues.	48

E. CHÉREAU

Nous avons vu que les coureurs Angevins avaient été les premiers, en province, à mettre en échec ceux de la capitale, et qu'en 1886, Charron avait réussi à battre tous les plus forts dans des courses importantes. Mais les Championnats de France restaient la propriété des Parisiens. C'était un apanage qu'il semblait difficile de leur enlever. Après avoir été battus en rase campagne, ils se retranchaient dans cette citadelle, s'y défendaient avec opiniâtreté et en repoussaient tous les assaillants.

Cette belle défense ne pouvait se prolonger éternellement. Un des forts tomba d'abord au pouvoir des ennemis. Ce fut le Championnat de tricycle. Eole l'enleva en 1886, malgré les efforts désespérés de

Médinger. L'année suivante, les Parisiens n'essayèrent pas de le reprendre, et ce fut Laulan qui s'en empara.

Les coureurs du Midi ont donc été, après ceux du Nord, les premiers titulaires de nos Championnats de tricycle.

On comprendra facilement que cet honneur ne pouvait revenir aux coureurs de l'Anjou, car, à cette époque, Angers ne possédait pas de véritables tricyclistes. Béconnais et Cottereau ne devaient s'illustrer que plus tard dans cette spécialité.

Mais, sur le grand bicycle, nos Angevins étaient beaucoup plus forts. Ils pouvaient déjà mettre en ligne une équipe supérieure à celle de Bordeaux, et bien capable de rivaliser avec celle de Paris. Aussi est-ce l'un d'eux, Eugène Chéreau, qui a été le premier provincial vainqueur dans un Championnat de France de bicycle.

C'était bien le vrai type du Champion bicycliste que ce grand jeune homme brun, à la taille élancée. Son aspect indiquait autant d'agilité que de vigueur. Il franchissait un billard, en s'appuyant d'une seule main, aussi facilement qu'on franchit une table étroite. Parmi les meilleurs vélocipédistes, je n'en connais pas beaucoup de plus nerveux et de mieux musclés que n'était celui-là.

E. Chéreau avait 22 ans, lorsqu'il gagna le Championnat de France de 1888. Il est donc né en 1866, et se trouve exactement du même âge que son compatriote Charron.

S'il fallait juger et classer les coureurs d'après le nombre de leurs victoires, E. Chéreau ne serait certainement pas au rang qu'il mérite d'occuper.

D'abord, il a moins couru que beaucoup d'autres, que Laulan, que Charron, que Loste; pour ne citer que ceux-là. Il a, par conséquent, moins de succès qu'eux à son actif.

Même relativement au nombre des courses qu'il a fournies, ses triomphes sont moins nombreux que ceux de quelques-uns de ses rivaux, parce qu'il a été un coureur irrégulier, marchant bien un jour, médiocrement le lendemain, s'entraînant quand cela lui plaisait, jamais longtemps, se faisant battre quelquefois par des concurrents de peu de valeur et triomphant lui-même, quelques jours après, des Champions les mieux cotés.

Ce qui caractérisera sa carrière, ce sera précisément cette irrégularité.

Pendant longtemps on ne semblait pas croire que Chéreau fut un coureur de grand ordre. Ses première victoires sérieuses sur Dubois, sur Médinger, passèrent pour des surprises. Mais, lorsqu'on vit ces surprises se renouveler fréquemment, surtout dans des courses auxquelles tout le monde tenait, pour lesquelles chacun s'était soigneusement préparé, il fallut bien ouvrir les yeux et convenir que le coureur Angevin était l'un de nos meilleurs Champions. Alors, on ne le jugea plus par ses défaites, mais bien par ses victoires, comme on aurait dû le faire beaucoup plus tôt.

Toutefois, il ne fut considéré, pendant longtemps encore, que comme un coureur de vitesse, tout au plus capable d'effectuer brillamment un parcours de 30 kilomètres. Il fallut sa victoire dans la Course de fond d'Angers, en 1889, pour donner un démenti formel à ses détracteurs. Elle prouva que sa résistance était égale à sa vitesse et que, sur toutes les

distances, on pouvait le mettre au premier rang, sans tenir compte de ses défaillances.

Chéreau semblait gagner quand il le désirait, lorsqu'il se sentait bien disposé, toutes les fois qu'il avait eu assez de patience pour se préparer avec soin. Malheureusement cette patience lui faisait souvent défaut. L'entraînement méthodique et prolongé l'ennuyait ; il en faisait *un peu par dessous la jambe*, qu'on me passe l'expression. Lorsque son but était atteint, il délaissait le véloce et se souciait peu de rester en forme. Alors, adieu les fatigues, adieu les privations, mais adieu aussi les victoires !

S'il avait eu, comme beaucoup de Champions anglais, un entraîneur qui ne l'eut pas quitté, qui lui eut donné des conseils et des ordres, qui aurait eu sur lui assez d'ascendant pour s'en faire obéir, je crois que, même parmi les plus forts, il n'aurait pas souvent trouvé son maître.

Il m'a toujours semblé intéressant de connaître l'opinion des coureurs sur ceux qui sont leurs rivaux. En 1889, le jour des Courses de Saint-Brieuc, je demandai à Charron ce qu'il pensait de Chéreau. — « *Je ne sais pas, me répondit-il, si j'oserais faire un match avec lui, quand il est bien en forme !* » Cette réponse me prouva que l'ancien Champion de l'Ouest savait apprécier la valeur de ses concurrents, même quand il les avait souvent battus.

Chéreau fit ses débuts sur la piste en 1885, à une époque où Dubois et Charron avaient acquis déjà la plénitude de leurs moyens. Il gagna un modeste prix de Consolation, le 24 mai, à Chalonnes-sur-Loire. Le jour des Courses d'Angers, dans l'épreuve réservée aux juniors du V. C. A., il fut cinquième seulement. Lemanceau, Plion, Sorin, Delcourt

étaient devant lui. Au Louroux-Béconnais, le 12 juillet, Chéreau arriva quatrième derrière Charron, Lemanceau, Plion. Mais il battit lui-même le jeune Béconnais, qui faisait aussi ses débuts depuis peu. Aux Ponts-de-Cé, Chéreau réussit, pour la première fois, à dépasser Lemanceau. A Saint-Brévin-l'Océan, dans la Loire-Inférieure, il gagna un petit prix. A Jarzé, il fut battu par Chauvin et Grugeard.

Un succès couronna cette campagne, d'ailleurs peu glorieuse. Le V. C. d'Angers fit courir, au mois d'octobre, deux épreuves de 24 kilomètres, sur la route de Nantes, de La Balue à La Roche, l'une pour les seniors angevins, l'autre pour les juniors. E. Chéreau gagna cette dernière, sur Chauvin et Delcourt, et fit les six lieues en 54'10". Lemanceau, qui avait couru avec les seniors, avait mis 56' à faire le parcours. Ces deux coureurs étaient à peu près alors de force égale. Nous les reverrons souvent plus tard lutter l'un contre l'autre.

En 1886 commence la période de surprises. Il y a des hauts et des bas dans les performances de Chéreau. On ne sait plus trop si on doit s'étonner davantage de ses victoires ou de ses défaites. Mais, à certains indices, il est facile de deviner que c'est un coureur d'avenir.

On l'avait classé parmi les seniors du V. C. Angevin; et les progrès qu'il avait faits lui permirent de soutenir la lutte, sans trop de désavantage, contre ses nouveaux adversaires. Dans les deux courses d'entraînement de son club il fut 2ᵐᵉ, derrière Charron. La seconde fois il l'approcha même de très près. A Orléans, il réussit à faire *dead heat* avec son rival, et ne fut battu que d'une demi-roue à la seconde épreuve. Le lendemain, avec une avance de

120 mètres sur 2,200, il battit, très facilement dans le handicap, Charron, Duncan, J. Dubois, Ch. Hommey et beaucoup d'autres. Ce double succès était d'autant plus remarquable que Charron était alors dans une forme magnifique, puisque c'est à cette même réunion qu'il avait battu Duncan pour la première fois.

Aux Courses d'Angers, le 3 juin, E. Chéreau ne fut que second dans le Championnat de l'Ouest et la Course des seniors du Club, et 4me seulement dans l'Internationale, toujours dépassé par Charron, qui gagna tous les premiers prix. Dans la Course de fond, après être descendu, il se remit en selle à plusieurs reprises, pour entraîner Ch. Terront, dont il a toujours été l'ami fidèle, dans les jours de revers comme dans les jours de gloire.

Vers cette époque, Chéreau se fit encore battre, par le junior Béconnais, dans une course d'entraînement de 48 kilomètres.

Son succès à Orléans avait donc été vite suivi de quelques défaites inexplicables, dont la dernière pouvait tout au plus être attribuée à la longueur du parcours. Il était alors permis de supposer que le fond lui manquait.

A Agen, le 4 juillet, il fut 3me dans la Course annuelle des juniors, gagnée par Wick. Béconnais était second. A Tours, Chéreau montra de nouveau sa valeur. Dans la Régionale, il l'emporta sur Charron, qui n'avait pas succombé depuis trois ans dans une épreuve de ce genre. Quelques instants après, il battit Béconnais dans une autre course. Mais l'exactitude de ces résultats sembla encore démentie un mois plus tard, au Louroux, où Charron devança Chéreau de 200 mètres.

Presque au lendemain de cette défaite complète,

Chéreau remporta une nouvelle victoire éclatante, en battant Médinger et J. Dubois, à Saint-Servan. On ne manqua pas d'attribuer son succès au mauvais état de la piste, à un accident quelconque, etc. La vérité, c'est qu'il avait gagné, parce qu'il était, ce jour-là, bien disposé. Cette fois-là, du reste, il prouva que sa victoire n'était pas accidentelle; car, quelques jours après la réunion de Saint-Servan, il battit plusieurs fois, à Avranches, Médinger et Ch. Hommey.

A Longué, au mois d'août, il fut deux fois distancé par Charron. A Châtellerault, à Paramé, il gagna quelques courses sans concurrents sérieux. A Saint-Genis, il battit Jiel, en tricycle, et fut battu en bicycle par Laulan, qui était alors l'égal de Charron. Ce dernier lui infligea trois défaites consécutives à La Roche-sur-Yon. A Pons, Laulan, H. Loste, Wick, Eole, arrivèrent devant lui. A Bordeaux, il n'eut pas plus de succès. Au mois d'octobre, dans une course de 10 kilomètres, organisée par le Véloce-Club d'Angers, il fut dépassé de loin par Charron, sans doute parce qu'il avait perdu une centaine de mètres pour arracher l'un de ses rayons, mais il précédait lui-même Lemanceau de 150 mètres.

Ainsi, Chéreau avait subi en 1886 beaucoup de défaites, entre lesquelles il remporta des victoires surprenantes, sur des hommes dont la réputation était solidement établie: Médinger, Charron, Dubois, Ch. Hommey. C'était, avant tout, un coureur inégal. Les opinions étaient partagées sur son compte. On ne savait trop que penser de lui. Cependant le Comité de l'Union Vélocipédique de France estima que ses courses avaient été suffisamment bonnes pour le mettre au rang des seniors français.

Obligé de laisser les courses pour faire un an de service militaire, à Lorient, Chéreau ne parut sur aucune piste en 1887. Dans les moments de loisir que lui laissait la vie de garnison, il montait, m'a-t-on dit, la bicyclette, qui venait d'être inventée. Il faut croire qu'il ne fut pas très satisfait de cet essai, car, aussitôt qu'il fut libéré, il reprit le bicycle. Comme Charron, pendant près de trois ans encore, il ne voulut pas entendre parler d'une autre monture. Il n'eut pas les tergiversations de Dubois, qui ne savait à quelle machine donner la préférence.

S'il n'en reste plus qu'un, je serai celui-là,

semblait-il dire, et, jusqu'au jour où l'invention des caoutchoucs creux vint rendre la lutte impossible, on le vit courir bravement sur le grand véloce, qu'il maniait avec autant d'habileté que d'élégance.

E. Chéreau, Dubois et Charron ont été les trois derniers bicyclistes français de grand mérite. Il faut le reconnaître.

Ce fut dans les courses d'entraînement du V.-C. Angevin que E. Chéreau fit sa rentrée sur la piste, en 1888. Il fut deux fois battu par le jeune Cottereau. Le jour de la grande réunion annuelle, il succomba encore devant le même coureur et devant Lemanceau, dans le Championnat de l'Ouest, mais il prit de suite sa revanche et gagna successivement la course des Seniors, la seconde Internationale et le Handicap. Dans la course de Fond, il descendit après trois heures de marche. Il était resté jusque-là dans le peloton de tête.

On fut très étonné, à Tours, de voir un vélocipédiste tout à fait inconnu, Ecey, gagner trois pre-

miers prix et battre Médinger, Laulan et Ch. Terront. Ce brillant lauréat n'était autre que Chéreau, qui avait pris pour pseudonyme ses initiales (E. C.). Sous ce nom, qu'il a illustré, E. Chéreau marcha de victoires en victoires pendant plusieurs semaines.

A Sens et à Rouen, il triompha de Vasseur et de Médinger. A Dunkerque, un seul coureur, J. Dubois, réussit à le battre. C'était à la veille du *Championnat de France de vitesse* qui devait être couru à Pau. Voici quels furent les résultats de cette course importante :

1ᵉʳ E. Chéreau, en 19' 15" (pour 10 kilomètres).
2ᵉ H. Loste, à 3 mètres.
3ᵉ Béconnais, à 0,50 centimètres.
4ᵉ Wick, à 1 mètre.

Non placés : Duncan, Médinger, Dubois (tous les trois champions de France), et Boyer qui était venu le matin de Bayonne à Pau en cripper. Les huit partants montaient tous des bicycles.

La régularité de cette victoire imprévue fut très contestée, mais à tort. Ce succès n'avait rien d'étonnant. Le coureur angevin était arrivé progressivement en forme, comme un homme qui sait s'entraîner pour une époque précise. Le jour du Championnat il avait atteint l'apogée de sa condition. A la façon dont il dépassa tout le peloton en plein emballage pendant les deux derniers tours, il n'y a pas à douter que ce jour-là il fut le meilleur. A la vérité, Loste était tombé, mais sa chute ne changea rien au résultat, le coureur bordelais ayant vite rattrapé les 120 mètres perdus et ayant eu le temps de souffler bien avant l'effort final. D'ailleurs, H. Loste arriva devant Béconnais et Wick et les battit comme

il avait l'habitude de les battre, ni plus, ni moins. Le temps de cette course avait été excellent, ce qui était encore une bonne note pour le vainqueur. Du reste, la course dite d'Honneur, qui suivit, confirma la supériorité du nouveau champion, qui battit une seconde fois tous les autres coureurs.

Après cette journée mémorable, E. Chéreau ne marcha plus aussi bien. Ayant atteint son but, il n'avait plus besoin de s'entraîner aussi sévèrement. On vit recommencer ses irrégularités.

Il gagna encore en 1888 quelques prix, aux Sables-d'Olonne, à La Roche-sur-Yon, à Saint-Genix, à Clisson, mais il se fit battre, contre toute attente, à Saint-Brieuc, à Poitiers, à Candé, à Montreuil-Bellay. Enfin, dans une course de 50 kilomètres, à Angers, il ne fut que troisième derrière Cottereau et Charron. Si ces deux derniers avaient participé au Championnat, il est fort possible que les trois premières places eussent été prises par les Angevins. Ce résultat, qui n'aurait rien eu d'étonnant, eût été unique dans nos annales sportives.

En 1889, E. Chéreau avait quitté Angers pour habiter Nantes, où il fonda une magnifique succursale de la maison Humber, un des plus beaux magasins de vélocipèdes de l'Ouest.

A Nantes, il s'entraîna avec Bugard, un coureur très résistant, meilleur qu'on ne l'a cru en général, et qui fut certainement pour lui d'une grande utilité. Un champion ne peut se préparer seul. Il lui faut de toute nécessité un entraîneur, qui le tire en partant devant lui. Si ce *leader* ne vaut rien, si son enlevage n'est qu'un *feu de paille*, il ne peut rendre de service. Avec Bugard il n'en était pas de même. L'Angevin était obligé de s'employer sérieusement pour

suivre le train soutenu du Nantais et le prendre de vitesse à la fin.

Chéreau continuait cependant à faire partie du V.-C. d'Angers, où il vint gagner une des courses d'entrainement contre Bonnet et Lemanceau. Aux Herbiers, il battit les mêmes rivaux en bicycle.

Les courses locales de Nantes lui procurèrent de faciles victoires. Mais, le jour des grandes Courses Internationales, dans cette ville, il fut trois fois dépassé par L. Cottereau. Il est bon de dire que le jury le plaça premier dans l'épreuve principale, parce qu'il avait été gêné par son rival, très involontairement, du reste.

A Angers, Chéreau se fit battre, comme l'année précédente, par L. Cottereau et par Lemanceau dans le Championnat de l'Ouest. Ne semble-t-il pas bizarre qu'ayant gagné le Championnat de France, il ne pouvait arriver à être Champion de l'Ouest? Le premier en France, il n'était qu'au second ou au troisième rang dans sa région! Le vieil axiome : « Qui peut le plus, peut le moins », semblait démenti par ces résultats contradictoires et la valeur des Angevins en était encore rehaussée.

Battu de nouveau dans la Première Internationale bicycle par Cottereau, Médinger, Ch. Terront et Laulan, E. Chéreau gagne brillamment la seconde sur Béconnais, Lemanceau, Vasseur et Dubois. Le handicap fut un nouveau succès pour lui. Il avait, ce jour-là, sauvé l'honneur du vieux bicycle, qui, sans lui, eût été battu sur toute la ligne par les bicyclettes. Le dimanche suivant il devait remporter un triomphe bien autrement méritoire, en enlevant, à la surprise générale, la *Grande Course de Fond de 4 heures*. L'ordre d'arrivée fut le suivant :

1ᵉʳ E. Chéreau, 105 kilom. 650ᵐ (sur un bicycle).
2ᵉ Ch. Terront, à une longueur (sur une bicyclette).
3ᵉ Béconnais, à 40 mètres —
4ᵉ Bugard, à 30 mètres —
5ᵉ J. Dubois, à 50 mètres —

Jusqu'à cette époque on avait douté de l'endurance de E. Chéreau. Dès lors on fut fixé. Jamais plus grande distance n'avait été parcourue pendant les quatre heures sur le Mail. Le vainqueur avait lui-même fait le jeu pendant plus de la moitié du parcours. Ce succès complétait sa réputation. Son mérite était d'autant plus grand qu'il n'était pas entraîné spécialement pour cette distance. La veille de la course il était allé à Château-Gontier, en compagnie de Laumaillé, le célèbre touriste, de Ch. Terront et de J. Dubois. Laumaillé les laissa filer. J. Dubois suivit péniblement le train effréné des deux autres coureurs. Ce fait fut un encouragement pour E. Chéreau, qui, auparavant, ne comptait peut-être pas finir la course. Il se mit en ligne avec l'idée de marcher tant qu'il pourrait, aussi vite et aussi longtemps que possible. Se sentant bien disposé, il continua jusqu'à la fin et battit tout le monde.

Il laissait ce jour-là derrière lui trois gagnants de cette même épreuve : Ch. Terront, Dubois et Béconnais. C'était l'un des plus beaux succès qu'il eût pu rêver.

Comme en 1888, E. Chéreau se trouvait en pleine forme après les Courses d'Angers. A Tours, il battit Médinger, Béconnais, Terront, Vasseur, Lemanceau, etc. Il se rendit à Versailles pour défendre son titre de Champion de France, mais la course n'eut pas lieu. Grâce à cette circonstance, il fut champion deux années de suite. Vers cette époque, une chute

le mit malheureusement hors de course pour la fin de la saison. Il avait été heurté par une bicylette, en courant sur son bicycle.

On a pu croire un instant, au printemps de 1890, que E. Chéreau allait, comme Laulan, abandonner la piste, car, après avoir gagné quelques petits prix, à Cholet et à Nantes, il ne vint à Angers que pour assister en spectateur au nouveau triomphe de Ch. Terront dans la Grande Course de Fond.

Depuis, il s'est remis à l'entraînement pour le Championnat de 100 kilomètres, à Longchamps. Charron et lui étaient les seuls à courir sur le bicycle. Charron tomba et Chéreau gagna les 200 francs donnés par un amateur au premier bicycliste classé. Il avait été huitième et avait fait le parcours en 3 h. 55' 30".

Après cette épreuve, il comprit que le bicycle ne pouvait plus rivaliser avec les machines munies de caoutchouc creux. Il fallait bien enfin se rendre à l'évidence. Il prit donc la bicyclette et courut à Candé, où il fut battu par Cottereau. A Cognac, E. Chéreau défendit héroïquement son titre de Champion. Certes, on ne s'attendait pas, au début de la saison, à cette énergique résistance! Cottereau et Médinger furent seuls devant lui. Il laissa en arrière Ch. Terront, del Mello, Loste et Béconnais.

Son démarrage en bicyclette est terrible, dit-on, et il pourrait bien avoir encore de beaux succès sur cette machine, qu'il ne pouvait se résoudre à monter. En tricycle, il n'a presque jamais couru.

En résumé, deux courses, sur des parcours très différents, ont suffi pour faire à Chéreau une grande renommée. Aussi ai-je tenu à bien faire remarquer la régularité absolue de ces deux résultats. Quant à

lui assigner un rang parmi les autres champions, je laisse au lecteur le soin de le faire lui-même, sa carrière ayant toujours été inégale.

Résumé des courses fournies par E. Chéreau jusqu'à la fin de 1890 :

1ers prix.	60		Courses fournies.	**152**
2mes prix.	40	}	Prix gagnés.	123
3mes prix.	23		Courses perdues.	29

BÉCONNAIS

Encore un coureur angevin qui a fait honneur à sa ville natale, en remportant sur toutes les pistes les succès les plus enviables ! Il est peu de villes de France qui n'aient vu briller ses couleurs. Depuis 1887, à quelques jours d'intervalle, on le trouvait à toutes les extrémités du pays : A Bayonne, à Paris, à Grenoble, à Rennes, à Lyon, toujours aux premiers rangs, quels que fussent ses antagonistes. Pour se maintenir en bonne forme, malgré la fatigue excessive de ses continuels voyages, il fallait à Béconnais une santé de fer, une vigueur extraordinaire. Certes, il possède ces qualités au plus haut point, ou son aspect est bien trompeur, car de tous les champions que j'ai connus, c'est peut-être celui qui m'a paru le plus solidement bâti.

Une épaisse moustache noire, un regard très vif, contribuent à donner à la physionomie de Béconnais une rare expression d'énergie. C'est cet aspect qui frappe tout d'abord en lui.

Sa taille est légèrement au-dessus de la moyenne. Il semble avoir de 24 à 25 ans. Un peu gros peut-être, il est de ceux qui possèdent plus de force que d'agilité. Cependant il marchait bien sur le bicycle qui exigeait avant tout des cavaliers agiles. Il est possible que pour lui le poids se fasse vite sentir et qu'il ne puisse continuer à courir que grâce à un entraînement très rigoureux. Ce sera un désavantage vis-à-vis de ses concurrents plus légers qui n'ont pas besoin de beaucoup d'exercice pour se tenir en haleine.

Comme tous ses compatriotes devenus célèbres, et aussi comme Laulan, Béconnais n'a paru pendant quelques années que dans les courses organisées par le Véloce-Club d'Angers. Cette première partie de sa carrière fut assez obscure, du reste. Sa victoire inattendue dans la grande course de fond du Mail, en 1887, fut le premier de ses brillants succès et le prélude de beaucoup d'autres.

Jusqu'au jour de son triomphe dans le Championnat de *cent kilomètres*, Béconnais n'avait peut-être pas été aussi heureux qu'il le méritait. Il avait eu plus souvent des secondes et troisièmes places que des premières, et il avait fréquemment succombé devant des coureurs qui ne valaient pas mieux que lui. Mais il fut amplement dédommagé de cette déveine par la chance extraordinaire qui le fit arriver premier, alors qu'il aurait pu n'être que quatrième, dans la plus belle course de France.

Cette chance, nous en reparlerons. Voyons d'abord

quelles avaient été les performances du *futur champion*, avant ce jour mémorable.

Béconnais avait débuté à la fin de 1883, plus d'un an après Laulan et Charron, dans la course d'Angers à Jarzé, 52 kilomètres, où il arriva septième en 3 heures, derrière Charron, Grugeard, Rollo, etc. Bien peu de coureurs choisissent une pareille distance pour leur début. Il faut croire que le jeune Béconnais se sentait déjà une aptitude spéciale pour les longs parcours.

Au printemps de l'année suivante, il fut second, derrière Manceau, dans la course d'entraînement des juniors du Véloce-Club Angevin, et fit les 28 kilomètres 800 mètres (Angers à Pellouailles et retour), en 1 h. 22'. C'était encore une distance relativement longue. Béconnais ne se mit pas en ligne dans les courses de vitesse, et son nom ne figura pas dans le compte rendu de la réunion internationale qui eut lieu huit jours plus tard.

En 1885, il fut sixième dans le Championnat de l'Ouest et quatrième, le même jour, dans une autre course régionale. Au Louroux, il n'arriva que cinquième. Aux Ponts-de-Cé et à Brain-sur-l'Authion, il eut un troisième et un quatrième prix. Les résultats obtenus par lui cette année là étaient donc encore bien maigres. Parmi les angevins beaucoup lui étaient supérieurs. Charron, Grugeard, Plion, Lemanceau, E. Chéreau le battaient alors facilement. On ne le jugeait pas encore assez fort pour le mettre au nombre des seniors angevins.

1886 marque un progrès sérieux dans sa carrière. Il enlève aux juniors de son club les deux premiers

prix de vitesse dans les courses d'entraînement, et bat de 100 mètres Chéreau sur un parcours de 48 kilomètres. Le jour de la réunion internationale d'Angers, il est troisième dans le Championnat de l'Ouest, premier dans la course des juniors, troisième dans l'Internationale, second dans le handicap. Charron, seul de tous ses compatriotes, se montre supérieur à lui ce jour-là. Trois jours plus tard, le jeune Béconnais est second derrière Ch. Terront, dans la grande course de 4 heures, et fait 102 kilomètres 950 mètres. On peut dire que cette course a été sa révélation. On ne l'avait pas cru jusque-là capable d'une pareille performance.

A Tours, huit jours après, il eut deux seconds prix et un troisième, battu chaque fois par Charron ou Chéreau. Il prit une revanche sur ce dernier à Agen, dans la course annuelle des juniors et se plaça second derrière Wick. Il fit à cette même réunion une course de 100 kilomètres, et fut cinquième en 4 h. 10'. Les premiers étaient : J. Dubois, Boyer, Laulan, et Ch. Terront, qui s'etait arrêté pendant près de dix minutes.

D'après sa place et son temps dans la course d'Angers, un mois auparavant, Béconnais aurait dû faire mieux à Agen. Malgré tout, son résultat était très honorable et prouvait toujours son aptitude à tenir la distance.

En 1887, la course Internationale de vitesse, à Angers, donna le résultat suivant : Charron, Laulan, Terront, Béconnais, tous les quatre dans cet ordre, roue à roue, presque de front.

Le dimanche suivant, Béconnais affirma tout-à-fait sa réputation de coureur de fond en arrivant premier dans la *Grande course de quatre heures con-*

sécutives, au Mail. Depuis onze ans que les courses d'Angers avaient lieu, c'était la première fois qu'un Angevin remportait cette épreuve sévère, et, ce qui donna plus d'éclat à sa victoire, c'est que ce jour-là il battit le record de 4 heures en couvrant 105 kilomètres. Ch. Terront arriva second à 50 centimètres de lui. C'était presque un *dead heat*. Laulan était troisième avec 3 kilomètres de retard.

Ce fut après cette réunion d'Angers que Béconnais partit avec Ch. Terront pour Bayonne, où il a habité et s'est constamment entraîné depuis. Ses performances dans sa nouvelle région n'eurent rien de bien remarquable cette année-là et son plus beau succès fut peut-être la Course d'honneur de Périgueux qu'il enleva à Vidal après avoir été battu par lui deux fois le même jour.

A l'automne, Béconnais vint pour la première fois se mettre en ligne dans le Championnat de 100 kilomètres à Paris. Il fut quatrième. De Civry et Terront arrivèrent premier et second, roue à roue. Jules Dubois était troisième, très près d'eux. En cette circonstance, Charley prit sur le coureur d'Angers une revanche éclatante, car il le battit de plus de deux kilomètres. Voici comment s'exprima le *Véloce-Sport* après cette course : Béconnais a montré qu'il était un coureur de classe, mais nous ne le croyons pas de taille à lutter avec les premiers nommés, quand ils sont en forme. Sa victoire d'Angers sur Ch. Terront nous semble un hasard heureux. — Si je cite ces phrases, c'est parce qu'elles expriment une opinion que je partage absolument.

Béconnais était devenu un professionnel dans

toute l'acception du mot. Comme de Civry, comme Duncan, comme Dubois, comme Terront et *tutti quanti*, il courait pour des prix en espèces. A tous ces coureurs, et à Béconnais en particulier, on a quelquefois reproché ce professionnalisme et, en vérité, je n'ai jamais compris pourquoi. Il n'est pas plus déshonorant d'accepter un billet que de prendre un objet d'art dans un prix de course. L'un est aussi bien acquis que l'autre. Sans l'argent gagné, les longs déplacements seraient interdits aux bons coureurs qui n'ont pas dix mille francs de rente. Même en supposant qu'il l'eut désiré, Béconnais ne pouvait être amateur dans le sens où l'Union emploie ce mot. Ne lui reprochons donc point de s'être fait professionnel.

Dès l'année 1887, Béconnais se faisait remarquer par une façon de courir qu'il a toujours conservée depuis. Dans un démarrage il se courbe peu et emballe presque à l'instar de Rowe et de Temple, plus droit sur sa machine que ne le sont généralement ses rivaux habituels.

En 1888, il fut dans le Midi le concurrent le plus sérieux de H. Loste qu'il eut l'honneur de battre facilement dans la course de 20 kilomètres à Royan et qu'il approcha de très près dans le Championnat de France de vitesse à Pau. Chéreau était premier, Loste second, Béconnais troisième.

Dans la course de fond d'Angers, il n'eut pas le même succès que les deux années précédentes, car il fut battu non seulement par J. Dubois, mais encore par son compatriote Lemanceau. Tous les trois, ils arrivèrent presque ensemble et ne firent pas 100 kilomètres en quatre heures. Ce résultat ne valait

rien. A Paris, une chute fâcheuse mit Béconnais hors de course dans le grand Championnat.

Il était arrivé à marcher admirablement en tricycle. A l'automne, Fol et lui se trouvèrent dans une forme surprenante sur cette machine. Ils firent presque *dead heat* dans le Championnat de France de 50 kilomètres. Béconnais succomba, mais de bien peu. Il avait, à cette époque, De Civry pour entraîneur. Grâce à ses conseils, il réussit à battre le record tricycle de 50 kilomètres à Saint-James et parcourut cette distance en 1ʰ36′24″, mais il ne put enlever au jeune Fol le magnifique record de 100 kilomètres. Cette superbe performance laissa supposer que Béconnais serait l'année suivante un coureur des plus redoutables.

Sa campagne de 1889 fut très brillante, mais surtout très dure et très méritoire, parce qu'il lutta toujours contre les trois meilleurs coureurs d'alors, H. Loste, Laulan et Cottereau. Bien souvent il ne fut que second ou troisième, mais à certains moments il prit le dessus sur ses adversaires. Ainsi, dans le Championnat de tricycle, à Grenoble, il battit Laulan, Fol, Médinger et ne succomba que derrière Cottereau, dont il avait triomphé à Narbonne huit jours auparavant. A Lyon, il battit encore Médinger et Laulan. A Aix-les-Bains, il fut deux fois devant Cottereau dans les courses de bicycles.

Cette année-là, Béconnais fut troisième dans les deux grandes courses de fond, à Angers et à Paris, restant chaque fois avec le vainqueur jusqu'à l'enlevage final. Ch. Terront le battit les deux fois facilement au dernier tour. Chéreau le dépassa à Angers

et Dervil à Paris. Mais Béconnais battit chaque fois J. Dubois.

Dans le fameux Championnat de tricycle de 50 kilomètres, que l'Anglais Allard vint gagner à Saint-James, Béconnais se fit encore battre, mais surtout parce qu'il avait passé en chemin de fer la nuit qui précéda la course. Pour un coureur de son mérite, qui avait une chance sérieuse et beaucoup de partisans, ce surmenage était incompréhensible et l'on se demande comment il ne fut pas mieux conseillé.

L'année 1890 a mis 30 premiers prix et 27 seconds à l'actif de Béconnais. Loste et lui se partagèrent à peu près tous les succès dans le Midi, mais quelquefois le jeune Cottereau vint se placer devant eux. Béconnais ne semblait pas avoir fait de progrès. Il était resté stationnaire. On ne trouva point cette année-là à son actif de succès brillants et aussi méritoires que ceux qu'il avait remportés l'année précédente à Narbonne, à Lyon, à Aix-les-Bains.

Battu par Ch. Terront dans la course de vitesse à Angers, il n'osa point courir contre lui dans la course de fond et préféra enlever l'Internationale de Rennes à Charron, à Vasseur et à Dubois. L'ensemble de ses courses, cette année-là, et le souvenir de ses deux défaites en fond l'année d'auparavant, lui avaient enlevé presque tous ses partisans dans le Championnat de 100 kilomètres. C'était cependant cette année-là qu'il devait le gagner, mais ce fut malheureusement par une chance inouïe, ou, pour mieux dire, par un véritable raccroc.

Comme toujours, Béconnais avait constamment figuré dans le peloton de tête. Au dernier tournant,

Ch. Terront et Dervil avaient pris le commandement et s'étaient détachés par un enlevage irrésistible, quand une collision les jeta par terre, chacun d'un côté de la route. Ce fut alors que Béconnais passa et arriva premier. D'après la position des coureurs au moment où l'accident s'est produit, le résultat eut été probablement : Ch. Terront 1er, Dervil 2e, Del Mello 3e, Béconnais 4e, J. Dubois 5e, c'est-à-dire exactement celui de l'année précédente, si on retranche le nom de Del Mello. Cet ordre semble donc bien être celui dans lequel on doit ranger nos coureurs de fond.

On se rappelle comment Béconnais fut attaqué après cette course pour avoir changé de machine quelques kilomètres avant l'arrivée. On lui en fit presque un crime et l'on eut vraiment tort. Il changea sa bicyclette pour une autre plus légère que la sienne et munie d'un caoutchouc pneumatique, uniquement parce qu'il avait un ardent désir de gagner. N'avait-il pas raison ?

En somme, il fut ce jour-là un chanceux. Il en convient lui-même. Mais il ne mérita nullement le blâme sévère que lui attira son changement de machine :

> Béconnais fut un homme heureux,
> Malgré sa victoire incomplète.
> On exhiba sa bicyclette ;
> On vanta son caoutchouc creux.
>
> Il passa pour un rude athlète,
> Aussi brave que vigoureux.
> Béconnais fut un homme heureux,
> Malgré sa victoire incomplète.
>
> En le mettant sur la sellette
> Pour l'accuser d'un crime affreux,
> On fit vraiment une boulette.
> Malgré cela, je le répète,
> Béconnais fut un homme heureux.

Quel rang parmi les célébrités vélocipédiques doit-on assigner à ce coureur angevin? Il est à remarquer qu'il a remporté plus de seconds prix que de premiers. Jamais il ne s'est placé carrément à la tête de nos champions, pas plus en tricycle qu'en bicycle, pas plus en fond qu'en vitesse, mais il a pu, avec toutes les machines et sur toutes les distances, tenir tête aux plus forts.

Le Championnat de 10 kilomètres, qui fut couru à Cognac en 1890, a bien donné sa mesure sur un parcours moyen. Cottereau, Médinger, Chéreau, qui l'ont dépassé dans cette épreuve, et Charron, qui n'était pas là, sont plus vites que lui, les deux premiers surtout. H. Loste, qui n'a pas été placé à Cognac, doit être son égal, mais ne lui est point supérieur.

Sur les longues distances, Béconnais n'a pas les performances remarquables de Ch. Terront. Pour une fois qu'il a réussi à dépasser ce rival de quelques centimètres, il a été battu par lui au moins six fois, et très nettement, sur 100 kilomètres. Dervil lui semble également un peu supérieur, d'après les résultats des deux derniers Championnats. Mais Béconnais paraît maintenant l'emporter sur Dubois, dont il a eu raison les deux dernières années autour de Longchamps.

C'est peut-être encore comme coureur de fond que Béconnais s'est le plus distingué. S'il était sérieusement conseillé, pas trop abandonné à lui-même, il pourrait bien un jour ou l'autre enlever régulièrement la course qu'il a gagnée d'une façon irrégulière. Pour lui, c'est une revanche à prendre. Elle est d'autant plus possible que ses meilleurs concurrents vont tour à tour quitter la piste.

Résultat général des courses de Béconnais (jusqu'à la fin de l'année 1890) :

1ers prix.	88	Courses fournies.	285
2mes prix.	101	Prix gagnés.	245
3mes prix.	56	Courses perdues.	40

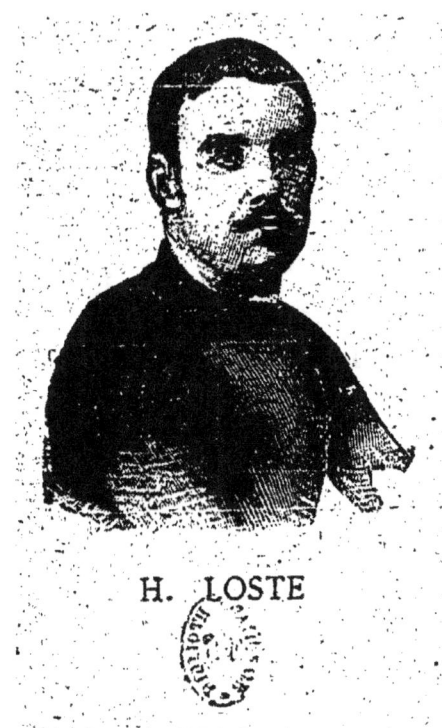

H. LOSTE

H. LOSTE

Vers 1882, quelques années après la fondation des courses d'Angers, il y eut dans les villes du Midi un élan vélocipédique extraordinaire. Agen et Grenoble donnèrent l'exemple. Les premières réunions qui eurent lieu sur la place du Gravier et sur l'esplanade de la Porte de France eurent un succès énorme. Qui ne se rappelle l'éclat des Championnats qui furent disputés sur ces pistes ?

Après Angers, Grenoble et Agen sont peut-être les deux villes de notre pays qui ont donné la plus sérieuse impulsion au Sport vélocipédique.

Pau, Bayonne et Biarritz organisèrent de belles courses en 1883. L'anglais Garrard en fut le héros, avec Terront, Médinger et de Civry. Ces villes n'ont pas souvent retrouvé depuis le même succès. Les réunions de Toulouse commencèrent aussi vers cette époque. Mais elles ne furent jamais très brillantes, malgré l'importance des prix. Celles de Montpellier, en 1885 et 1886, réussirent mieux, grâce à la présence et au zèle de Duncan, qui habitait là.

Les premières courses importantes de Bordeaux eurent lieu à la fin de 1882. Les années suivantes, cette ville prenait la tête du mouvement. L'engouement pour les courses de vélocipèdes y était devenu tel qu'on fit un jour, en 1884, 10,000 francs de recettes sur les Quinconces. Cet enthousiasme méridional s'est bien calmé depuis et le Véloce-Club bordelais réussit à peine à couvrir ses frais maintenant quand il ouvre la lice aux champions de la pédale.

Jusqu'en 1886, les parisiens sont toujours venus enlever aux coureurs du Sud-Ouest les plus gros prix de cette région. Malgré cela, et bien qu'un Championnat spécial n'ait jamais été couru régulièrement, le Midi avait son champion ou au moins un coureur qui était considéré comme tel. Pendant longtemps ce fut Espéron de Bordeaux, un grand brun, qui battit de Civry en 1881, dans la course de Tours à Blois et qui courut plus tard sous le nom de Krell. Après lui, ce fut Wills-Babylée, encore un bordelais, qui fut second derrière Médinger à Paris, dans le Championnat de 1884. Plus tard, Vidal, Wick, et surtout Laulan, furent successivement les meilleurs vélocipédistes du Midi. Mais depuis 1887, et principalement depuis la retraite de Laulan, la

suprématie appartient incontestablement au jeune Henri Loste. Béconnais seul peut lui être comparé, mais n'oublions pas que Béconnais est angevin, bien qu'il réside à Bayonne.

 Mieux que tous ceux dont je viens de citer les noms, H. Loste a défendu le terrain contre les invasions des coureurs du Nord. Sa résistance a été souvent victorieuse. Il s'est adjugé bien des premiers prix que les parisiens étaient venus pour lui enlever. Aussi, les représentants de la capitale ont-ils cessé de paraître régulièrement dans les réunions du Midi. Ceux d'Angers y viennent plus volontiers tenter la fortune, parce qu'ils sont moins éloignés.

 Il est bien possible que la façon de courir un peu brutale de Loste contribue à écarter les concurrents. Il ne craint pas plus de tomber que de faire dégringoler les autres. Ceux-ci ne recherchent pas précisément son voisinage pendant une course. Ils se préoccupent plutôt de l'éviter et de passer au large. Ce n'est pas cependant chez lui un manque de loyauté. Il n'a pas le parti pris, l'intention arrêtée de gêner ses adversaires pour les empêcher de passer. Non, certainement. H. Loste est de ceux qui, une fois lancés, ne savent plus trop ce qui se passe autour d'eux. Il marche tant qu'il peut avec les jambes, pas du tout avec la tête. Jamais il n'a eu de tactique. Pendant longtemps, même depuis qu'il est devenu très fort, il courait comme un débutant, toujours de la même façon, menant les courses de *bout en bout*. Emballer dès le départ, soutenir son train jusqu'au but, si c'était possible, il ne connaissait que cela. Mais il ne fallait pas lui demander un effort de plus, un rush final. Il était incapable d'accélérer

l'allure dans les trois cents derniers mètres. Tant mieux s'il s'était débarrassé pendant la course de tous ses adversaires, si aucun n'avait pu résister à son train excessif ! Alors il gagnait *tout seul*. Mais s'il avait encore à ses côtés, au coup de cloche, un adversaire un peu vite, Loste était un homme battu. C'est ce qui lui est arrivé avec Médinger à Lyon, en 1887.

Depuis quelque temps il a modifié sa manière de courir. Ses principaux adversaires ne lâchent pas au train. Ils le connaissent maintenant et savent qu'on peut facilement le prendre de vitesse à la fin. Loste se fait les mêmes réflexions. Il comprend aussi qu'avec des concurrents de valeur il est toujours plus prudent de faire une course d'attente que de s'essouffler à faire le jeu.

Henri Loste est né à Bègles, tout près de Bordeaux, mais on l'a toujours considéré comme un véritable bordelais. C'est un gaillard trapu et vigoureux, dont chaque coup de pied sur la pédale semble un coup de massue. On se demande comment il ne démolit pas un véloce en quelques jours. Avec cela un entrain diabolique ! Il n'a jamais su ce que c'était que de marcher tranquillement.

Au mois d'octobre 1888, Loste accompagna M. Mousset à la fin de son fameux record de 500 kilomètres, sur la route de Toulouse à Bordeaux, et lui fit faire les 148 derniers kilomètres au train soutenu de 22 kil. 500 à l'heure. Aussi, quelque temps après, l'écrivain recordman disait, en parlant de cet entraîneur extraordinaire : *H. Loste n'est pas un homme, mais une véritable machine à vapeur.*

Ce futur champion n'avait que 16 ans quand il fit ses débuts, en 1885, sur le vélodrome du Parc bordelais. Il battit Jiel dans une course d'entraînement et sa victoire fut chaleureusement applaudie, à cause de son extrême jeunesse. Quelques temps après, sur la même piste, il distança d'un tour Jicey, qui était parti grand favori. A Margaux, il rencontra dans Vidal un concurrent plus sérieux et fut battu à son tour.

C'était l'année où J. Dubois, un débutant aussi, mais plus âgé que Loste, vint gagner à Bordeaux la course annuelle des juniors. Boyer fut second et Loste troisième. Paris l'emportait sur la province.

A Agen, Loste fut cinquième dans une course d'une heure, derrière Duncan, de Civry, Ch. Hommey et Dubois. Il avait couvert plus de 29 kilomètres. Je ne crois pas qu'il ait jamais obtenu depuis un si beau résultat sur une pareille distance. Derrière lui étaient, ce jour-là, Terront, Garrard, Laulan, Eole, etc., un lot des plus brillants.

A Caverne, il fut battu par Laulan; à Mont-de-Marsan, par Boyer. A Périgueux, il gagna deux premiers prix. A la fin de l'année, il prit part aux deux Championnats de 100 kilomètres du V. C. B., sur la route de Bordeaux à Périgueux, par Libourne. Dans la course de bicycle, il essaya en vain de suivre le train de Laulan et fut obligé de s'arrêter. Dans celle de tricycle, il se plaça cinquième, en 5 heures 52'. C'était un résultat passable pour un coureur de son âge.

Le frère aîné de Loste, Louis, valait mieux que lui alors sur les longues distances, si l'on en juge par sa place dans les deux longs Championnats de son club. Dans le premier, il fut troisième, derrière

Laulan et Jiel, en 4 heures 54′5″ ; mais il enleva brillamment le second à ces deux mêmes coureurs et ne mit que 4 heures 52′ à faire, sur un tricycle, le même parcours. En vitesse, Louis Loste était inférieur à Henri, qui ne succombait dans sa région que devant Laulan, Vidal et Boyer.

Celui qui n'a pas vu une réunion vélocipédique dans le Midi de la France ne sait pas à quel point nos fêtes enthousiasment la foule. Les méridionaux ont la joie exubérante. Ils font aux vainqueurs des ovations indescriptibles. Mais aussi, lorsqu'un coureur ne marche pas au gré du public, il faut voir avec quel empressement on le siffle. On le hue comme un toréador maladroit. Pour un peu on le lapiderait.

Jamais peut-être réunion ne fut plus tumultueuse que celle du 4 juin 1886, à Bayonne. On sait que cette ville est divisée en deux camps : les partisans de Noë Boyer, l'enfant du pays, et ceux de Ch. Terront, le vaillant champion, *the plucky frenchie*, comme l'ont appelé les anglais. Ces deux rivaux devaient lutter ensemble ce jour-là, et n'avaient pour concurrent sérieux que H. Loste. Terront fit le jeu, toujours à la corde. Le jeune bordelais se tint constamment à sa petite roue ou sur sa droite. Les amis de Boyer, persuadés que Loste voulait empêcher leur favori de passer, étaient furieux contre lui, l'invectivaient à chaque tour. Finalement ils lui envoyaient une bordée de sifflets dont il n'a pas dû perdre le souvenir. Le résultat fut : Terront 1er, Boyer 2e, Loste 3e. Celui-ci ne semblait rien comprendre à une démonstration aussi hostile. Il était venu avec l'idée de battre Boyer et, comme il n'avait pas encore la

prétention de dépasser Charley, il avait simplement demandé à celui-ci quelle tactique il fallait suivre : *Colle-toi à ma roue et ne me lâche pas*, lui avait répondu Terront.

Les progrès du jeune Henri ne furent pas très sensibles encore en 1886. Cependant il fit quelques courses très méritoires. A La Réole il fut second derrière Terront et battit Wick. Dans un handicap, à Bordeaux, il dépassa Vidal et Wick qui lui rendaient seulement 30 mètres sur 5,000. A Orthez, dans une course de tricycle, il battit Laulan. A Bassens, il gagna deux courses de suite sur Maillotte et Jiel. Mais à Miramont, à Pons, à Angoulême, il fut toujours battu par Laulan, qui était en meilleure forme qu'au printemps.

Malgré sa jeunesse, et aussi malgré les protestations de ses amis du V. C. B., H. Loste avait été rangé parmi les seniors dès le commencement de 1886. A ce titre, il se mit en ligne dans deux Championnats de France, celui de tricycles (fond) à Bordeaux, et celui de bicycles (vitesse) à Agen. Il ne fut placé ni dans l'un, ni dans l'autre. Mais, après le Championnat d'Agen, il fit une course superbe, plus belle, à mon avis, que toutes ses précédentes. Dans le handicap, où il recevait seulement 40 mètres sur 3,000, il tint tête au champion Duncan, après avoir été rattrapé par lui, et le battit d'une demi-roue pour la seconde place. Ch. Terront était premier à la même distance. Quelle splendide arrivée !

Dès les premières réunions de 1887, H. Loste reparut dans une forme étonnante, semant sur les pistes tous les adversaires qui se présentaient devant lui, quels qu'ils fussent. Cette année-là, dans

le Midi, tous les triomphes furent pour lui. Pas un coureur de la région ne put lui être comparé. Il les battit tous. Laulan seul triompha de lui en tricycle au début de la saison. Plus tard, Vidal et Charron réussirent aussi à le dépasser une ou deux fois sur le bicycle, mais, pour quelques victoires qu'ils remportèrent sur lui, combien de défaites essuyèrent-ils quand ils l'eurent pour adversaire !

Un de ses plus beaux triomphes fut sa victoire sur de Civry à Angoulême, et l'on sait que l'ancien champion marchait bien encore en 1887. Il n'a plus rencontré depuis le coureur bordelais et n'a jamais eu, par conséquent, l'occasion de prendre sa revanche.

A Miramont, H. Loste gagna le Championnat de fond de tricycle, 50 kilomètres, qu'il parcourut comme une tortue en 2 heures 31'. Il a donc été une fois *Champion de France*. Malheureusement cette victoire fut peu glorieuse pour lui parce qu'il n'eut aucun concurrent sérieux à battre ce jour-là. A Cognac, il aurait enlevé sans doute à Laulan le Championnat de vitesse tricycle, s'il n'avait eu son caoutchouc décollé et s'il n'avait été obligé de changer deux fois de machine. Malgré cet accident, il arriva second à 10 longueurs et loin devant Charron.

Après tous ses succès contre les plus forts coureurs de France, Terront, de Civry, Laulan, etc., H. Loste ne semblait pas pouvoir perdre le Championnat de France de vitesse (bicycle). Il se rendit à Lyon pour le disputer. Mais il trouva dans Médinger un tacticien hors ligne, un homme vite, bien entraîné, qui savait attendre pour passer devant lui comme une flèche à quelques mètres du

poteau. Deux fois Loste succomba de la même façon à la fin du parcours devant son concurrent de Paris. Quelques mois après, à Mont-de-Marsan, il prit sa revanche sur son heureux antagoniste, qui n'était plus aussi bien préparé pour la lutte.

H. Loste avait gagné 50 premiers prix en 1887. Il en gagna 50 encore en 1888. Cent victoires en deux années de courses ! C'était un succès sans précédent. Jamais, au moment de sa plus grande vogue, de Civry n'avait atteint ce chiffre.

En 1888, les Bordelais eurent la visite du fameux Wittaker, champion d'Amérique, vainqueur du prix de la coupe à Newcastle, recordman de 24 heures en bicycle, sur route (519 kilomètres). Il passait, à cette époque, pour le plus fort bicyclettiste du monde. Le jour des grandes courses du printemps sur les Quinconces, il y eut un match entre ce redoutable champion et Henri Loste. L'Américain montait une bicyclette, le Français avait un bicycle. La distance était de 5,000 mètres. Le train fut rapide. Les deux concurrents restèrent presque constamment roue à roue. Dans le dernier enlevage seulement, H. Loste réussit à prendre 0m50 d'avance et gagna difficilement. Le parcours avait été fait en 9'51". Il serait impossible de dépeindre l'enthousiasme du public quand le nom du vainqueur fut proclamé par le juge. C'était du délire. Ce jour-là le jeune champion montait au Capitole. Nous verrons que la Roche Tarpéienne n'était pas loin pour lui.

Wittaker était accompagné en France par son entraîneur, T. W. Eck, un homme qui savait apprécier un coureur. Voici l'opinion qu'il émit à son passage à Paris, au sujet du vélocipédiste bordelais : *H. Loste est le meilleur tricycliste que j'aie jamais connu,*

seulement il manque d'entraînement sérieux et d'un entraîneur pratique. Comme bicycliste, c'est un casse-cou qui gagne surtout parce qu'il se fiche pas mal de tomber. — Cette appréciation, vraie sous certains rapports, est doublement exagérée. H. Loste est un excellent tricycliste, mais il n'est pas hors de pair, même en France, et, si casse-cou qu'il soit, il faut reconnaître qu'il a une valeur réelle, incontestable, comme bicycliste.

Ainsi que l'année précédente, après avoir battu partout les meilleurs coureurs, Loste se fit battre dans le Championnat de France, à Pau. Cette fois ce fut Chéreau qui se plaça devant lui. Quant à son vainqueur de l'année 1887, Médinger, il ne fut pas placé. Le coureur bordelais était tombé pendant cette course. Remonté immédiatement, il rejoignit le peloton, reprit un instant la tête et réussit à arriver second. S'il n'avait encore été battu par Chéreau, un instant après, dans une autre course, jamais ses partisans n'auraient voulu croire à la régularité de sa défaite.

Quoiqu'il en soit, ce double échec dans le même Championnat, à un an de distance, était vraiment malheureux. Après toutes les victoires qu'il avait remportées, Loste était digne d'un meilleur sort.

Quelque temps après la réunion de Pau, il alla courir en Espagne, à Saint-Sébastien, et gagna facilement tous les premiers prix. Ses principaux concurrents furent des Français, Ch. Terront, Béconnais, Boyer.

Arrivons à l'*Histoire du soulier de Loste.*

On se rappellera longtemps à Bordeaux la journée de courses qui fut donnée le 18 novembre sur la piste de Saint-Augustin. Le Championnat de France

(tricycle) devait y être couru et, naturellement, Loste était grand favori. Ce jour-là encore il fit une chute. Sa roue s'était voilée dans un virage. Il remonta mais ne put jamais rattraper un pouce de terrain sur le jeune Cottereau.

Immédiatement après avait lieu le Championnat de tricycle du V. C. B. Trois partants : Loste, Lanavère et Petit. L'issue de la lutte ne pouvait être douteuse. Le gagnant était tout indiqué et le public avait *ponté* ferme, car il y avait ce jour-là des bookmakers à Bordeaux. Loste prit la tête et distança vite ses concurrents. Quand la cloche sonna le dernier tour, il avait 100 mètres d'avance. Soudain, on vit Lanavère se rapprocher de lui, le rejoindre progressivement et arriver à le battre de quelques centimètres sur le poteau. Le favori avait perdu un de ses souliers en manquant la pédale.

Il fut accueilli par les sifflets et les huées de tous, ce pauvre Loste, car personne ne crut à l'explication qu'il donna de son accident. Le jury flaira une manœuvre frauduleuse. Après enquêtes et délibérations, le champion du Midi fut exclu de son club et disqualifié pour un an de toutes les courses de l'Union V. F.

Cette aventure inspira, je me rappelle, à un poète gascon une boutade humoristique qui commençait par ces vers :

> Jadis nos grands coureurs, sur les pistes publiques,
> Athlètes généreux acclamés si souvent,
> Portaient pour pédaler des souliers magnifiques,
> Bien serrés au talon, bien pris sur le devant.
> Mais leurs pieds tout à coup sont devenus étiques
> Et leurs souliers s'en vont sur les ailes du vent.

La punition de Loste avait été sévère, trop sévère

peut-être, car il avait agi un peu comme un enfant qu'il était encore, et dans cette équipée-là il n'était certes pas le plus coupable. Il est malheureux que le châtiment n'ait pas atteint ceux qui l'avaient mal conseillé et qui avaient sans doute profité de son incartade.

Malgré ses aveux et bien qu'il offrît vingt-cinq louis afin de pouvoir prendre part, en 1889, aux courses de l'Union, Loste dut subir sa peine jusqu'au bout. Elle fut même aggravée par ce fait que plusieurs Sociétés non unionistes n'acceptèrent pas ses engagements pendant sa disqualification.

H. Loste courut donc beaucoup moins en 1889 que les deux années précédentes. Il gagna cependant encore 24 premiers prix, mais sur des pistes où il n'avait pas plus de gloire que de bénéfices, car les récompenses y étaient maigres et les concurrents de peu de valeur. Une seule fois, à Limoges, il se rencontra avec Laulan et Cottereau, mais ils eurent tous les trois des accidents et il fut impossible de les voir aux prises à l'arrivée. A Irun, où il eut Béconnais comme concurrent, à Blois et à Troyes, où il trouva Charron, Fol et Médinger, Loste ne se montra pas supérieur à ces coureurs. Il fut plutôt au-dessous de son ancienne forme. En tous cas, il n'avait point fait de progrès.

En 1890, le jeune coureur de Bordeaux a reparu sur tous les champs de courses du Midi. On a prétendu que Béconnais et lui étaient convenus de partager tous les premiers prix dans cette contrée. Mais quelquefois l'arrivée d'un troisième larron a déjoué cette entente. Avec le même nombre de

courses que son camarade, Loste gagna beaucoup plus de prix, parce qu'il ne quitta point sa région pour aller au-devant des coureurs plus redoutables de Paris et d'Angers.

Loste a eu la chance de battre une fois Cottereau à Bayonne, mais, quelques jours après, il fut battu deux fois par lui à Bordeaux. Dans les Championnats de France, il fit triste figure. C'est de loin qu'il fut battu par le jeune angevin, à Grenoble et à Cognac, en bicyclette comme en tricycle. En ces deux circonstances il se défendit mal.

A la fin de la saison, H. Loste a fait sur la piste de Saint-Augustin, à Bordeaux, *33 kilomètres 425 mètres en une heure,* sur une bicyclette. Cette magnifique performance battait de plus de deux kilomètres le précédent record, que détenait Wick. Mais, le même jour, Charron fit à Paris, sur la piste bitumée du Palais des Arts Libéraux, 34 kilomètres 210 mètres en une heure, et resta ainsi le détenteur du record français. Quelle déception dut éprouver Loste, quand le télégraphe lui apprit que sa distance était dépassée! D'ici je vois sa tête! Il s'était donné tant de mal pour arriver à un résultat négatif! C'était malheureux vraiment, mais cette déveine n'enlevait rien à son mérite.

Malgré toute leur énergie et tous leurs efforts, nos deux brillants coureurs n'atteignaient pas la performance de l'Anglais Parsons : 35 kilomètres 960 mètres en une heure.

Le champion du Midi avait encore mis cette année-là 51 victoires à son actif, et cependant il ne semblait plus être l'homme supérieur qui, deux ans de suite, avait si malheureusement perdu nos championnats. Aujourd'hui il est à Bayonne, soldat pour

trois ans, au 49ᵉ de ligne, et il est fort douteux qu'il arrive premier désormais dans l'une de nos grandes épreuves nationales. Avec beaucoup plus de triomphes, il n'aura donc pas été, sous certain rapport, un coureur aussi heureux que Béconnais.

Jamais Loste n'est venu courir à Paris. Était-ce parce qu'il craignait d'y être battu? On ne l'a jamais vu non plus sur la piste d'Angers, et je suis persuadé qu'il n'y aurait pas eu de succès. Ce sont de petites pistes, à tournants très rapprochés, qu'il lui faut. Sur celles-là sa *furia* méridionale et son audace dans les virages lui donnent plus de chances d'arriver premier que sur les longues lignes droites, où le dernier enlevage est plus prolongé.

Les seuls déplacements de Loste à l'étranger ont été en Espagne, à Irun et à Saint-Sébastien. Mais les succès y étaient faciles, car les vélocipédistes de ce pays étaient mal entraînés.

Comme coureur de fond, le jeune bordelais n'a véritablement rien fait, malgré son apparence robuste. Il ne s'est mis en ligne que dans deux ou trois courses locales de 100 kilomètres, où il n'a pas brillé. Il est vrai qu'il était bien jeune encore. Depuis il aurait pu faire mieux. Il n'a pas essayé. Jusqu'à preuve du contraire, il ne peut donc être considéré que comme un homme de vitesse. Sous ce rapport, a-t-il jamais eu la supériorité éclatante que Cottereau et Médinger se sont acquise à un moment donné sur les autres coureurs? Peut-il être estimé leur égal? Ce n'est pas mon avis Loste a du train, mais peu d'enlevage. Sur un parcours moyen je le mettrais au rang de Béconnais et de Vasseur. Entre ces trois coureurs, aussi bien en tricycle

qu'en bicyclette, il ne doit pas y avoir grande différence. La carrière de Loste peut se résumer ainsi : *Beaucoup de victoires dans les Internationales et une déveine complète dans les Championnats.*

Résultat des courses de Henri Loste jusqu'à la fin de 1890 :

1ers prix.	**197**	*Courses fournies.*	**322**
2mes prix.	69	*Prix gagnés.*	290
3mes prix.	24	*Courses perdues.*	32

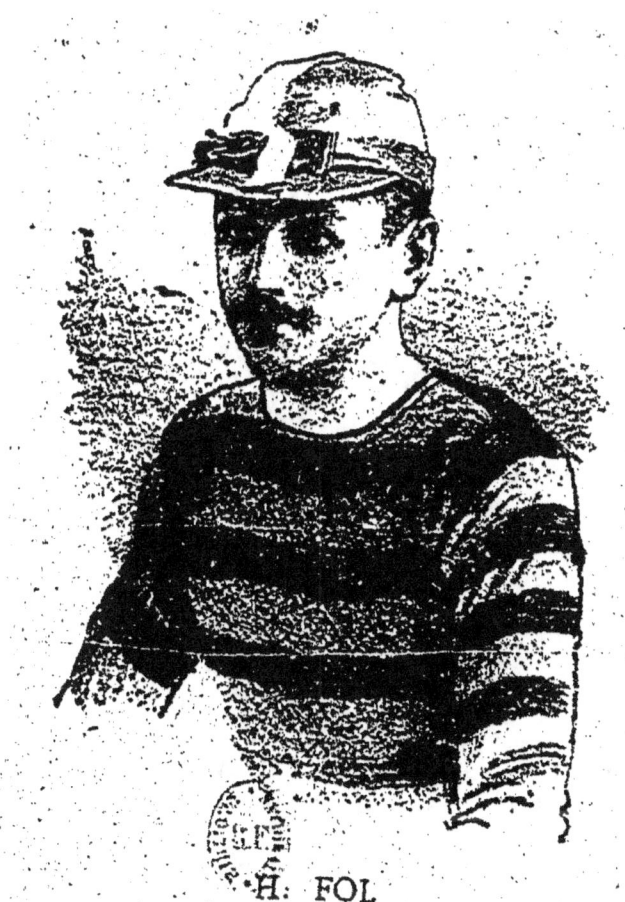

·H. FOL

Henri FOL

Quand le jeune Henri Fol parut pour la première fois sur une piste, en 1885, il pouvait dire, sans trop de prétention, comme Rodrigue :

> Je suis jeune, il est vrai, mais aux âmes bien nées
> La valeur n'attend pas le nombre des années.

Il n'avait que 14 ans. Ce n'était qu'un écolier, un enfant. On ne l'appelait que le petit Fol. Mais ce bambin-là marchait comme un vétéran. A 15 ans, il était devenu l'une des meilleures pédales de Bordeaux, qui ne manquait cependant pas d'excellents

coureurs. Un an plus tard, il gagnait les deux courses annuelles des juniors français. A 18 ans, il était Champion de France et faisait un record de 100 kilomètres que personne ne pouvait dépasser.

Quelles qu'aient été plus tard les défaillances de ce jeune champion, ses débuts ont été si brillants et quelques-unes de ses prouesses si remarquables que je n'hésite pas à le mettre au rang des vélocipédistes célèbres et à lui donner ici une place qu'il a bien méritée. Ses défaites, après tout, ne sont pas sans excuses. Il a droit à des circonstances atténuantes. J'espère le prouver.

Henri Fol est donc un bordelais, mais il est venu se fixer à Paris tout à fait, dès la fin de l'année 1887, un an avant de gagner le Championnat de France. Il est de taille moyenne ; son apparence n'indique pas une vigueur extraordinaire. Moins trapu que son compatriote Loste, qui a deux ans de plus que lui, il semble également moins robuste. Bien qu'il ne conserve que sa moustache, on voit que Fol a une barbe épaisse et forte pour son âge ; ce qui indique bien un développement précoce et le fait paraître un peu plus âgé qu'il n'est en réalité. Sa croissance devait être achevée à seize ans. Aurait-il pu, sans cela, monter un bicycle assez haut pour lutter contre des hommes faits ?

Au moral, Fol semble un excellent garçon, très franc, réellement sympathique, auquel on s'intéresse de suite. Dans le monde vélocipédique on serait certainement heureux de le voir retrouver sa première forme et reprendre, à la tête de nos champions, le rang qu'il a trop vite perdu.

Trois premiers prix sur cinq courses, tel fut pour

le petit Fol le bilan de l'année 1885, celle de ses débuts.

Pendant la saison suivante, on lui mit un peu plus la bride sur le cou. On le lâcha petit à petit. Il en profita pour aller courir et se mit quinze fois en ligne, soit à Bordeaux, soit aux environs, à Pons ou à Ambarès. Il gagna cinq courses et les concurrents qu'il dépassa déjà n'étaient pas les premiers venus. On peut compter parmi eux : Teckno, Maillotte et Léveilley, des vélocipédistes plus âgés que lui et très estimés dans leur région.

En 1887, Fol. prend tout à fait sa volée. Il aime mieux s'entrainer que de préparer des examens. Un titre de champion a plus d'attrait pour lui qu'un diplôme de bachelier.

Les bordelais n'ont pas eu souvent de plus forts atouts dans leur jeu qu'en 1887 ! Avec les deux Henri, Fol et Loste, ils possédaient le meilleur junior et le meilleur senior de France, au moins si l'on en juge par le nombre de prix que ces deux jeunes gens remportèrent dans leurs catégories respectives. Ce n'était donc pas sans raison qu'ils espéraient voir triompher leurs couleurs dans tous les Championnats de France. Mais nous avons vu que Loste, malgré tout son courage, ne se montra pas à la hauteur de la tâche qu'on lui avait confiée. Henri Fol, au contraire, répondit à l'attente de ses compatriotes et gagna très facilement les deux Championnats de juniors.

La *Course annuelle de tricycle* eut lieu à Cognac. Fol l'emporta sur Louis Loste, qu'on avait proposé pour le déclassement près de deux ans auparavant. Les autres places furent prises par Maillotte, Dua-

nip et Jiel, tous des coureurs de Bordeaux. Les 2,500 mètres furent faits en 5'38".

Ce fut à Lyon qu'eut lieu la *Course annuelle de bicycle*. Il y eut dix partants, dont les principaux furent : Kespac et Fol, de Bordeaux ; Doré, de Troyes ; Lemanceau, d'Angers ; Bellion, Robert et Berlioz, de Grenoble ; Cammarstedt, de Paris. Ce dernier, un grand blond de 18 ans, était un suédois qui habitait notre capitale. Il avait gagné, à l'automne de 1886, les deux Championnats du Club des Cyclistes et était pour cela le représentant et le favori des parisiens.

Fol prit un *flying start* et conduisit brillamment la course. Il tint presque toujours la tête et gagna une prime spéciale pour avoir passé onze fois premier au poteau sur treize tours. Finalement il l'emporta de quelques longueurs sur Cammarstedt second. Doré était troisième et Bellion quatrième. Le petit bordelais avait fait ses 5,000 mètres en 9'40".

Son principal concurrent dans cette épreuve, Cammarstedt, disparut quelque temps de la piste, pour reparaître plus tard sous le nom de Nicodémi. En 1889, il gagna à Grenoble la Course annuelle des juniors (tricycle), et au mois de mai 1890 il eut l'honneur de battre Médinger à Orléans.

Quelque temps après sa victoire à Lyon, Fol vint habiter Paris et entra à la Société vélocipédique Métropolitaine.

Il se mit en ligne dans le Championnat du Nord (tricycle, 50 kilomètres), et fit le train pendant une partie de la course, malgré son jeune âge. Au dernier kilomètre, sur cette longue piste de Saint-James, Holley, Fol et Médinger se trouvaient de front. Tout à coup Holley prit la tête en démarrant furieuse-

ment, mais sa machine fit une embardée et il coupa les deux autres. L'ordre d'arrivée fut celui-ci : Holley premier, Médinger second, Fol troisième. Sur la réclamation de Fol et de Médinger, le premier fut disqualifié et le titre réservé.

Ce début du petit Fol, à Paris, fut de bon augure. Il avait surpris tout le monde en ne lâchant pas sur une pareille distance.

A la fin de l'année, bien qu'il n'eut encore que 17 ans, il fut mis au nombre des seniors. On sait que ce déclassement est obligatoire pour tout coureur qui a remporté une course annuelle des juniors. Il l'était, *a fortiori*, pour Henri Fol, qui avait gagné les deux et s'était nettement montré le meilleur des jeunes vélocipédistes français.

On se demandait comment Fol allait se comporter en 1888 avec les plus forts professionnels. Ses rivaux n'allaient plus être les mêmes. Il allait jouer contre eux une partie bien difficile à gagner.

Dès le mois d'avril il se montra prêt pour la lutte. Dans la course de 40 kilomètres, organisée par le S. V. P., il tint tête jusqu'au bout à Dubois et à Terront, qui arrivaient d'Angleterre, couverts de lauriers et de gloire.

Huit jours plus tard, on courait à Saint-James le Championnat de tricycle de 20 kilomètres. Les principaux partants étaient : Dubois, Médinger, Fol, Vasseur, Holley, etc. Ces cinq coureurs partirent à un train d'enfer et lâchèrent de suite tous les autres concurrents. Au dernier virage, ils étaient encore ensemble, Fol en tête. Soudain un cri s'élève dans la foule. Une formidable culbute vient de se produire. Le tricycle de Dubois s'est brisé. Il est tombé.

Holley, Vasseur et Médinger ont passé par dessus et l'on n'aperçoit que le maillot à larges raies noires et jaunes de Fol, qui termine seul le parcours.
— *Ce n'est pas une victoire, dit-il en passant le poteau, et j'aurais bien mieux aimé que l'accident ne fut pas arrivé !* —

Pendant cette année là les succès de Fol ne furent pas très nombreux. Il avait affaire à trop forte partie. Cependant il est bon de rappeler quelques-uns de ses triomphes. A Royan, il battit, dans l'Internationale de tricycle, trois des meilleurs coureurs de l'époque, Laulan, Cottereau, Béconnais.

A Bondy, il eut raison de Vasseur et de Médinger en tricycle. Le vieux champion était furieux d'avoir été dépassé par cet enfant. Il manifesta un peu trop son mécontentement et la plus grande partie des spectateurs prit parti pour son jeune rival.

Le même jour, Fol culbuta dans deux courses de bicycle. La seconde fois il avait essayé de passer entre la corde et Médinger, mais celui-ci appuya aussitôt à gauche pour empêcher cette manœuvre et Fol alla butter contre un arbre et de là à terre, où il resta étourdi. Le public n'y tint plus. Sans égard pour l'ancienne gloire de Médinger, on siffla ce coureur comme le plus vulgaire des vélocipédistes. Pour un peu on l'eut écharpé. L'infortuné champion vit le moment où il allait être aussi maltraité dans la ville de Bondy que dans la forêt légendaire qui porte ce nom

Au mois de septembre, Fol prit part au Championnat de 100 kilomètres. Pour la première fois il montait une bicyclette en public. Le train bien trop rapide qu'il voulut faire ne tarda pas à l'épuiser. Il fut forcé de s'arrêter à la moitié du parcours.

Le mois suivant, dans le *Championnat de France de tricycle* (50 kilomètres), il remporta l'un de ses plus beaux triomphes, en battant Béconnais, Vasseur et Médinger. Ce dernier était tombé, il est juste de le dire. Mais Béconnais, alors en parfait état, avait bien été battu sur son mérite. La victoire de Fol était donc vraiment remarquable. Il avait fait le parcours en 1ʰ50′50″, sur la belle route du bord de l'eau, à Saint-James, où il devait, quelques jours après, acquérir un autre titre de gloire peut-être plus brillant encore.

Le nouveau Champion de France eut l'idée d'essayer des records, non pas sur un kilomètre ou deux, mais sur 50 et 100 kilomètres. Cette idée de sa part aurait pu être considérée comme une véritable *folie*. Et pourtant il réussit au-delà de toutes les prévisions dans son audacieuse entreprise.

Voici les résultats qu'il obtint à quelques jours d'intervalle :

50 kilomètres en 1 heure 38 minutes (bicyclette)
100 — 3 — 25 — 31″ —
100 — 3 — 18 — 22″ (tricycle)

Ce dernier record de 100 kilomètres fut réellement surprenant. L'Union le déclara officiel. Il avait été fait en présence de MM. de Civry, Médinger, Duncan, Béconnais, Mousset, etc. Fol avait soutenu pendant tout ce long trajet le train des courses de vitesse, le kilomètre en 2′. N'était-ce pas merveilleux ? On n'en revenait pas. Il fut le héros du jour et son extrême jeunesse rehaussait encore l'éclat de son triomphe.

Les tricyclistes surtout l'acclamèrent. Grâce à lui, ils pouvaient désormais montrer, preuves en

main, qu'on pouvait, sur leur machine préférée, soutenir un train rapide.

Comment Fol, qui avait été forcé de lâcher dans le Championnat, avait-il pu couvrir la distance en moins de temps que le vainqueur Ch. Terront ? C'est qu'il y a une différence énorme entre une course et un record. On n'a que des adversaires dans une course. Dans un record, c'est tout le contraire, on n'a que des aides. Et il faut voir comment Fol commande ceux qui le soignent ou qui lui servent de leaders ! — *Marchez plus vite !* — *Préparez-moi une machine !* — *Baisssez la selle !* — *Allez me chercher un bifteck !* — *Allongez les manivelles !* — On l'entend constamment crier. Ce n'est plus un enfant à l'air timide et doux ; c'est un vrai tyran. Mais, avec sa volonté de fer et son énergie, il est arrivé à faire ce que d'autres, plus vieux et plus forts, n'osent même pas essayer.

Après de si beaux résultats, Fol pouvait prétendre à tous les succès l'année suivante. Hélas ! la forme est un peu comme la femme : souvent elle varie,

> Fol qui s'y fie
> Un seul instant !

Le brillant recordman se ressentit des excès de fatigue qu'il s'était imposés. Il ne gagna en 1889 que cinq premiers prix et n'obtint même qu'une seule victoire vraiment belle, la course de tricycle d'Agen, où il réussit encore à battre Cottereau, Béconnais et Laulan, incontestablement les trois meilleurs tricyclistes que nous avions alors.

Dans les deux Championnats de fond (bicycle et tricycle), Fol courut honorablement, mais sans réussir à se placer.

Il essaya de nouveau des records vers la fin de la saison et parvint à faire :

30 kilomètres en 59 minutes 34" sur une bicyclette
290 — en 12 heures, en bicyclette également

Dans ce dernier record, il fut accompagné par son ami le jeune de Clèves, encore un écolier. — Vous savez, lui avait-il dit, que je compte sur vous pour mon record. Si vous ne venez pas nous sommes fâchés ! — Devant cette menace, de Clèves s'exécuta. Il prit un tricycle pour accompagner Fol et ne fit que deux kilomètres de moins que lui, soit *288 kilomètres en 12 heures*. C'était simplement merveilleux ! En voyant de Clèves, petit, mince, presque chétif, on a peine à croire qu'il possède tant de vigueur et d'énergie. Il a surtout, pour son âge, une connaissance parfaite du train. Sans les sages conseils qu'il prodigua toute la journée à Fol, celui-ci eut sans doute imprudemment forcé l'allure et n'eut jamais achevé son record.

Cet exploit semble, du reste, avoir épuisé le jeune coureur bordelais qui n'a jamais rien fait depuis.

L'année 1890 a été à peu près nulle pour Henri Fol. Chaque fois qu'il s'est rencontré avec nos meilleurs champions, il s'est contenté de les suivre et s'est régulièrement fait battre par eux à l'emballage. Avant les courses de Pithiviers il n'avait pas remporté une seule victoire ; il était encore *maiden*. Ce jour-là il eut trois premiers prix de suite, mais il ne battit que des vélocipédistes très ordinaires.

A Paris, dans le Championnat de France de tricycle, Fol n'a obtenu qu'un mince succès. La course devait être de 100 kilomètres. Mais on la réduisit à 50 kilomètres, à cause du mauvais temps. Sur trois

partants, deux s'arrêtèrent, découragés par une pluie continuelle. Fol, toujours tenace, resta seul sur la piste, mouillé jusqu'aux os, et, après un *walk over* de 25 kilomètres, il gagna pour la seconde fois cette belle course.

Partout ailleurs il n'a plus semblé être lui-même. D'où pouvait venir ce complet revirement de forme ? Je crois que bien des raisons peuvent l'expliquer.

Fol a été forcément déclaré senior bien trop jeune. En l'obligeant à lutter à 17 ans contre les plus forts, on lui a imposé une fatigue excessive, une tâche qui était au-dessus de ses forces.

Ce jeune champion a semblé longtemps mal conseillé. Un entraîneur sérieux ne l'aurait jamais laissé entreprendre les longs records qui ont fait sa réputation, sans doute, mais qui l'ont vidé probablement.

C'était presque un phénomène à 15 ans, ce petit Fol, mais cette précocité même ne présageait rien de bon pour l'avenir. Il avait trop vite atteint la plénitude de ses moyens pour faire des progrès longtemps. Il devait y avoir forcément un arrêt brusque dans son développement.

Jamais il ne fera mieux que ce qu'il a fait, c'est certain, mais il est possible qu'il remonte à son niveau de 1888. Pourquoi pas ? Dans ce cas là il faudra toujours un excellent coureur pour le battre.

Jusqu'à quand les splendides records de Fol resteront-ils debout ? Je n'en sais rien. Il est fort possible que d'ici un an on arrive à les démolir, à l'aide des *cushion tyres*. Ce que je sais bien, c'est qu'on ne les battra pas souvent, pas de beaucoup, et qu'on ne lui enlèvera jamais la gloire de les avoir accomplis.

Courses fournies par Henri Fol jusqu'à la fin de 1890 :

1ers prix.	48	Courses fournies.	190
2mes prix.	50	Prix gagnés.	146
3mes prix.	48	Courses perdues.	44

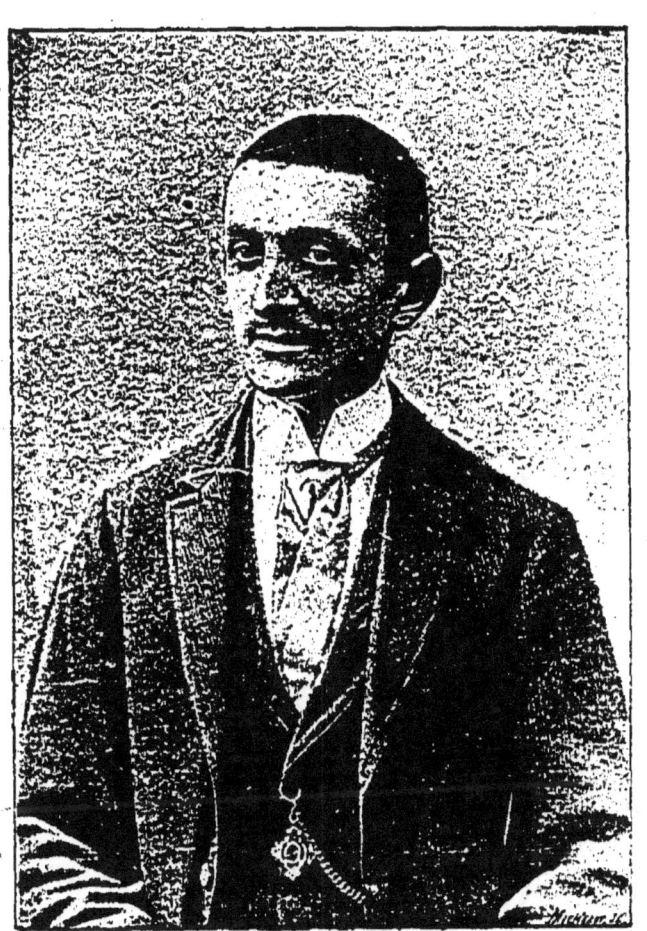

Louis COTTEREAU

Louis COTTEREAU

Il est rare qu'un habitué des champs de course n'ait pas une préférence marquée, soit pour une écurie, soit pour un jockey, soit pour un cheval. L'un n'admire que les racers de M. Aumont ; un autre n'admet pas qu'un cavalier puisse être comparé à Tom Lane ; un troisième prétend qu'Alicante est la meilleure bête qui ait jamais paru. Dans notre Sport c'est exactement la même chose. Je connais beaucoup de partisans très convaincus de Ch. Terront. Je pourrais citer un sportman émérite pour qui Médinger a toujours été le champion des champions. Quelquefois cette préférence ne s'explique même pas ;

elle est purement sympathique ; il est impossible de la raisonner. Mais, s'il est un nom qui doive réunir aujourd'hui tous les suffrages, c'est bien celui de L. Cottereau.

Il n'y a pas à dire, depuis le commencement de 1889, Cottereau est, en France, *le roi de la piste*. C'est un coureur *di primo cartello*. Il s'est couvert de gloire aussi bien dans les Championnats que dans les courses Internationales. Qu'on le prenne en bicycle, en bicyclette, en tricycle, voire même en monocycle, on constate qu'il s'est toujours montré de premier ordre. De quel autre vélocipédiste pourrait-on en dire autant?

Lorsque Cottereau est bien disposé, je ne vois pas trop qui peut le battre aujourd'hui sur une vraie distance de course. Et j'appelle *distance de course* un parcours de 1 à 10 kilomètres, car au-delà ce n'est plus de la course. Ce n'est, le plus souvent, qu'un bon train de route terminé par un enlevage. Les courses même de 10 kilomètres ne se font guère en réalité que sur cinq. Je n'en veux citer pour exemple que le Championnat de vitesse couru à Cognac, en 1890.

En faisant des courses de courte durée, on obtient, si je puis m'exprimer ainsi, la *quintessence* de la vitesse et l'on se rend compte aussi bien de la valeur respective des concurrents que sur des parcours plus longs. Cette opinion est tout à fait admise dans le sport hippique. On sait qu'un pur sang peut galoper pendant 40 kilomètres et l'on ne fait que des courses de 1 à 4 kilomètres, parce qu'on a remarqué qu'elles sont les plus régulières et les plus concluantes pour la sélection, qui est le but de la société d'encouragement. L'épreuve la plus longue de toutes,

le prix Gladiateur, qui comporte 6,200 mètres, est bien rarement gagnée par un *derby winner*. On y a vu triompher des chevaux de Handicap, tandis que des cracks, comme Le Sancy, y ont succombé très piteusement.

Dans tous les sports, la meilleure distance de course c'est 5 kilomètres, un peu moins pour le coursier, un peu plus pour le vélocipédiste, et sur cette distance on ne peut contester que Louis Cottereau ait été supérieur à ses rivaux.

Pour les très longs parcours, qui exigent un tempérament tout spécial, Cottereau ne peut encore être jugé, car il ne s'est jamais préparé sérieusement à ces luttes extraordinaires. Cependant il a montré ce qu'il pouvait faire, en arrivant second, derrière Ch. Terront, dans les 100 kilomètres de 1888 et en soutenant le train jusqu'à 60 kilomètres dans la même course, en 1890, sans aucune préparation, uniquement dans le but de tâter un peu les autres.

On peut être certain, ou je suis bien trompé, que, d'ici quelque temps, il aura successivement gagné tous les Championnats de France, ceux de fond après ceux de vitesse !

Beaucoup plus logique que H. Fol, Cottereau s'est jusqu'ici contenté d'être un coureur vite et n'a point voulu s'imposer des fatigues trop grandes pour son âge. Ce qui m'a toujours frappé chez ce jeune homme, c'est précisément l'excellente méthode avec laquelle il s'entraine. Bien peu parmi ses rivaux ont comme lui la volonté d'éviter les excès et la force de caractère suffisante pour suivre chaque jour le pénible régime qui donne la vigueur et conduit à la victoire. Ce n'est qu'au prix de bien des privations qu'on achète le triomphe sur les vélodromes. Beaucoup le

savent bien, qui, dans la pratique, semblent l'ignorer. Louis Cottereau a, sur ce sujet, d'excellents principes et possède le mérite très rare d'en faire la règle de sa conduite.

Ce jeune champion a surtout à cœur de gagner quand il se met en ligne. Il a le souci de sa réputation et ressent vivement les défaites, quand il croit avoir été battu régulièrement, c'est-à-dire sans accident et sans insuffisance de machine. Il serait à désirer que tous les coureurs aient cette légitime et noble ambition. Ce n'est pas celui-là qui perdrait son soulier et se ferait battre avec intention pour faire gagner un pari à des camarades peu scrupuleux ! On peut être certain qu'il court toujours avec la volonté d'arriver premier.

Lorsqu'il détient un titre, il n'est pas facile de le lui reprendre. N'en avons-nous pas eu déjà plus d'une fois la preuve ?

Louis Cottereau est né à Angers le 11 février 1869. Il n'a donc que 22 ans. C'est un âge où le vélocipédiste peut encore faire des progrès sérieux, sous le rapport de l'endurance surtout. Pour peu qu'il continue pendant quelques années la série de ses succès, ce sera certainement le coureur français qui aura gagné le plus de victoires. Sa taille est de 1m68 ; son poids, à l'entraînement, de 65 kilos. Quand il n'est pas entraîné, il pèse de 70 à 72 kilos.

Maigre, comme tous ceux qui s'entraînent, naturellement pâle, Louis Cottereau ne semble pas, au premier abord, très robuste. Mais cet aspect est trompeur, car il faut être vraiment fort pour supporter les fatigues d'un entraînement sévère et obtenir les résultats extraordinaires que le jeune

angevin a obtenus. Son regard, un peu dur pour ceux qui ne le connaissent pas, indique une étrange énergie. Il paraît surtout éminemment nerveux. En le considérant bien, deux choses m'ont frappé : la largeur de sa poitrine et l'articulation très développée de ses genoux. Avec cela on a du souffle et un mouvement rapide des jambes, double qualité essentielle pour faire un bon vélocipédiste.

Sait-on que trois de nos coureurs angevins n'ont pas été soldats. Charron fut réformé pour *faiblesse de tempérament !* Faible ! un coureur de cette trempe-là ! Il serait à souhaiter que tous nos troupiers aient sa vigueur ! Béconnais n'a pas porté le fusil parce qu'il a eu un accident à la main. Louis Cottereau a été écarté par le conseil de révision pour une hernie dont il souffre beaucoup quand il est quinze jours sans monter à véloce. Le fait est curieux. Il prouve que, si le vélocipède ne guérit pas la hernie, il en atténue au moins la douleur. Voilà ce que bien des médecins ne voudront pas croire.

Ce fut dans la *Course d'enfants*, que le Véloce-Club d'Angers intercale toujours dans son programme, que le jeune Cottereau fit ses début en 1883. Il arriva premier et fit les 1,450 mètres en 4'. Voici ce que dit alors à son sujet le *Patriote de l'Ouest :*

« La course d'enfants ne manquait pas d'intérêt.
« Elle permettait de juger ceux qui, dans l'avenir,
« pourront être les maîtres du véloce. Nous devons
« faire une mention particulière en faveur du
« gagnant qui paraît avoir toutes les qualités néces-
« saires pour faire, sous peu de temps, un coureur
« de premier ordre. Nous serions bien surpris si nos
« pronostics ne se réalisaient pas. »

Il n'est guère possible d'être meilleur prophète. Celui qui a écrit ces lignes ne pouvait se douter que ses prévisions seraient si bien réalisées.

Cette journée-là fut vraiment mémorable. Quelques instants avant le succès du petit Cottereau, Charron avait gagné son premier Championnat de l'Ouest. Un peu après, les héros de la génération précédente, Duncan, Garrard, de Civry, Médinger, firent, dans l'Internationale, l'arrivée splendide dont j'ai eu l'occasion de parler. Qui leur aurait dit que le bambin, auquel, certes, ils ne faisaient guère attention, deviendrait un jour aussi célèbre qu'eux ?

Encouragé par son premier succès, Cottereau se mit en ligne immédiatement après dans la course des Juniors d'Angers, mais il fit une chute assez grave qui le força de quitter la piste pour quelque temps. Il abandonna momentanément le véloce pour le canotage et pris part à plusieurs régates, soit comme patron, soit comme tireur d'aviron. Son équipe remporta plusieurs victoires. On ne l'a pas oublié à Angers.

En 1886, après trois ans d'absence, L. Cottereau fit sa réapparition sur le Mail et gagna un prix en sociable, en compagnie de Bourgeais.

Il était loin de valoir alors Charron, Béconnais et Chéreau, sur le bicycle, car il ne s'entrainait pas et ne semblait avoir d'autre préoccupation que celle de faire du monocycle. C'était une toquade ! Il abandonnait à peu près toutes les autres machines pour s'exercer sur celle-là. Il devint vite d'une très belle force comme monocycliste et plusieurs de ceux qui ont eu de brillants engagements aux Folies-Bergères ou au Cristal-Palace n'auraient peut-être pas été très

remarquables auprès de lui. Il marchait surtout très vite sur cet instrument peu pratique. Ainsi, en 1887, il fit les 1.450 mètres de la piste du Mail en 3'22".

Cette année-là, Walter Gautier, de Saint-Malo, qui était arrivé à une célébrité presque universelle sur le véloce à une roue, se proclama dans un journal vélocipédique Champion du Monde (adresse, vitesse et fond). Mal lui en prit. Le jeune Cottereau, sans prétendre au titre de Champion du Monde, lui contesta au moins deux de ces titres, ceux de vitesse et de fond. Il lui donna rendez-vous pour les courses de Rennes, sur le Champ de Mars de cette ville.

Gautier se présenta dans un éclatant costume d'opéra comique, très chamarré d'or, comme les beaux écuyers de nos cirques. Exercé depuis longtemps, il avait dans son sac bien des tours que le jeune angevin ne connaissait pas, mais comme il lui fut inférieur en course! Le malouin ne tenait pas sur sa machine en marche; il ne pouvait faire 200 mètres un peu vite sans tomber! Cottereau semblait aussi solide là-dessus que sur un tricycle et il sema littéralement en route son adversaire *honteux et confus, jurant*, etc.

Louis Cottereau était arrivé à faire sur un monocycle sans fourche des exercices abracadabrants. Sur le bicycle même il s'habituait à marcher sans que la petite roue touchât le sol. Je l'ai vu faire ainsi tout le tour de la piste de Saint-Brieuc, plus de 300 mètres en tournant.

Cette partie de sa carrière ne fut pas sans gloire. Dans les concours d'adresse il remportait presque tous les premiers prix. Sa victoire sur le fameux Gautier acheva de lui créer une belle renommée. Mais il avait trop de jugement pour ne pas recon-

naître bien vite qu'il n'y avait rien à faire avec le monocycle et que ce n'était pas là une mine à exploiter. Son engouement pour la machine à une roue fut de courte durée. Il ne tarda pas à la mettre de côté pour reprendre le bicycle, qui devait le porter bien plus souvent encore à la victoire.

Pas grand chose à dire des courses très rares que fit Cottereau en 1887. La meilleure fut certainement dans la seconde série de l'Internationale de Rennes. Au milieu du parcours, il partit comme une flèche, sans crier gare, et ses deux adversaires, Eole et Terront, eurent toutes les peines du monde à le rejoindre. Le vieux champion, qui gagna cette course, me dit un instant après : *Voilà un petit qui nous donnera bientôt du fil à retordre !* — Encore une prophétie bien juste, n'est-ce pas vrai ?

Le jour où Cottereau commençait à briller était précisément celui où de Civry remportait sa dernière belle victoire. Cette coïncidence est à noter. Une seule fois ces deux coureurs célèbres sont donc partis dans la même course. Ce fut dans la Grande Internationale de Rennes, que de Civry gagna. Depuis ils ne se sont jamais rencontrés pour lutter l'un contre l'autre.

En réalité, le jeune champion angevin n'a commencé à courir très sérieusement qu'au printemps de 1888. Jusqu'à cette époque, on peut dire que ses courses ne comptaient pas, car il s'était mis en ligne sans prétention et sans entraînement.

Pendant les mois de mars et d'avril 1888, L. Cottereau remporta neuf victoires consécutives dans les épreuves préparatoires organisées par le V. C. A.

Deux fois il battit E. Chéreau très facilement. Ces succès répétés étaient une révélation. C'était bien un coureur de premier ordre qui commençait à percer, un nouvel astre qui apparaissait à l'horizon vélocipédique !

Cottereau n'était encore que junior. Aussi fut-il le grand favori des deux courses annuelles de l'Union.

A Pau, la ville d'Angers fut représentée par un lot de coureurs vraiment formidable, le jour où Chéreau gagna le Championnat. L. Cottereau arriva premier dans la course des juniors, suivi à quelques centimètres par son compatriote Lemanceau. Le représentant des Bordelais, Teckno, n'était que troisième, assez loin des deux premiers. Le quatrième, Tricot, était encore un angevin.

Lemanceau, qui avait approché son camarade de si près dans cette course, marchait remarquablement cette année là. C'était lui qui, au mois de mai, avait enlevé le Championnat de l'Ouest à Cottereau et à Chéreau. En admettant que ces trois coureurs fussent à peu près de même force, voyons donc les drôles de résultats qui auraient pu se produire à Pau, s'ils avaient tous pris part au Championnat de France.

D'abord, ils auraient pu arriver tous les trois en tête, et, en supposant que Loste ne fut pas remonté après sa chute, la quatrième place eut encore été prise par un autre angevin, Béconnais. Rien n'était impossible à cela. Quelle journée glorieuse c'eut été pour le Véloce-Club d'Angers ! Ensuite, le Championnat aurait parfaitement pu être gagné par un junior, ce qu'on n'a jamais vu encore. Pourquoi, en effet, Cottereau n'aurait-il pas été devant Chéreau,

puisqu'il l'avait battu plusieurs fois déjà la même année et qu'il le battit encore à l'automne ?

La course annuelle de tricycle fut aussi gagnée à Bordeaux, au mois de novembre, par L. Cottereau, qui réussit le *double event* de Fol, l'année précédente, dans les courses des juniors.

Le même jour, le jeune lauréat remporta le *Championnat de France de tricycle.* Son terrible adversaire, Loste, était tombé, mais cette chute ne changea peut-être rien au résultat. Le petit angevin était si bien préparé qu'il eut ce jour là battu n'importe qui. Ses 5,000 mètres furent faits en 9 minutes 40 secondes, une belle vitesse en tricycle !

En maintes circonstances, du reste, Cottereau s'était montré l'égal des meilleurs seniors. Il les battit tous successivement. La meilleure course contre eux fut probablement l'Internationale de bicycle, à Auch, le 5 août. Là, il triompha de Laulan, de Béconnais, de H. Loste, fit les 10 kilomètres en 19'5" et passa dix-sept fois premier au poteau sur vingt tours.

Dans le Championnat de fond du V. C. A. il fit encore une course superbe, couvrant sur la route de Saint-Georges 50 kilom. en 1ʰ45'13"3/4, malgré la violence du vent et le mauvais état du terrain. Charron, qui tenait le titre depuis cinq ans, fut battu de 12 minutes, et le champion de France, Chéreau, ne fut que troisième.

A Paris, autour de Longchamps, dans le Championnat de 100 kilomètres, Cottereau ne fut battu que par Terront et fit le parcours en 3 heures 34 minutes, le temps de Dubois dans le record précédent qui fut si longtemps debout. N'était-ce pas superbe ? Ce jour là, il marcha par la seule force de sa

volonté, car il était épuisé. Ch. Hommey, qui ne voulait pas le voir battu par Médinger, se remit en selle pour l'entrainer énergiquement, et le petit angevin, les dents serrées, les mains crispées sur le guidon, tint jusqu'au bout et arriva second devant Médinger qui faisait ses débuts en bicyclette. Quand il se remettra en ligne dans ce Championnat, avec l'idée de le gagner, comme il faudra compter avec lui ! Il n'y en aura pas beaucoup devant sa roue à l'arrivée !

A l'étranger, Cottereau nous représenta d'une façon brillante en 1888.

En Espagne, à Saint-Sébastien, où il avait envoyé son engagement dans la langue du pays, il remporta les deux Internationales, battant chaque fois Loste et Terront. Avec ce dernier il partagea le prix du Concours d'adresse.

En Suisse, à Vevey, n'ayant pas de rival sérieux, il tint à honneur de battre le record de la piste qu'avait établi, l'année précédente, le champion allemand Aichele. Il le dépassa de 1 minute 58 secondes et fit les 10 kilomètres en 19'20", malgré le mauvais état des virages.

Ainsi, en 1888, Louis Cottereau avait été lauréat des juniors et aussi champion de France. Sans compter ses succès en adresse et en monocycle, il avait obtenu en courses 44 premiers prix et s'était montré hors de France notre meilleur représentant.

La rentrée de Cottereau en 1889 fut triomphale. C'était dans la course de 40 kilomètres du Sport vélocipédique parisien, à Saint-James. Il montait pour la première fois une bicyclette. Ses principaux adversaires étaient Charron et Dubois, tous les deux à bicycle. Au milieu du parcours, il eut à sa machine

un accident qui lui fit perdre 500 mètres sur les bicyclistes. Ceux-ci emballaient furieusement pour le lâcher. On lui prêta un bicycle d'abord, puis une autre bicyclette. Il continua donc courageusement la lutte. Petit à petit il rejoignit ses rivaux, recommença à leur faire un train soutenu et réussit à les battre tous les deux de plusieurs longueurs. L'ovation qui lui fut faite est de celles qui comptent dans la vie d'un coureur.

A Angers, Cottereau gagna pour la première fois le Championnat de l'Ouest. Lemanceau et Chéreau le suivaient dans cet ordre. La grande Internationale fut pour lui l'occasion d'un autre succès. Il y triompha de tous les meilleurs coureurs de France : Médinger, Terront, Laulan, Dubois, Vasseur, Chéreau, Béconnais, Lemanceau, etc., un lot des plus *select*.

Quelques jours après, le Championnat de France (bicyclettes) devait se courir à Versailles. On sait que l'épreuve n'eut pas lieu, les coureurs ayant refusé de disputer un titre sur une piste qu'ils trouvaient mauvaise. Mais il y eut une Internationale. Cottereau en fut le vainqueur et battit facilement Laulan, Médinger et Chéreau. C'est donc lui qui eut été sûrement le champion de 1889, si le titre avait été mis en jeu.

La marche et la course à pied sont des exercices d'entraînement excellents pour le vélocipédiste. Mais il ne viendrait pas souvent à l'idée de monter vite au sommet de la tour Eiffel pour se donner du souffle. Et cependant c'est ce que firent Charron et Cottereau au mois de juillet 1889. Ils atteignirent la seconde plate forme en 3'13". Je pense que personne depuis n'a songé à battre ce record original.

Le Championnat de tricycle approchait. Le jeune angevin paraissait fatigué. Il avait été battu à Narbonne par Laulan et Béconnais. Sa chance était douteuse. Mais dans les grandes circonstances, il a toujours retrouvé une énergie sans pareille. Aussi prit-il une éclatante revanche sur la piste de Grenoble. Sa course dans le Championnat fut admirable. Il fit 5,000 mètres en 9'22" 1/5 et gagna de trois longueurs. Derrière lui venaient dans cet ordre : Béconnais, Laulan, Médinger, Nicodémie et Fol. C'était la seconde fois qu'il était champion tricycliste.

Son succès sur les mêmes coureurs, dans l'Internationale (bicyclettes) qui suivit, prouva bien sa supériorité ce jour-là.

Il marchait également bien alors sur toutes les machines. Au meeting d'Agen, dans une course de bicycles, il triompha des meilleurs spécialistes, Charron et Dubois. — *Sur la bicyclette, sur le bicycle et sur le tricycle, je fais les mêmes vitesses à l'entraînement*, me dit-il un jour. — Ses résultats en public confirmèrent bien l'exactitude de cette assertion.

Dans le Championnat de fond (tricycle), couru à Saint-James, au mois d'octobre, Louis Cottereau eut un accident à sa machine et fut forcé de descendre, la rage au cœur. Il était admirablement prêt ce jour-là. Il voulait battre l'Anglais Allard et l'on sait que pour lui souvent *vouloir c'est pouvoir*. Le fils d'Albion eut vraiment la partie belle, le meilleur des Français ayant été mis hors de combat. Aujourd'hui encore Cottereau n'a pas digéré sa déveine et il répète toujours, quand on lui en parle : « *Je crois que je serais arrivé.* »

Allard n'était pas un inconnu pour lui, car il était allé en Angleterre, au mois de juin, prendre la

mesure des meilleurs professionnels de ce pays. A Leicester et à Birmingham, il avait été deux fois troisième et une fois quatrième, ne succombant que derrière les célébrités : Allard, Jack Lee, Oxborow. Mais les Anglais eux-mêmes reconnurent qu'il aurait pu faire mieux, car il avait couru avec des machines peu à sa convenance, sur des pistes qu'il ne connaissait pas, où il serrait mal ses tournants. Et puis, il faut bien le dire, ses adversaires l'avaient gêné de propos délibéré pour arriver à le battre tout juste de 30 centimètres.

Il avait vu ces princes de la pédale à l'entraînement. Lui-même, il avait tenu le chronomètre et il était revenu avec l'intime persuasion qu'il avait autant de train qu'eux et plus d'enlevage.

Quarante premiers prix en France et encore un Championnat ; en Angleterre, des courses très honorables, qui lui valurent des ovations, tels furent dans leur ensemble les résultats de Cottereau en 1889.

Il faudrait bien des pages pour rappeler ses victoires en 1890. Sauf quelques rares circonstances où Loste, Charron, Médinger réussirent à arriver devant lui et où il eut des excuses très valables, le jeune angévin battit tout le monde dans les plus belles courses de France. Il atteignit le chiffre extraordinaire de 75 victoires. A tous les points de vue, il occupait cette année-là la tête des coureurs français et, malgré sa supériorité, il était très aimé de ses rivaux. J'en connais plusieurs qui lui demandaient presque chaque semaine, par dépêche ou par lettre, où il devait courir le dimanche suivant, afin d'éviter, si c'était possible, son redoutable antagonisme. Cottereau répondait toujours franchement à leurs

demandes. Il ne les trompait jamais et souvent leur évitait ainsi des déplacements inutiles.

Dès le commencement de la saison, il fit à Angers, sur la route de Nantes, un record presque incroyable : *un kilomètre en une minute 23 secondes 1/5*. Beaucoup de connaisseurs prétendirent que ce record était impossible et, bien qu'il eut été signé par des hommes aussi compétents que dignes de foi, l'Union ne voulut pas le reconnaître. Voici l'argument qu'on faisait valoir contre Cottereau :

« Oxborow a fait le kilomètre, à Saint-James, en 1'37" ; Médinger l'a fait, à Nuremberg, en 1'34". Si le record de Cottereau était régulier, il aurait gagné respectivement 11" et 14" à ces deux célèbres coureurs. Cela n'est pas admissible. ».

Tout d'abord j'ai cru, comme bien d'autres, qu'il y avait eu erreur. Toutefois le fait ne me semblait pas d'une impossibilité absolue et, toutes réflexions faites, je crois aujourd'hui que le temps a été bien pris et la distance bien mesurée. Raisonnons un peu :

J'ai fait faire un essai, à Moncontour, par Charles Terront, qui m'a réussi 500 mètres en 43", je puis l'affirmer. Vers la même époque, Léon Terront a fait, à Saint-James, la même distance en 42". La moyenne des frères Terront représente le kilomètre en 1'25", soit 1'26" pour l'aîné et 1'24" pour le jeune, ce qui se rapproche très sensiblement du record de Cottereau. La question se réduit à ceci : Cottereau a-t-il pu faire deux fois de suite 500 mètres en 42", si Léon Terront l'a fait une fois ? Etant admise la supériorité de Cottereau sur le jeune Terront pour une courte distance, je n'hésite pas à répondre : Oui, c'est possible.

Voici une autre preuve : Les Allemands assurent

que leur compatriote Lehr a fait le kilomètre en 1'28", sur un bicycle de 1ᵐ34. Cottereau, qui doit être l'égal de Lehr, ne pourrait-il pas lui rendre 5 secondes sur une ligne droite d'un kilomètre, avec l'avantage incontestable d'une bicyclette très multipliée ? Je crois que c'est encore possible et cela nous ramène précisément à 1'23" au kilomètre.

Comme on s'y attendait, tous les honneurs des courses d'Angers furent pour Cottereau en 1890. Après cette journée glorieuse il partit pour l'Italie. Mais on ne sait peut-être pas qu'il faillit bien manquer le départ. Ce fut une drôle d'histoire. En arrivant au café-concert, le soir de l'Ascension, le champion de l'Ouest fut accueilli par une formidable acclamation. Un agent de police, peu au courant des évènements sportifs du jour, se fit désigner l'objet de cette ovation chaleureuse et invita Cottereau à le suivre. Celui-ci refusa, naturellement. On fit entrer la patrouille des cuirassiers. C'était une force imposante devant laquelle il n'y avait pas moyen de résister. Notre champion capitula. Mais au commissariat, il eut un mot sublime. Comme il disait que le maire d'Angers viendrait sans doute le chercher et qu'on semblait rire de cette prétention — *Monsieur le Commissaire*, dit-il, *le maire d'Angers se dérangera plus vite pour moi que pour vous !* — Et, en effet, l'aimable docteur Guignard, prévenu, quitta son lit pour venir lui-même réclamer le champion du Véloce-Club angevin.

Je me rappelle encore avec quelle joie, trois jours plus tard, cet excellent maire nous lisait la dépêche de Turin annonçant le triple succès de Cottereau. Il avait battu en bicyclette, en tricycle et en bicycle, les plus forts champions de l'Italie : Carlo Braida,

Remolo Buni, etc. En mêmetemps il avait renversé tous les records de la Péninsule et fait en bicyclette 5 *kilomètres en 8'29"*. C'était un succès magnifique.

De retour en France, Cottereau gagna les deux Championnats de vitesse, double triomphe que pas un seul coureur n'avait encore obtenu dans la même année.

A Grenoble, dans le Championnat de tricycle, qui semblait tout à fait à sa merci, il fut serré de très près par son compatriote Charron. Il y eut dans l'assistance un mouvement de sympathie en leur faveur, lorsque les deux rivaux, mettant pied à terre, se serrèrent la main en disant : *Le Véloce-Club d'Angers toujours!*

Le *Championnat de bicycle*, couru à Cognac, semblait devoir revenir à Médinger, qui venait de faire, à Annonay, 10 kilomètres en 18'28", mais le jeune angevin réussit encore à dépasser ce terrible champion et gagna bien plus facilement qu'à Grenoble. Les cinq derniers kilomètres furent menés furieusement par Chéreau et faits en 8'40". Le résultat de cette belle course de 10 kilomètres fut le suivant :

1ᵉʳ *L. Cottereau*, en 19'25";
2º *Médinger*, à 15 mètres;
3ᵉ *Chéreau*, à 2 mètres.

Non placés : *Béconnais, De Mello, Ch. Terront*, et *H. Loste*. Le second et le troisième étaient anciens champions de France. Il est bon de le rappeler.

Quelque temps avant cette course, Cottereau avait fait à l'entraînement *3 kilomètres en 5 minutes 4 secondes seulement*, avec un virage. Au reste, on m'a toujours affirmé, à Angers, que le champion était meilleur à l'entraînement qu'en public. Son succès sur Médinger, à un moment où celui-ci semblait

marcher mieux que jamais, ferait bien supposer que Cottereau est le meilleur coureur que nous ayons jamais eu en France.

Au mois de septembre il retourna en Italie et gagna deux belles courses à Pavie, puis il revint gagner les Championnats de fond de son Club. Dans celui de bicycle il fit 80 kilomètres en 3ʰ1′27″, résultat excellent qui dénote chez lui, quand il veut, autant de résistance que de vitesse.

Veut-on savoir combien L. Cottereau a gagné pendant l'année 1890 ? *Neuf mille quatre-vingt cinq francs* (9,085 fr.) sans compter les médailles, les vases de Sèvres, etc., etc. De tous ses records voilà sans doute celui que ses adversaires démoliraient avec le plus de plaisir. Ce champion, si franchement professionnel, conserve avec autant de soin que n'importe quel amateur les objets d'art qu'il a obtenus en prix. Il se garderait bien d'en vendre un seul et c'est avec une légitime fierté qu'il montre cette collection presque aussi riche que celle de Lehr.

En trois ans, Cottereau s'est mis en ligne dans 25 championnats. Il en a gagné 17 dont voici la liste :

1888 CHOLET Championnat de l'Ouest (tricycle).
 » PAU Course annuelle des juniors de France (bi.)
 » BORDEAUX Course annuelle des juniors de France (tri.)
 » BORDEAUX Championnat de France (tri.)
 » ANGERS Championnat de fond du V. C. A. (bi.)
1889 ANGERS Championnat de l'Ouest (bi.)
 » NANTES Championnat de l'Ouest (tri.)
 » GRENOBLE Championnat de France (tri.)
 » ANGERS Championnat de fond du V. C. A. (bi.)
 » ANGERS Championnat de fond du V. C. A. (tri.)

1890 Nantes Championnat de l'Ouest (tri.)
 » Angers Championnat de l'Ouest (bi.)
 » Grenoble Championnat de France (tri.)
 » Cognac Championnat de France (bi.)
 » Angers Championnat de fond du V. C. A. (tri.)
 » St-Amand Championnat de fond du Centre (bi.)
 » Angers Championnat de fond du V. C. A. (bi.)

Rappelons qu'il a été second dans deux championnats en 1888, celui de l'Ouest à Angers et celui de France (fond) à Paris.

Voici le résumé des courses que Cottereau a faites en 1888, 1889 et 1890, c'est-à-dire en trois années seulement :

1ers prix.	162	Courses fournies.	240
2mes prix.	44	Prix gagnés.	222
3mes prix.	16	Courses perdues.	18

C'est certainement Cottereau qui a remporté le plus de victoires en aussi peu de temps. Pas un Français n'approche de ces chiffres. 18 courses perdues sur 240, et souvent par des accidents, voilà encore la meilleure moyenne que l'on puisse relever ! Dans ce tableau je n'ai pas compté, bien entendu, les succès que Cottereau a remportés dans les concours d'adresse, dont il était devenu le héros, après la retraite de l'inimitable Jules Terront. Ce serait encore une vingtaine de premiers prix, au moins, à ajouter à cette liste.

Maintenant, L. Cottereau a quitté sa ville natale, où il laisse des regrets unanimes. A la séance d'adieu que le Véloce-Club d'Angers lui a consacrée, le président s'est fait l'interprète de tous en regret-

tant son départ. C'est à Dijon qu'il a fixé sa résidence.

Les plus célèbres coureurs angevins sont ainsi dispersés aux quatre coins de la France, avant même que leur carrière soit terminée : Charron est à Paris, Béconnais à Bayonne, E. Chéreau à Nantes, Lemanceau au Mans. Espérons que de nouveaux champions vont se révéler, pour soutenir l'honneur du Club qui a fourni la plus belle équipe de vélocipédistes que l'on puisse rêver !

On sait combien L. Cottereau a été malheureux pour sa première course en 1891. C'était à Nice. Il avait gagné une manche du *Grand Prix* sur Médinger et Béconnais, Charron avait remporté l'autre sur Dubois et Bob English, le coureur anglais. D'après ces résultats préliminaires, l'un des deux angevins devait sûrement triompher dans la *finale*. Mais Cottereau fit une chute terrible occasionnée par la maladresse, peut-être même par la malveillance d'English. Charron tomba également et le Grand Prix revint à Médinger.

A la suite de cet accident, il fut plusieurs semaines sans pouvoir reprendre son entraînement. Maintenant il est bien rétabli et on peut être sûr qu'il va recommencer prochainement une belle série de succès et maintenir sa réputation.

A Dijon, Cottereau n'a guère pour s'entraîner que la route de Langres, qui est plate sur un kilomètre, mais étroite et encombrée par les voitures. Ce n'est plus son terrain de la route de Nantes à Angers ! Mais ce qui lui manquera peut-être davantage ce sera le magnifique lot d'excellents coureurs qui lui menaient le train dans l'Anjou et qu'il ne trouvera peut-être pas de si tôt dans la Côte-d'Or.

H. VASSEUR

H. Vasseur est le vrai type du Jockey de Chantilly, j'entends le jockey fashionable, *fin de siècle* comme un gentleman. Quand je le vis arriver en 1889 à la gare d'Angers, il me sembla voir Chesterman ou Bartholomew, les fines cravaches d'aujourd'hui. C'était la même taille, la même tournure. Vasseur est certainement le plus petit de nos coureurs, et pourtant jamais on n'a pris l'habitude de l'appeler le petit Vasseur, épithète qui lui eut mieux convenu qu'à Fol et à Laulan.

Son aspect indique bien la différence qui existe entre les coureurs d'autrefois et beaucoup de cou-

reurs d'aujourd'hui. Au temps où le bicycle était roi de la piste, il fallait être de belle stature et monter au moins des véloces de 1m35 à 1m40 pour avoir des chances de succès. Mais, depuis qu'on se sert de machines à chaines, il est inutile d'être un colosse, il suffit d'être vigoureux. Les petits hommes qui ont peu de poids, battent souvent les grands, plus lourds et moins agiles.

La vivacité que l'on remarque dans la démarche de Vasseur se retrouve dans son enlevage. Son *coup de feu* est extraordinaire, mais dame ! ça n'est pas long : deux cents mètres tout au plus, un vrai feu de paille ! Il faut, pour qu'il puisse utiliser ce bout de vitesse, qu'une course soit menée d'abord lentement. Si on lui fait un train sévère, il n'a pas grand'chose dans les jambes quand arrive le dernier tour. Pour expliquer ceci, il est nécessaire de poser deux principes de courses qui peuvent paraître invraisemblables au premier abord et qui sont parfaitement exacts :

Plus un coureur a de vitesse, plus il a intérêt à ce qu'une course soit menée lentement, parce que, bien ménagé, il pourra presque toujours dépasser les autres dans le *rush final*.

Le second principe est le corollaire du précédent :

Plus un coureur a de fond et plus il a d'intérêt à ce qu'une course soit menée vite, afin de mettre ses adversaires hors d'état d'employer un bout de vitesse pour le dépasser à l'arrivée.

Suivant la façon dont on la mène, on peut faire d'une course de vitesse une vraie course de fond, et *vice versâ*.

C'est le train qui tue, ne l'oublions pas. Si un coureur fait un train de 600 mètres à la minute pendant

8 kilomètres, combien rencontrera-t-il d'adversaires capables de l'emballer à l'arrivée ? Pas beaucoup. Prenons au contraire une course de 40 kilomètres. Supposons que les coureurs se suivent sans forcer le train, mettent deux heures à faire le parcours et et ne luttent que dans les 500 derniers mètres. C'est une épreuve moins fatigante que la précédente ; c'est une course de vitesse ; l'autre était plutôt une course de fond.

Avec l'aptitude spéciale qu'a Vasseur de faire excessivement vite un petit parcours, son intérêt est de se ménager le plus possible pendant une course, de réserver toutes ses forces pour la fin. La plupart de ses adversaires ont au contraire intérêt à le faire marcher de bout en bout.

Ces coureurs vites restent habituellement au centre ou à la queue d'un peloton ; ils suivent simplement le train. Mais j'en ai vu qui trompaient admirablement leurs adversaires. Ils prenaient la tête et avaient l'air de piler ferme, tandis qu'en réalité ils faisaient un faux train qui ne les fatiguait guère. Le célèbre entraineur-jockey, Ch. Pratt, appelait cela *faire une course d'attente en avant*. Toutefois, avec des adversaires qu'une longue habitude de la piste a rendus circonspects, c'est une méthode qui n'a pas grande chance de réussir.

H. Vasseur est un parisien. Il est exactement du même âge que Cottereau. Tous les deux sont nés le même jour. C'est une coïncidence assez bizarre pour la signaler.

Son nom commença à figurer sur les programmes en 1886. Plusieurs fois il courut aux environs de Paris, sans succès du reste. Ils sont si rares ceux dont les coups d'essai peuvent être des coups de

maîtres ! En 1887, il marchait un peu mieux déjà. Dans la course d'ouverture de 40 kilomètres du Sport V. P., il fut quatrième en 1ʰ43′29″, derrière Lepeigneux, Rouxel et Breyer. A Magny-en-Vexin, il se distingua dans un concours d'adresse. Dans le Championnat du S. V. P., de Paris à Mantes, dont Ch. Hommey fut le gagnant, Vasseur, parti avec cinq minutes de retard, fit 25 kilomètres et s'arrêta. La seule victoire que l'on relève à son actif cette année-là fut une course nationale qu'il remporta à Adamville sur Rouxel et Naudin.

En 1888, Vasseur courut 50 fois et gagna 28 premiers prix. Il avait donc fait en peu de temps des progrès sérieux.

Son premier succès fut dans le Championnat de tricycle du S. V. P. (5 kilomètres), où il battit Castillon et Holley. L'arrivée fut superbe. Ils finirent tous les trois roue à roue. Dans la seconde course d'entrainement (20 kilomètres cette fois), toujours en tricycle, il fut battu de très peu par Médinger. A Orléans, à Troyes, à Courbevoie, il battit Fol (*sans calembour*) ; ce fut en se jouant qu'il triompha du jeune bordelais. Celui-ci prit sa revanche à Rouen et proposa un match à Vasseur pour une distance de 2 kilomètres et un enjeu de 100 francs. Les deux Henri ne réussirent pas à s'entendre et ce duel fut remis aux *calendes grecques*, mais quelques semaines plus tard, à Orléans, Vasseur dépassa de nouveau son téméraire provocateur.

A Saint-Lô, Vasseur gagna cinq premiers prix de suite. A Bondy, dans la fameuse course où Fol triompha de Médinger, il fut battu parce qu'il fit un train trop sévère. A Pantin, nouvelle victoire de Vasseur sur Fol. A Vincennes, le petit parisien, en

bicyclette, réussit à battre Médinger et Jules Terront. Disons qu'il fut un des premiers à se servir de la bicyclette, qui lui convenait si parfaitement. A Saint-Servan, Vasseur ne trouva pas de concurrents bien sérieux et enleva trois premiers prix à Tricot, le joyeux chanteur comique du V. C. Angevin. A Montdidier et à Saint-Cloud, ce fut à Béconnais que Vasseur eut affaire. Il fut deux fois battu de très peu en tricycle, mais il gagna sur son adversaire une course de bicyclette. Sa dernière course marquante cette année-là fut dans le Championnat de France de 50 kilomètres (tri.), sur une distance trop longue pour lui. Il arriva troisième, très près de Fol et de Béconnais, les deux fameux recordmen. On sait que ces coureurs étaient alors dans leur meilleure forme. Le résultat obtenu par Vasseur était donc excellent.

En somme, il s'était montré en 1888 un parfait tricycliste. Entre lui et Fol la lutte avait été presque continuelle et les divers résultats de leurs rencontres permettent d'établir que Vasseur était supérieur en vitesse, mais que Fol l'emportait sur la distance.

Tous les coureurs en renom montaient à cette époque des « *Rudge* » ou des « *Humber* ». Ces deux fabricants étaient arrivés à constituer des maisons de course formidables, presque imbattables dans les grandes épreuves. Elles étaient sur nos vélodromes ce qu'avait été dix ans auparavant, sur notre turf, l'écurie du comte de Lagrange. Aucun des grands Championnats ne pouvait leur échapper.

De Civry était l'entraîneur de Rudge, Duncan celui de Humber. Tous les deux s'appliquaient à composer la meilleure équipe possible pour enlever les plus belles courses à la maison rivale. Rudge mettait en

ligne Dubois, Béconnais, Vasseur, Charron, Lemanceau. Humber était mieux représenté encore par Ch. Terront, Fol, Cottereau, Loste et Chéreau.

Il fut un instant question de faire une série de courses entre ces deux lots de coureurs triés sur le volet. Mais Duncan et de Civry renoncèrent à ce projet. Du reste, un match si extraordinaire n'eut rien prouvé. Un succès dans une course n'établit pas nécessairement la supériorité d'un véloce, pas plus qu'une somme de prix gagnés ne prouve d'une façon absolue la supériorité d'une maison. Tant vaut l'homme, tant vaut la machine. Ce n'est pas le véloce qui gagne, c'est le coureur qui le monte.

Pour compléter son équipe de Civry avait déniché Vasseur. Il avait deviné en lui des qualités sérieuses, l'avait entraîné avec soin et ce fut grâce aux conseils de l'ancien champion que ce jeune coureur arriva à pouvoir lutter contre les plus forts vélocipédistes.

Bien qu'il eut mis plusieurs fois en echec d'excellents coureurs, tels que Fol, Médinger, Béconnais, etc., Vasseur n'était encore que junior en 1888. Il ne prit pas part aux deux courses annuelles, parce qu'elles furent disputées bien trop loin, à Bordeaux et à Pau. Sans cela il eut été le concurrent le plus sérieux des angevins, Cottereau et Lemanceau. Ces trois jeunes gens furent mis en même temps au rang des seniors à la fin de 1888.

Les résultats obtenus par Vasseur, en 1889, furent très irréguliers parce que le succès dépendait pour lui, non-seulement du train qu'on lui faisait, mais encore de la forme de la piste. Ainsi, la longue avenue du Mail, à Angers, ne lui convenait pas. Le dernier enlevage y est toujours trop prolongé. Vas-

seur prit le matin des courses un superbe *canter* qui émerveilla tous les assistants. Malgré cela, il fut honteusement battu l'après-midi, en tricycle comme en bicyclette, et ne se plaça même pas dans la seconde Internationale.

Quelques jours après, il triomphait, à Blois, de Loste, de Charron et même de Médinger, l'un des héros des courses du Mail. C'était une belle réhabilitation.

A Troyes, sur une piste très à sa convenance, Vasseur remporta un autre succès magnifique. Deux fois de suite il battit les meilleurs coureurs de France, Fol et Médinger d'abord en tricycle, puis en bicyclette : Cottereau, Dubois, Chéreau. Mais, à Sens, il fut de nouveau battu par Médinger très facilement. Question de distance et de terrain !

Comme l'année précédente, il revint courir à Saint-Servan, en compagnie de Dubois, de Charron et de Médinger. La veille, je les rencontrai tous les quatre à Paramé. Devant le Casino, sur l'avenue réservée aux piétons, je vis Vasseur faire un enlevage littéralement stupéfiant. Ils me dirent qu'ils allaient au mont Saint-Michel, et je leur demandai pourquoi ils avaient pris leurs tricycles, puisqu'ils avaient amené leurs bicyclettes. — *C'est tout simplement, me répondirent-ils, parce que nous trouvons que c'est encore la machine la plus commode pour voyager.* — Le lendemain, sur la piste exécrable du *Mouchoir-Vert*, Vasseur arriva deux fois second, très près de Médinger, laissant la troisième place à Dubois. Charron avait eu des accidents.

Quelques semaines plus tard le petit parisien fit encore une bonne course à Vincennes. Sur une distance de 1,800 mètres, très avantageuse pour lui, il

réussit à triompher de Ch. Terront, le dernier des grands coureurs qu'il n'eut pas encore battu.

En 1890, H. Vasseur marcha très bien encore. Il débuta par une réunion très éloignée, celle de Montélimar, où il battit Loste et Béconnais. A Nantes, il fut trois fois battu par Cottereau. Dans le handicap il approcha son rival de très près; sur cette piste minuscule du cours Saint-Pierre, ils firent roue à roue le dernier tour et Cottereau triompha bien juste. — *Je crois*, dit Vasseur en descendant de véloce, *que je n'ai jamais marché aussi vite.*

Par ailleurs, ses plus beaux succès en province furent à Rennes où il battit Béconnais en tricycle; à Lyon, où il arriva devant Charron, Collomb et Fol; à Saint-Omer et à Saint-Quentin, où il triompha de Charron et des frères Dupont; à Saintes, où il battit en tricycle Loste et Béconnais; à Arras, où il eut encore raison de Médinger.

A Autun, le 14 septembre, Vasseur gagna de suite quatre premiers prix. Mais ses meilleures courses furent certainement à Annonay où il fit 10 kil. en 18'28" 1/5 et ne fut battu que d'une demi longueur par Médinger. Ce fut même lui qui obtint la prime de passage au poteau, ce qui sembla un peu en contradiction avec la réputation qu'il avait de manquer de résistance. Dans la course de tricycle et dans la course d'honneur il battit Médinger à son tour.

Sur la magnifique piste en asphalte que l'on traça dans le Palais des Arts libéraux, à Paris, Vasseur marcha merveilleusement. Dans un handicap de bicyclettes, où il était bien trop avantagé, Charron et Médinger lui rendant 100 mètres sur 2,500, il

gagna très facilement. Le lendemain il arriva premier dans une course d'une heure, où il parcourut 29 kilomètres. Charron était deuxième; Fol, troisième; Médinger, quatrième, et Fournier, le nouveau lauréat des juniors, cinquième. C'est certainement la plus longue course que Vasseur ait jamais gagnée et l'une de ses plus brillantes.

D'après les résultats d'Annonay, Vasseur aurait eu des chances de bien se placer dans le Championnat de France, à Cognac, mais il ne s'y rendit pas. Il est à remarquer qu'il ne s'est jamais mis en ligne que dans des Championnats de fond, ceux de tricycle en 1888 et en 1889, sur des distances qui ne lui convenaient guère. En vitesse, il aurait, sans aucun doute, mieux réussi.

A la fin de l'année 1890, Vasseur est parti soldat en même temps que Loste et que Léon Terront. Voilà donc sa carrière momentanément interrompue. C'est malheureux, car il commençait à devenir plus résistant.

Il n'a pas été un champion de tout premier ordre, Cottereau, Médinger, Charron même lui ont été supérieurs, mais sa dernière campagne permet de le placer au rang de Loste, de Béconnais, de Dubois et il est devenu incontestablement supérieur à H. Fol, son rival de 1888.

Résultats des Courses de Vasseur jusqu'à la fin de 1890, à peu près 3 ans.

1ers prix.	83	*Courses fournies.*	**197**
2mes prix.	55	*Prix gagnés.*	169
3mes prix.	31	*Courses perdues.*	28

ECHALIE

ECHALIÉ

Le jour où les principaux seniors français refusèrent de disputer un championnat sur la piste de Versailles, en 1889, on vit sur cette même piste la plus belle *Course annuelle des Juniors* qui ait jamais eu lieu. Vingt trois coureurs se mirent en ligne. Les parisiens étaient en grand nombre et la victoire échut à l'un des plus sympathiques d'entre eux, Maurice Echalié. Voici les résultats de cette épreuve mémorable :

Distance 5,000 mètres — 1. ECHALIÉ, du S. V. P., en 9'50" — 2. Bugard, de Nantes, à 20 mètres — 3. de Clèves, de la S. V. M., assez loin.

Parmi les non placés citons : Teckno, Léon Terront, Doré, Tricot, Bertrand, qui s'était fort distingué dans les courses de la Société d'Encouragement, et Roseski, un jeune homme de Rennes, qui faisait merveille à l'entraînement et qui n'a fait que traverser la scène vélocipédique.

Depuis cette victoire, Echalié est un coureur coté. Son nom figure dans les comptes rendus de courses auprès des noms les plus célèbres. Il lutte souvent avec avantage contre les meilleurs professionnels.

Comme taille c'est l'un de nos plus grands vélocipédistes. Il mesure 1 mètre 84. Sa myopie l'oblige à porter constamment un binocle, même en course. A cette double particularité il est toujours facile de le reconnaître dans un champ nombreux.

Maurice Echalié est né le 3 avril 1869, à Dijon. Tout jeune encore, pendant la guerre, il fut interné, avec sa famille, à Brême. Depuis l'âge de sept ans il habite Paris, où il a fait ses études, d'abord au lycée Condorcet, puis au lycée Janson de Sailly. Etudiant en médecine depuis 1889, il a trouvé moyen, tout en faisant du véloce, de passer de brillants examens. Voilà qui fait honneur à la vélocipédie.

Il a commencé à monter sur le bicycle en 1883, à 14 ans, En 1886 et 1887, il suivait, comme amateur, l'entraînement de De Civry et de Castillon à Saint-James. A cette époque il était supérieur à Cammarstedt (alias Nicodémie). Mais ses examens l'empêchèrent d'aller à Lyon disputer à Fol la course annuelle des juniors.

En 1888, à Poissy, sur un imbattable Surey, il battit de loin Castillon, Dervil, et finit très près de Ch. Hommey à Versailles. Pendant l'été il passa quelques semaines à Royan et en profita pour prendre

part avec succès aux petites réunions du midi, à Pons, à Jarnac, à Saujon, à Saint-Genis etc.

Revenu à Paris, il entraîna Béconnais et Fol dans leurs fameux records de 50 et de 100 kilomètres et fit un match avec Dervil qui ne le battit que de dix centimètres.

En 1889 Echalié se mit vigoureusement à l'ouvrage à Saint-James, avec son ami Del Mello et en compagnie de Dubois, de Charron, de Vasseur et de Médinger. Ses progrès furent considérables sur la bicyclette, qu'il avait adoptée comme presque tous les coureurs.

A Rambouillet, il finit deux fois très près de Médinger et battit Nick et Dervil. Aux 20 kilomètres de la S. E. V. F., il fut quatrième roue dans roue avec Vasseur, Hoden et Médinger. Dans la poule de la S. V. M., il fut premier devant De Clèves, Dervil, Nick et Mello.

Ce dernier résultat en faisait un des meilleurs candidats pour la course des juniors, dont j'ai donné les détails, et qu'il remporta si facilement à Versailles.

A Grenoble, dans la course des juniors (tricycles) il ne put déployer tous ses moyens, parce qu'il avait eu le matin, une hémorragie et il ne se classa que quatrième derrière Nicodémie, Fourtanier et Hoden.

Ce fut quelques semaines après qu'il entreprit de battre, à Saint-James, le record de 6 heures (bicyclette) que détenait M. Mousset. Il était accompagné de Fol, qui comptait battre en tricycle le même record de De Clèves. Tous les deux réussirent dans leur entreprise. Fol fit, en tricycle, 148 kilomètres en 6 heures. *Echalié, sur sa bicyclette, fit dans le même temps* 152 *kilomètres.*

Dans le Championnat de France de tricycle (50 ki-

lomètres) Echalié fit une course remarquable derrière l'anglais Allard. A 300 mètres du poteau une lutte acharnée s'engagea pour la seconde place. Mello, Echalié, Fol et Hoden arrivèrent dans cet ordre, tous roue à roue, laissant assez loin derrière eux Béconnais, Nick et Médinger.

Vers cette époque Echalié passa son premier examen de doctorat avec la note *très bien*, la mention la plus haute. Il prouvait ainsi que l'entraînement est conciliable avec les études.

Le premier décembre 1889 eut lieu à Bordeaux, sur la piste de Saint Augustin, le fameux *Match des douze*, 6 juniors bordelais contre 6 juniors parisiens. Les conditions étaient : une épreuve de bicyclette sur 6,000 mètres et une autre de tricycle sur 30 kilomètres, toutes les deux en deux manches de 6 coureurs. Echalié gagna de 4 longueurs la course de bicyclettes sur De Clèves, Lanavère, Nick, Drangissac et Duanip. Dans la course de tricycle il eut une crampe qui l'obligea à descendre. De Clèves avait abandonné aussi. Cette défaillance inattendue de deux des leurs faillit bien coûter la victoire aux parisiens. Ils ne l'emportèrent que de trois points grâce aux deux victoires de Mello d'abord et à celle de Nick à la fin.

Pendant son séjour à Bordeaux, Echalié établit le record de la piste de Saint Augustin *en bicyclette sans les mains*. Il fit les 375 mètres en 45". Combien ne les feraient pas en tenant leur guidon ?

Devenu senior en 1890, Echalié ne fit pas beaucoup de progrès. Il ne remporta des premiers prix que sur des coureurs de second ordre, tels que Lamberjack, Collomb, Lambrecht, Lautrec, etc. tous cepen-

dant des hommes de valeur qu'il est difficile de vaincre.

Ses deux meilleures courses furent : celle du championnat de tricycle, à Grenoble, où il fut quatrième derrière Cottereau, Charron et Lambrecht, battant lui-même Henri Loste, et l'internationale d'Annonay, qui fut courue si vite et où il fut troisième derrière Médinger et Vasseur.

Aux Arts libéraux, il reprit le bicycle, qui convenait bien à sa grande taille, et finit plusieurs fois roue dans roue avec ces merveileux bicyclistes qui avaient nom Charron et Dubois. Il laissait presque toujours en arrière Léon Terront, Fol, Antony, Lequarré, etc.

La participation d'Échalié aux courses des Arts libéraux prouve qu'il ne craint pas de se mettre en ligne avec les coureurs dits professionnels. Il est de ceux qui estiment qu'on peut aux courses, sans déshonneur, toucher des prix en espèces. C'est un amateur national. Il a le droit de prendre part à toutes courses, hors celles d'amateurs internationaux, en touchant tels prix qu'il lui convient.

Comme tous nos champions, Échalié monte aujourd'hui une bicyclette à caoutchouc pneumatique. C'est une occasion pour lui de faire de l'anatomie et des amputations d'un nouveau genre. Ainsi, il lui est arrivé de couper son caoutchouc, exprès, pour lui faire un petit pansement en règle, *secundum artem*, comme on en fait à l'hôpital. On voit donc, malgré tout, son goût pour la chirurgie reparaître sur la piste.

Échalié possède un autre talent, très réel. Il photographie dans la perfection et je possède de lui une épreuve que le meilleur praticien ne renierait pas.

Sa forme en ce moment est meilleure qu'en 1890. On a pu s'en convaincre au Havre, où trois fois de suite il a approché de bien près L. Cottereau, à Amiens où il a deux fois battu Vasseur, à Béthune où deux fois de suite il est arrivé premier, dix mètres devant Charron, et à Cognac où il a battu en se jouant Fournier, Béconnais, Loste et Drangissac-Cassignard, faisant le tour de piste (416 m.) en 33" 3/5.

Ce sont là des résultats excellents qui permettent de prédire à Échalié beaucoup de succès dans l'avenir.

FOURNIER

Deux victoires ont mis le nom de Fournier dans toutes les bouches en 1890 : d'abord la course annuelle de juniors qu'il remporta à Cognac, puis le Championnat des Amateurs qu'il gagna à Bordeaux.

Fournier est né au Mans le 13 avril 1871. C'est un grand garçon, à l'air un peu enfant, très élancé, tout en nerfs. Ceux qui l'ont vu pédaler doivent être convaincus qu'on peut avoir du jarret sans avoir de mollets.

Il apprit à monter en véloce en 1882 sur un petit bicycle de 1 mètre. Deux ans après, son père, qui

est l'un des plus habiles mécaniciens de l'Ouest, lui construisit un autre vélocipède de 1 m. 15, à frottements lisses partout. Ce n'était pas la perfection, mais, telle qu'elle était, cette machine suffisait à Fournier pour faire de l'adresse du matin au soir. Il est bien peu de tours connus qu'il ne soit arrivé à exécuter facilement.

En 1887, la Société vélocipédique du Mans organisa deux Championnats de la Sarthe, l'un de vitesse, l'autre de fond, à quelques jours d'intervalle. Fournier les gagna tous les deux.

A cette époque il ne prenait part qu'aux courses de son Club; mais, bien qu'il n'eut que seize ans, c'était déjà un *mangeur de kilomètres*. Ce qu'il en avalait, c'était effrayant ! Il partait le matin du Mans pour s'en aller à Angers, à Tours ou même à Alençon. Telles étaient ses ballades habituelles, et il les accomplissait toujours avec plus de facilité que ses camarades.

En 1888, Fournier gagna de nouveau les deux Championnats de la Sarthe. Il les remporta encore en 1889 et fit dans la course de fond, par une pluie battante, 90 kilomètres en 3 heures 45 minutes, distançant ses concurrents de trois quarts d'heure.

Il commença à prendre part aux courses de son département en 1890 et fut toujours premier. Dans les épreuves d'entrainement on le handicapait; on lui faisait rendre 300 mètres sur 4,000 à ses rivaux, ce qui ne l'empêcha pas une fois de gagner de plus de 100 mètres.

Le 14 juillet 1890 il gagna pour la quatrième fois le Championnat de la Sarthe, et arriva très près de L. Cottereau dans une internationale de tricycle.

Dix jours après, il eut moins de chances aux

courses de Laval. En se rendant à la piste, monté sur un ravissant petit tricycle Humber, il heurta un pavé et mit sa roue directrice hors d'usage. Il fut si ennuyé de cet accident qu'il refusa de courir, même en bicyclette. Mais les membres du Comité le prièrent avec instances de prendre part au concours d'adresse et il émerveilla tellement les Lavallois qu'ils doublèrent pour lui le premier prix.

Fournier fait de l'adresse sur toutes les machines, même en tricycle. En tricycle ? va-t-on me dire. Qu'est-ce qu'on peut bien faire sur une machine à trois roues ? Tenez, voici un de ses tours de force : il se lance sur son tricycle, soulève la roue de gauche, la tient à la main et fait un véritable enlevage de quelques centaines de mètres, porté seulement par la roue de droite et la roue directrice. Essayez d'en faire autant et vous me direz si c'est facile.

A La Rochelle, le 22 août, Fournier battit les deux frères Dupont, de Lille, qui venaient de remporter tant de succès avec des machines à caoutchoucs pneumatiques. Charron et Cottereau étaient si joyeux de cette victoire qu'ils voulaient le porter en triomphe.

Son succès dans la course annuelle des juniors, à Cognac, ne faisait pas de doute pour les vrais connaisseurs. Henri Cottereau, bien renseigné par son frère, m'écrivit quelques jours avant cette épreuve : *Fournier est une certitude.*

Voici le résultat pour 5 kilomètres. — 1. FOURNIER, 9'13". — 2. Lautrec, à 20 mètres. — 3. Lambrecht, à une longueur. — 4. Léon Terront.

Non placés : Drangissac, Ordonnaud, Pérès et huit autres.

Le train de cette course avait été plus soutenu que dans le Championnat couru le même jour. La vitesse du dernier tour dans les deux courses avait été sensiblement la même, variant seulement de 1/5 de seconde en faveur de Fournier, qui avait fait ses 416 mètres en 39 secondes.

Huit jours après cette victoire, Fournier se rendit à Bordeaux et remporta le *Championnat de France des Amateurs*, sur Dervil, Drangissac, Pérès, etc. Mais sa participation à cette course attira sur lui les foudres de l'Union. On découvrit qu'il avait précédemment touché des prix en argent et que, par conséquent, il ne possédait plus la virginité *sine quâ non* d'un pur amateur. On lui déclara qu'il n'était qu'un vulgaire professionnel et on lui fit rendre l'objet d'art qu'il avait gagné, en lui criant : *Vade retro !*

Il fut bien exclu pendant trois mois des courses, mais cela ne pouvait lui nuire, car c'était précisément les mois où il n'y avait pas de courses. Un chroniqueur du *Cycle Sport* proposa de le guillotiner :

> Fournier n'est pas assez puni,
> On devrait lui trancher la tête.
> Du Sport il est déjà banni ;
> Fournier n'est pas assez puni.
> Puisque de tous il est honni,
> A mourir voilà qu'il s'apprête.
> Fournier n'est pas assez puni,
> Car on va lui trancher la tête.

Ce rondeau tragico-comique montre combien on prenait peu au sérieux toute cette histoire. Je crois bien que Fournier était allé franchement à Bordeaux, persuadé qu'il était qualifié pour cette course ; mais je crois aussi que deux professionnels

très connus, très célèbres, l'avaient envoyé là malicieusement, dans le but de tourner en dérision une classification inutile et surannée, ce en quoi ils réussirent au delà de leurs désirs. Ce que nous devons seulement retenir de cette course, c'est que Fournier, simple junior, avait battu Dervil, le meilleur et le mieux entraîné de nos amateurs internationaux.

Fournier clôtura la saison de 1890 aux Arts libéraux, où il se montra encore le meilleur des juniors français.

En 1891, il a fait ses débuts comme senior à Cholet. Là, il a étonné tout le monde par son audace dans les virages et a battu de très loin Lemanceau et Chéreau. A Rennes, il a été deux fois second derrière Charron. A Angers et à Orléans, dans les courses de vitesse, Charron, Cottereau, Médinger l'ont plusieurs fois dépassé encore, mais, dans la grande course de 4 heures, sur le Mail, il a merveilleusement marché. Bien qu'il eut changé de machine au dernier tournant, il est arrivé troisième, très près de Béconnais et de Charron, et a fait comme eux plus de 106 kilomètres. Sans son accident, il aurait sûrement dépassé Béconnais et je n'oserais pas affirmer qu'il n'aurait pas battu Charron, l'heureux vainqueur de cette belle épreuve. Nous reverrons Fournier dans le Championnat de 100 kilomètres, et je suis sûr qu'il ne sera pas loin du gagnant.

Quand on songe que le sympathique et brillant amateur qui a nom Jiel-Laval n'était que quatrième, assez loin, dans la course de fond d'Angers et qu'il est arrivé le premier des coureurs français dans la course de Bordeaux à Paris, on se demande vrai-

ment si nos meilleurs professionnels n'auraient pas atteint le records de Mills, 577 kilomètres en 26 heures 35'.

Béconnais et Fournier, bien aidés, soigneusement préparés, auraient dû arriver, régulièrement, loin devant Jiel; et, devant eux encore, il y aurait eu certainement Ch. Terront, qui a traîné Mills à toute allure pendant les 175 derniers kilomètres et l'a peut-être empêché d'être rejoint par Holbein.

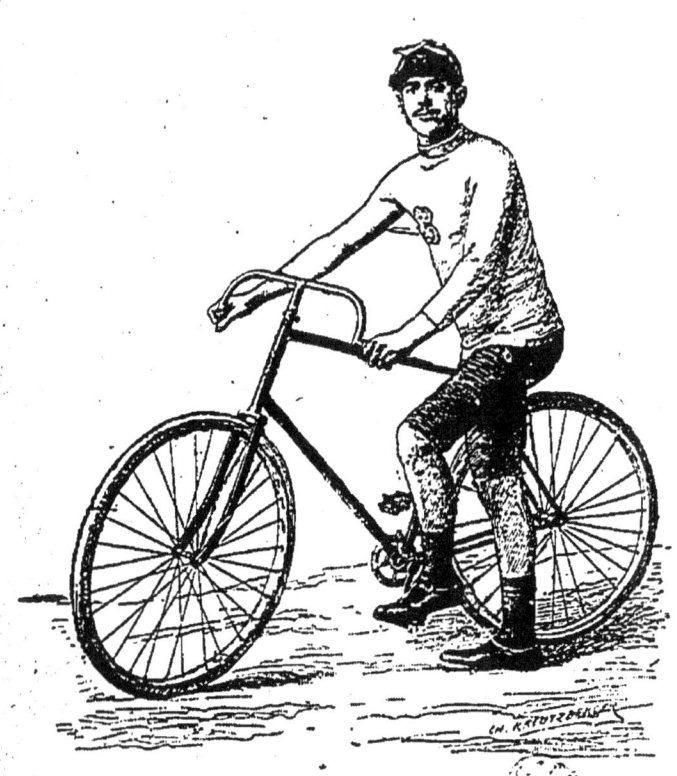

LEMANCEAU

LEMANCEAU

Voilà cinq ans déjà que Lemanceau s'est fait à Angers une réputation de brillant coureur. Après un an de service militaire à Cholet, en 1890, il est allé habiter Le Mans, où il est devenu forcément le rival direct de Fournier. Je n'avais point l'intention de parler de lui dans cette *Galerie de Biographies*, mais la nouvelle victoire qu'il a récemment remportée dans le Championnat de l'Ouest m'oblige à rappeler les faits saillants de sa carrière.

En 1887, après un essai, Lemanceau fut désigné par le Véloce-Club d'Angers pour aller représenter cette société à Lyon, dans la Course annuelle des

Juniors. Il tomba au dernier virage et ne fut pas placé. A Angers, il enleva la seconde Internationale d'un quart de roue au coureur belge Eole.

Au commencement de 1888, dans une course d'entraînement de 10 kilomètres, il battit Louis Cottereau, qui venait de gagner neuf courses de suite sans subir aucun échec. Quelques semaines après, il gagnait le Championnat de l'Ouest, sur le Mail. Cottereau était second, à deux longueurs, et Chéreau, qui devait quelques semaines après gagner le Championnat de France, n'était que troisième, assez loin. Dans la Course de quatre heures, Lemanceau se plaça second, à une demi-longueur seulement de J. Dubois, dépassant Béconnais de quelques mètres. Fol était quatrième, Jiel non placé. A trois jours de distance, il avait donc montré autant de fond que de vitesse.

Dans la Course annuelle des Juniors, à Pau, il arriva si près de Cottereau que bien des spectateurs croyaient à un *dead heat*. Cependant il se montra inférieur à son camarade pendant tout le reste de la saison, sauf à Poitiers, où il réussit à battre du même coup Cottereau, Charron et Chéreau. Dans le Championnat de 100 kilomètres, à Lonchamps, il fit une chute grave qui le tint quelque temps éloigné de la piste.

En 1889, Lemanceau eut 21 premiers prix. Dans le Championnat de l'Ouest il fit un train soutenu pendant toute la course et ne fut dépassé que d'une demi-longueur par Cottereau. Chéreau était encore troisième. Cette année-là il eut bien des fois Cottereau comme adversaire et ne put jamais arriver à le battre; toujours cependant il était très près de lui.

En 1890, il était soldat et ne courut que très peu, sous des noms d'emprunt.

Cette année il a commencé par succomber, à Cholet, derrière son nouveau rival Fournier. Mais, quelques jours après, à Angers, il a fait, toujours dans le Championnat de l'Ouest, une course superbe dont voici le résultat : 1. LEMANCEAU. — 2. Cottereau. — 3. Chéreau. — 4. Fournier. C'est donc la seconde fois qu'il gagne cette belle course et pour la gagner il faut être un coureur de grande valeur, surtout quand on trouve des concurrent comme Fournier, Chéreau et surtout Cottereau.

Entre Fournier et Lemanceau, qui ont tous les deux leurs partisans, le dernier mot n'est pas encore dit. Ils sont également vites et résistants. Cependant il faut considérer que Lemanceau a dû atteindre la limite de ses moyens, tandis que Fournier fera sûrement encore des progrès. Pour ce motif, je serais tenté de préférer désormais la chance de celui-ci à celle de son rival.

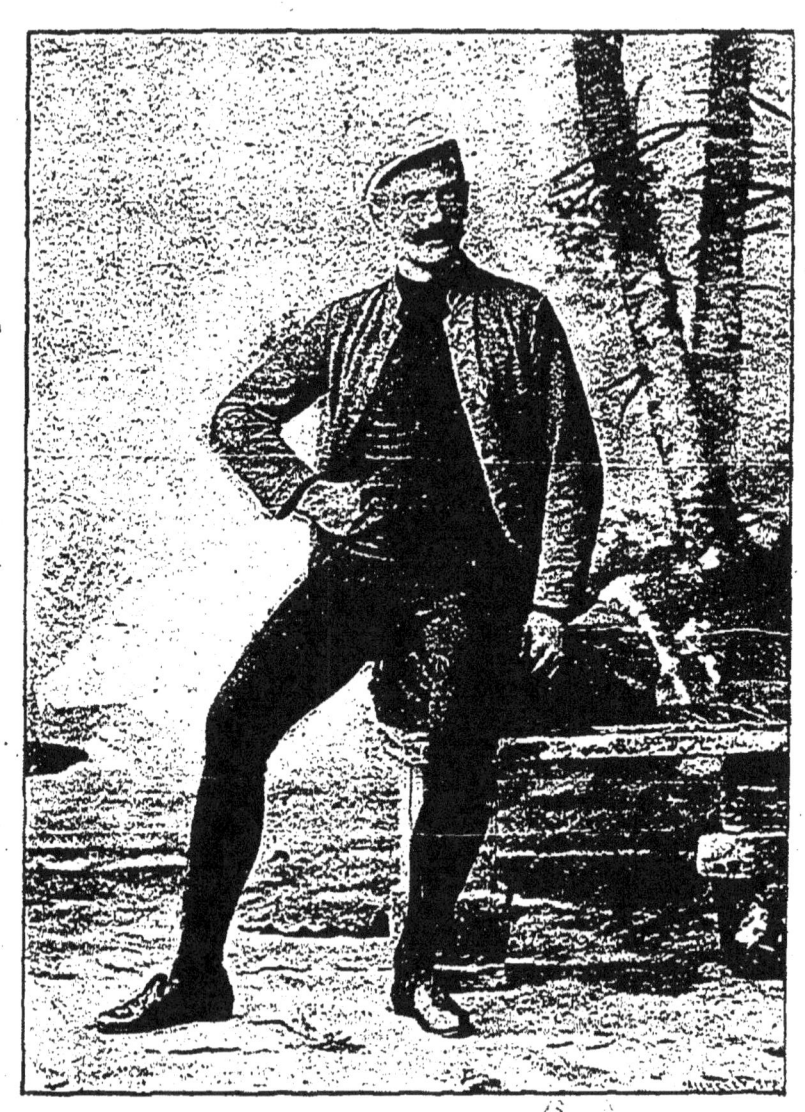

JIEL-LAVAL

JIEL-LAVAL

Premier des Français dans la course de Bordeaux à Paris
577 kilomètres en 32 heures 15 minutes 32"

Qui ne connaît cet aimable vélocipédiste ? Qui n'a pas eu occasion de le voir, à Bordeaux, à Paris ou à Angers ? Partout où il y a de belles courses, un brillant meeting, on est sûr de le trouver, payant toujours de sa personne et de son temps, peut-être beaucoup de sa bourse, pour donner plus d'éclat à nos fêtes. C'est non seulement un organisateur très affable et très compétent, mais c'est aussi un coureur de grand mérite et surtout un routier sans égal. Voilà longtemps déjà que le Véloce-Club Bordelais l'a choisi pour son capitaine de route et je ne

crois pas qu'il y ait beaucoup d'hommes en France réunissant comme lui au plus haut point les qualités multiples qui sont nécessaires pour bien diriger un escadron de cyclistes.

Jiel est de taille moyenne. A le voir, on ne le croirait pas bien robuste ; on ne soupçonnerait pas qu'il puisse posséder autant de vigueur. Même sur sa machine, lorsqu'il entre sur une piste, très courbé, presque cassé en deux, il n'est certes pas de ceux qui inspirent une grande confiance aux pronostiqueurs ignorants. Je me rappelle toujours une reflexion qui fut faite à mes côtés, avant la course de fond d'Angers en 1890. Un spectateur voyant Jiel essayer la piste, tout simplement, sans faire d'emballage et sans prendre sur sa bicyclette des poses à effet, s'écria :

— En voilà un qui ne doit pas être bien à craindre et qui ne va pas aller longtemps. —

— Détrompez-vous, répliquai-je aussitôt, celui-là va faire toute la course et je suis prêt à parier qu'il ne sera pas à plus d'un tour du gagnant. —

A cela personne ne répondit, mais j'aurais ce jour-là bien gagné mon pari, si quelqu'un l'avait tenu.

Avec sa moustache et ses cheveux d'un blond très ardent, Jiel a presque l'air d'un anglais et je suis sûr qu'il a dû souvent être pris pour tel, surtout dans les campagnes, où l'on est souvent porté à croire que les vélocipédistes sont tous anglais.

Jiel a toujours eu de la vitesse, de façon même à pouvoir lutter avec nos meilleures pédales. Ce fut lui qui battit un des premiers l'ancien champion du Midi, Espéron, alias Krell, dans la course des seniors du Véloce-Club Bordelais au mois de mai 1884. Mais c'est surtout par le fond qu'il a toujours brillé; c'est

sur la route qu'il s'est distingué principalement. S'il n'a pas eu en France un grand nombre de premiers prix, il a eu sur les longs parcours un ensemble de places excellentes, d'une régularité frappante, qui faisaient de lui, à juste titre, notre favori, dans la grande course internationale.

Ainsi, depuis 1886, Jiel a toujours eu un rang très honorable dans la course de 4 heures à Angers, sauf en 1887, où il montait pour la première fois une bicyclette, sans connaître suffisamment encore cette machine qui venait de faire son apparition.

En 1886, il fut 6e avec 98 kil. 580 mètres.
En 1888, il fut 8e et fit 90 kilomètres.
En 1889, il fut 6e avec 100 kilomètres.
En 1890, il atteignait 103 kil. 50 mètres dans les 4 heures et fut 3e, assez près des frères Terront.
En 1891, il fut 4e avec 105 kilomètres.

Jiel a pris part au Championnat de 100 kilomètres à Longchamps, en 1889. Il n'a été que 9e, mais il est juste de faire remarquer qu'il a fait le parcours en 3h58'15", c'est-à-dire en moins de temps que le gagnant de l'année précédente.

Au mois de septembre 1890, Jiel-Laval a gagné le Championnat de fond de tricycle du Véloce-Club Bordelais. Duanip était second, Léveilley troisième. Cette course eut lieu sur route. Le gagnant fit les 100 kilomètres en 3h57'. Les 50 premiers kilomètres furent faits par lui en 1h55". Voilà de beaux résultats, ou je n'y connais rien ! Ce sont, du reste, les records de tricycle sur route pour la France.

Avec son esprit d'initiative, son entente des choses du sport, Jiel fut l'organisateur désigné du Match des douze, en décembre 1889. Il y prit part également

comme coureur, et bien qu'il fut le plus âgé des bordelais, il se montra incontestablement le meilleur d'entre eux. Deux fois de suite, sur des distances bien différentes, sur bicyclette d'abord et tricycle ensuite, il eut l'honneur de battre Dervil, le meilleur peut-être des amateurs français.

Stimulé par l'exemple du vaillant M. Rousset, Jiel a voulu, lui aussi, essayer des records sur une très longue distance. Au mois de juillet 1889, il partit en compagnie du célèbre tricycliste bordelais, avec l'intention de battre le record de 500 kilomètres. En moins de 5 heures ils allèrent de Bordeaux à Marmande, 4 heures après ils étaient à Agen, mais à Valence d'Agen, le vent devint tellement mauvais qu'ils durent renoncer à leur projet.

Malgré cet entraînement sur les longs parcours, on voyait toujours dans les courses du V. C. B. briller le maillot jaune et rouge et la toque cerise de Jiel.

Tout le monde sait quelle part active cet excellent veloceman a prise à l'organisation de la course Bordeaux-Paris. Il s'est multiplié et a plusieurs fois fait toute la route pour installer les contrôles. Lui-même s'est entraîné avec plus de soin qu'aucun autre de nos compatriotes. Et pourtant, il savait bien que les Anglais arriveraient longtemps avant lui. Il me l'avait dit à moi-même à Angers. Les approcher autant que possible et prendre une bonne leçon pour une autre fois, tel était son but. Il a du moins eu la gloire de faire lâcher l'un des Anglais, d'arriver le premier de tous les Français et de faire 423 kilomètres en 24 heures.

Records de Jiel-Laval sur route

Bicyclette, 150 kil. en 7 h. 10", 19 octobre 1890
— 200 — 9 h. 43", — —
Tricycle 100 — 3 h. 57", 28 septem. 1890

UN GRAND PRIX

J'étais dans un jardin immense où mille fleurs
Ainsi que leurs parfums unissaient leurs couleurs ;
Un orchestre savant, modulant un andante
Aux suaves accords, charmait la foule ardente
Qui semblait se presser houleuse pour mieux voir
Un spectacle nouveau ; du sein d'un réservoir
L'eau pure jaillissait en gerbes argentées
Et ses douces vapeurs, par la brise emportées,
D'un jour chaud de juillet avaient rafraichi l'air ;
Cent drapeaux frissonnaient au vent, dans le ciel clair.
Je reconnus bientôt le Mail ; le Mail superbe,
Abritant ses massifs de collerettes d'herbe,
Le Mail des plus beaux jours, unique et si coquet
Que, vu du boulevard, il semblait un bouquet !
Mais quelle grande fête Angers célébrait-elle ?
Je ne me souvins pas avoir vu foule telle

Dans son square élégant jamais se réunir.
Je regardais ce flot qui montait, sans finir,
Quand un de mes amis passant, le front austère,
Put me donner enfin la clef de ce mystère :

« — Notre Véloce-Club, me dit-il, aujourd'hui
Ralliant d'un seul coup quinze clubs avec lui,
Adhère à l'Union, et l'Union heureuse,
Pour fêter ce beau jour se montrant généreuse,
Chez nous appelle Anglais, Américains et Francs
A disputer un prix qui vaut *cent mille francs*.
Le parcours en sera de cent vingt kilomètres ;
Dix coureurs sont inscrits ; mais ils sont tous des maitres :
Hommey, Charles Terront, De Civry, Médinger,
Que d'unanimes vœux semblent encourager,
Défendront vaillamment le pavillon de France ;
A côté d'eux Angers conserve l'espérance
De voir briller Charron ; l'Angleterre a Duncan,
Howell, Frédéric Wood, Battensby dans son camp
Et Prince est venu seul des rives d'Amérique.
Comme tu vois, mon cher, c'est un lot féérique ! »
La foule autour de nous cependant grossissait
Et déjà le canon bruyant retentissait,
De sa terrible voix faisant trembler la nue.
Mon ami m'entraina jusque dans l'avenue.
Une heure avait sonné. Je vis les dix partants,
Sous leurs casaques d'or et de soie éclatants,
Tirer leurs grands vélos du sein de la mêlée
Et, mesurant des yeux la longueur de l'allée,
S'élancer tour à tour au signal du starter
Pour essayer la piste et prendre leur canter.
Howell y déploya sa vitesse effrayante.
Charron fut acclamé par la foule bruyante.
Hommey, Prince et Terront passèrent lentement ;
Mais les plus applaudis de tous, assurément,

Furent Duncan et Wood, gracieux sur leur selle,
Passant tous deux de front ainsi qu'une étincelle ;
Médinger les suivait de bien près. Battensby
Dès longtemps entraîné pour ce riche Derby,
Sur un terrain nouveau n'osa pas marcher vite.
De Civry, le dernier, en noir comme un lévite,
De force et de santé sembla resplendissant ;
Il fila comme un trait ; de son jarret puissant
Il pressait ce jour-là sa pédale avec rage
Et sur toute la ligne on lui cria : Courage !
Alors la Marseillaise, au fier rythme, éclata ;
Du public anxieux la rumeur augmenta ;
Vingt mille voix montaient au ciel en notes vagues ;
On aurait dit un bruit tumultueux de vagues,
Un Océan humain que la joie agitait.
Soudain les voix, les chants, les rires, tout se tait.
Les champions sont déjà revenus ; la carrière
S'ouvre au loin devant eux, sans fin et sans barrière,
Suivant l'ordre du sort ils viennent s'aligner,
Ayant tous dans les yeux le désir de gagner.
Ils montent. Au milieu d'un solennel silence.
On baisse le drapeau. Le peloton s'elance.....

Du premier coup de pied Howell file en avant,
Si vite qu'il parait emporté par le vent.
Duncan est près de lui, roide sur sa machine.
De Civry n'est pas loin ; mais Wood, courbant l'échine,
Les dépasse tous trois dans un puissant effort
Et l'on entend partout crier : C'est le plus fort !
Battensby, Médinger et Prince sont ensemble ;
Hommey vient après eux avec Charron ; il semble
Que ces deux là déjà suivent péniblement.
Terront est le dernier du lot en ce moment,
A cent mètres de Wood. La foule, stupéfaite
De le voir aussi loin, compte sur sa défaite.

Ainsi, pendant dix tours, ils font ce train d'enfer,
Passant et repassant sur leurs chevaux de fer,
Rapides comme un coup de vent dans la tourmente,
Sans que l'espace entre eux se resserre ou s'augmente ;
Et, pendant ces dix tours, le brillant bataillon
Soulève la poussière en léger tourbillon,
Sans qu'aucun changement dans cet ordre s'opère
Encore, sans qu'aucun des coureurs désespère
De se placer premier en arrivant au but.
Tout à coup Battensby, qui semblait au début
Appréhender la piste et marcher avec crainte,
Rattrappe Wood et prend la tête ; Hommey s'éreinte
Pour le suivre, et bientôt il s'arrête épuisé ;
Le public angevin, enfin désabusé,
Crie en voyant Charron quitter aussi l'arène.
Ils ne sont plus que huit. Le peloton s'égrène.
Pendant une heure encore ils ne se quittent pas.
C'est de Civry qui mène et Wood est sur ses pas ;
Médinger vient après ; Battensby l'accompagne ;
Howell, en défaillance, abuse du Champagne ;
Par Prince et par Duncan il se voit dépassé
Et descend, n'ayant plus l'espoir d'être placé.
Terront, quoique toujours dernier, suit très à l'aise ;
Même il ne semble plus que le train lui déplaise.
Alors un cri s'élève, immense, étourdissant :
Un lévrier parcourt la piste, bondissant
A côté des coureurs surpris, sans que personne
Puisse entraver sa course agile. Il désarçonne
Médinger. C'est en vain qu'en voulant l'éviter
Duncan appuie à gauche et cherche à s'arrêter ;
Il rejoint son rival sur la terre poudreuse.
Honneur à ces deux-là ! Leur chute est malheureuse.
Donc il ne reste plus que cinq champions debout,
Mais tous bien décidés à lutter jusqu'au bout.

Pourtant des étrangers la chance est excellente,
Car tous trois font le jeu. La foule turbulente
A côté des Anglais voit Prince s'élancer
Et notre favori, de Civry, s'effacer
Au quatrième rang. Terront est sur sa roue
Et s'attache à lui comme une poupe à sa proue.
Ils courent sans répit sous les grands arbres verts,
Ainsi que des wagons qui passent à travers
Les champs, et que l'œil suit dans la brume lointaine.
La victoire entre eux cinq est toujours incertaine.
La cloche annonce enfin le dernier tour. Alors,
Prince et Wood ayant pris leur virage en dehors,
De Civry les rejoint et fait son enlevage.
Comme un vaisseau qui sombre en touchant le rivage,
L'Américain s'arrête, étouffé par le train.
Les quatre autres coureurs dévorent le terrain ;
Leur vitesse incroyable et folle s'est accrue ;
Par eux dans un clin d'œil l'allée est parcourue.
L'émotion est grande au milieu du jury
Et parmi le public, quand on voit de Civry
Faire au dernier tournant une manœuvre adroite
Et le premier encore entrer en ligne droite.
Le voilà qui descend l'avenue, excité
Par les joyeux bravos de ce peuple exalté.
Wood survient à sa gauche, énergique et tenace ;
A droite Battensby paraît et le menace ;
Le courageux Français va-t-il donc succomber ?
Soudain on voit *Terront*, derrière, se courber
Sur son guidon d'acier dans un effort suprême,
Les rejoindre tous trois à ce moment extrême
Et, de ses vingt-cinq ans retrouvant la vigueur,
Arriver le premier d'une demi longueur.
Les autres font *dead heat*. On dit dans l'assistance.
Qu'en quatre heures à peine ils ont fait la distance.

Un hurrah formidable éclate ; on chante en chœur
L'hymne patriotique ; on prend l'heureux vainqueur,
On l'entoure, on l'acclame, on l'enlève, on l'emporte ;
On forme pour le voir un groupe à chaque porte ;
La foule l'accompagne et devant son hôtel
Le tumulte grandit encore et devient tel
Que *je m'éveille*..... car ce n'était là qu'un rêve,
Le rêve d'un sportman qui voudrait voir sans trêve
Par des liens étroits les Clubs français unis
Et de leurs rangs serrés les préjugés bannis,
D'un sportman qui désire et, malgré tout espère
Que notre Sport un jour soit fécond et prospère
Et que, sur tous les champs de course, tes enfants,
O France, des Anglais se montrent triomphants !

RÉSULTATS

DES

PRINCIPALES COURSES FRANÇAISES

Championnat de France. -- Bicycles

VITESSE. — DISTANCE : 10 KILOMÈTRES

	Premier	Second	Troisième	Temps	Villes	
1881	De Civry	Delisse	Moine	21'2" 4	5	Paris
1882	De Civry	Médinger	Ch. Terront	20'34"	Grenoble	
1883	Médinger	Ch. Terront	Espéron	20'58"	Agen	
1884	Médinger	Wills B.	Espéron	21'42"	Paris	
1885	Médinger	De Civry	Ch. Terront	23'2"	Bordeaux	
1886	Duncan	Ch. Terront	Charron	20'48" 2	5	Agen
1887	Médinger	H. Loste	Eole	19'5"	Lyon	
1888	Chéreau	H. Loste	Béconnais	19'15"	Pau	
1890	Cottereau	Médinger	Chéreau	19'26" 1	5	Cognac

DISTANCE : 5,000 MÈTRES

	Premier	Second	Troisième	Temps	Villes
1891	Médinger	Drangissac	Béconnais	9'31"	Agen

OBSERVATIONS. — *En 1881, Georges Pihan eût été second sans une chute.*
En 1885, Médinger, arrivé premier, fut déclassé et le titre réservé.
En 1886, Duncan étant Anglais, Ch. Terront fut le champion français.
En 1888, on courut pour la dernière fois sur le grand bicycle.
En 1889, la course du Championnat n'eut pas lieu, les coureurs ayant refusé de le disputer sur la piste de Versailles.

En 1891, Cottereau, le champion de 1890, tomba dans le dernier virage; quelques-uns prétendent que, sans cette chute, Cottereau fut arrivé premier; mais la plupart soutiennent qu'à ce moment, la victoire était incontestablement acquise à Médinger.

Championnat de France. — Bicycles

Fond : 100 kilomètres. — Autour de Longchamps

	Premier	Second	Troisième	Temps du gagnant
1885	Dubois	De Civry	Ch. Hommey	3 h. 34'9"
1886	De Civry	Dubois	Ch. Terront	4 h. 3'3"
1887	De Civry	Ch. Terront	Dubois	4 h. 3'5"
1888	Ch. Terront	Cottereau	Médinger	3 h. 28'15"
1889	Ch. Terront	Dervil	Béconnais	3 h. 40'20"
1890	Béconnais	Del Mello	Dubois	3 h. 44'20"

OBSERVATIONS. — En 1885, le premier Championnat de France (100 kilomètres) fut couru à Grenoble. Dubois fut premier, Pagis deuxième. La course de Longchamps, cette année-là, fut le Championnat du Nord.

En 1888, la course fut gagnée pour la dernière fois par un bicycle et le record de 100 kilomètres fut battu.

En 1890, sans une chute à la fin de la course, l'ordre d'arrivée eût été : 1. Ch. Terront; 2. Dervil, comme l'année précédente.

Championnats de France. — Tricycles

1° Vitesse. — Distance : 6 kilomètres

	Premier	Second	Troisième	Temps	Villes
1883	De Civry	Médinger	Berthoin	13'51"	Grenoble

Distance : 5 kilomètres

	Premier	Second	Troisième	Temps	Villes	
1884	De Civry	Ch. Terront	Jiel	13'45"	Bordeaux	
1885	De Civry	Médinger	Juzan	11'26"	Agen	
1886	Eole	Médinger	Boyer	11'29" 1	5	Montpellier
1887	Laulan	H. Loste	Charron	10'48"	Cognac	
1888	Cottereau	H. Loste	Lanavère	9'40"	Bordeaux	
1889	Cottereau	Béconnais	Laulan	9'22" 1	5	Grenoble

Distance : 10 kilomètres

	Premier	Second	Troisième	Temps	Villes
1890	Cottereau	Charron	Lambrechts	21'9"	Grenoble

Distance : 5 kilomètres

	Premier	Second	Troisième	Temps	Villes
1891	Charron	Lambrechts	Sorin	10'15"	Montélimar

OBSERVATION. — En 1891, Cottereau et Médinger refusèrent de courir en alléguant le mauvais état de la piste.

DES PRINCIPALES COURSES FRANÇAISES

2° Fond. — Distance : 50 kilomètres

	Premier	Second	Troisième	Temps	Villes
1886	Eole	Laulan	Léveilley	2 h. 20'37"	Bordeaux
1887	H. Loste			2 h. 31'	Miramont
1888	Fol	Béconnais	Vasseur	1 h. 50'50"	Paris St-James
1889	Allard(angl.)	Del Mello	Echalié	1 h. 55'35"	Paris St-James
1890	Fol a couru seul			2 h. 19'	Paris St-James

Courses annuelles des Juniors

1° Course de Bicycles. — Distance : 10 kilomètres

	Premier	Second	Troisième	Temps	Villes	
1884	Sourbadère	Dubois	Holley	24'44"	Paris	
1885	Dubois	Boyer	H. Loste	21'5" 4	5	Bordeaux
1886	Wick	Béconnais	Chéreau	20'44" 3	5	Agen

Distance : 5 kilomètres

1887	Fol	Cammarsted	Doré	9'40"	Lyon
1888	Cottereau	Lemanceau	Teckno	9'27"	Pau
1889	Echalié	Bugard	De Clèves	9'50"	Versailles
1890	Fournier	Lautrec	Lambrechts	9'13"	Cognac
1891	Drangissac	Lautrec	Girardin	9'49"	Agen

2° Course de Tricycles. — Distance : 5 kilomètres

| 1884 | Lassoujade | Jiel | Sicard | 13'21" 4|5 | Bordeaux |
|---|---|---|---|---|---|
| 1885 | Juzan | Boyer | Baby | 11'47" | Agen |
| 1886 | Vel' Osmen | | | 12'29" 1|5 | Montpellier |

Distance : 2,500 mètres

1887	Fol	L. Loste	Maillotte	5'38"	Cognac	
1888	Cottereau	Lanavère	Petit	4'44" 1	2	Bordeaux
1889	Nicodémi	Fourtanier	Hoden	4'47"	Grenoble	

Distance : 5 kilomètres

1890	Lambrechts	Lautrec	Drangissac	10'21"	Grenoble	
1891	Sorin	Pélisson	Durif	10'35" 1	2	Montélimar

Course Internationale d'Angers. — Bicycles

Vitesse

	Premier	Second	Troisième	Distance	Temps
1876	Ch. Terront	H. Pascaud	C. Thuillet		
1877	Ch. Terront	Viltard	Tissier	5,600 mètres	12'48"
1879	Ch. Terront	Hart	Viltard		
1880	Hart	J. Terront	Viltard		
1881	De Civry	Ch. Terront	Bresseau	5,600 mètres	11'53"
1882	De Civry	Duncan	Ch. Terront	5,600 mètres	11'50"
1883	Duncan	Garrard	Médinger	5,600 mètres	11'23"
1884	Médinger	Duncan	Ch. Hommey	5,600 mètres	11'
1885	De Civry	Médinger	Laulan	14,500 mètres	
1886	Charron	Béconnais	Chéreau		
1887	Charron	Laulan	Ch. Terront	5,600 mètres	11'5"
1888	Ch. Terront	Dubois	Médinger	5,600 mètres	11'29"
1889	Cottereau	Médinger	Ch. Terront	6,900 mètres	14'30"
1890	Cottereau	Ch. Terront	H. Fol	6,900 mètres	13'22"
1891	Cottereau	Charron	Fournier	6,900 mètres	

NOTA. — En 1878, les courses d'Angers n'eurent pas lieu. Le temps de cette course n'a pas toujours été pris.

Course Internationale d'Angers. — Bicycles

Fond

	Premier	Second	Troisième	Distance	Temps
	Angers a Tours				
1876	Tissier	Ch. Thuillet	Chopin	220 kilomètres	11 h. 27'
1877	Tissier	Ch. Terront	Clément	220 kilomètres	11 h. 23'
	Angers au Mans				
1879	Ch. Terront	Viltard	Hart	179 kilomètres	8 h. 54'
	Sur le Mail				
1880	J. Terront	Hart	Viltard	169 kilomètres	8 heures
1881	De Civry	J. Terront	Baudrier	141 kilomètres	6 heures
1882	Ch. Terront	De Civry	Duncan	83 kil. 520 m.	4 heures
1883	Ch. Terront	Garrard	Grugeard	142 kil. 560 m.	6 heures
1884	Duncan	Espéron	G. Pihan	103 kil. 680 m.	4 heures
1886	Ch. Terront	Béconnais	Gautier	104 kil. 400 m.	4 heures
1887	Béconnais	Ch. Terront	Laulan	105 kilomètres	4 heures
1888	Dubois	Lemanceau	Béconnais	98 kil. 600 m.	4 heures
1889	Chéreau	Ch. Terront	Béconnais	105 kil. 650 m.	4 heures
1890	Ch. Terront	L. Terront	Jiel	103 kilomètres	4 heures
1891	Charron	Béconnais	Fournier	106 kil. 400 m.	4 heures

NOTA. — En 1878 et en 1885, cette course n'eut pas lieu. Elle fut gagnée pour la première fois en bicyclette en 1890 et avec des caoutchoucs pneumatiques en 1891.

Handicap International d'Angers

DISTANCE : 2,740 MÈTRES

	Premier	Situation du 1ᵉʳ	Second	Troisième
1881	De Civry	scratch	Jules Terront	Ch. Terront
1882	Ch. Terront	id.	Jules Terront	Delisse
1883	Duncan	id.	Médinger	De Civry
1884	Duncan	id.	Médinger	Ch. Hommey
1885	De Civry	id.	Médinger	Gladiss
1886	Charron	id.	Béconnais	Gautier
1887	Laulan (tri.)	150 mètres	Charron	Bonnet
1888	Chéreau	40 mètres	Dubois	Lemanceau
1889	Chéreau	20 mètres	Médinger	Béconnais
1890	Ch. Terront	scratch	Dubois	Fol
1891	Ax	20 mètres	Charron	Fournier

OBSERVATIONS. — *En 1887 seulement la course a été ouverte aux tricyclistes et c'est l'un d'eux, Laulan, qui a gagné, conservant ses 150 m. d'avance. Sauf Chéreau et Ax qui ont reçu, le premier deux fois, le second une fois, des avances insignifiantes, les gagnants ont toujours été des scratchmen, ce qui prouve que le handicap a constamment été fait en faveur des plus forts.*

Course Internationale d'Angers. — Tricycles

VITESSE

	Premier	Second	Troisième
1883	Médinger / Garrard	Dead heat	Baudrier
1884	Médinger	Duncan	Coullibeuf
1885	Médinger	De Civry	Coullibeuf
1886	Charron	Malinge	Grugeard
1887	Laulan	Ch. Terront / Charron	Dead heat
1888	Médinger / Laulan	Dead heat	Ch. Terront
1889	Médinger	Laulan	Cottereau
1890	Cottereau	Ch. Terront	Fol
1891	Cottereau	Fournier	Charron et Brice (Dead heat)

La distance de cette course est de 2 tours, 2,740 mètres. Le temps n'a presque jamais été pris.

Course Internationale d'Angers. — Bicycles

Vitesse

DEUXIÈME SÉRIE. — Pour Coureurs non placés dans la première Internationale

	Premier	Second	Troisième
1883	Gurhauer	Rollo	Charron
1884	Espéron	Lepeigneux	Laulan
1886	Chauvin	Lepeigneux	Jones (Angl.)
1887	Lemanceau	Eole	Brice
1888	Chéreau	Béconnais	Lemanceau
1889	Chéreau	Béconnais	Lemanceau
1890	Bugard	Lemanceau	Béconnais
1891	Ax	Chéreau	Sorin

NOTA. — Cette course n'eut pas lieu en 1885. La distance en est habituellement de 2,740 m. Il est à remarquer qu'elle a été disputée par de forts coureurs malheureux dans la première Internationale, ce qui arrive rarement sur d'autres pistes où les partants sont moins nombreux et moins forts.

Championnat de l'Ouest couru chaque année à Angers

	Premier	Second	Troisième
1876	Laumaillé (de Châteaugontier)		
1877	Jactel (de Tours)		
1879	Hart (Angl.) (de Saumur)		
1880	Hart (Angl.) (de Saumur)		
1881	Bresseau	Nadal	Baudrier
1882	Delisse	Aubry	Baudrier
1883	Charron	Rollo	Grugeard
1884	Charron	Manceau	Grugeard
1885	Charron	Grugeard	Plion
1886	Charron	Chéreau	Béconnais
1887	Charron	Bonnet	Lemanceau
1888	Lemanceau	Cottereau	Chéreau
1889	Cottereau	Lemanceau	Chéreau
1890	Cottereau	Bugard	Lemanceau
1891	Lemanceau	Cottereau	Chéreau

En 1882, la course fut recommencée à l'automne sur une plus longue distance, Delisse n'étant pas qualifié. Grugeard fut vainqueur. Depuis 1881 tous les champions et coureurs placés sont d'Angers, sauf Bugard, qui est un Nantais.

Course Internationale d'Agen. — Bicycles

VITESSE

	Premier	Second	Troisième	Distance	Temps
1881	De Civry	Espéron	—	6,758 mètres	12'55"
1882	Ch. Terront	De Civry	Duncan	9,000 mètres	17'
1883	Médinger	Ch. Terront	Wood (Angl.)	8,500 mètres	16'54"
1884	Duncan	Médinger	De Civry	10 kilomètres	20'54"
1885	Duncan	De Civry	Médinger	10 kilomètres	19'13"
1886	Duncan	Ch. Terront	Laulan	10 kilomètres	20'23"
1887	H. Loste	Ch. Terront	Laulan	10 kilomètres	23'8"
1888	H. Loste	Béconnais	Cottereau	10 kilomètres	19'39"
1889	Cottereau	Charron	Dubois	10 kilomètres	19'55"
1890	Béconnais	H. Loste	Ch. Terront	10 kilomètres	21'27"
1891	Cottereau	Lautrec	Pérès	3,000 mètres	6'44"

En 1883, il y eut une autre réunion à Agen et les premiers de l'Internationale furent Médinger, Charles et Jules Terront.

Course Internationale de Bordeaux. — Bicycles

	Premier	Second	Troisième	Distance	Temps
1882	Ch. Terront	Garrard (a"')	Châtelain		
1883	Wood (Angl.)	Ch. Terront	Médinger	25 kilomètres	57'40"
—	De Civry	Ch. Terront	Médinger		
1884	De Civry	Ch. Terront	Garrard	10 kilomètres	22'48"
—	Duncan	De Civry	Wills	10 kilomètres	20'48"
—	Ch. Terront	Espéron	Laulan	10 kilomètres	20'48"
1885	Ch. Terront	Bob	Knowles	8 kilomètres	18'19"
—	Duncan	Ch. Terront	Ch. Hommey	5 kilomètres	10'51"
1886	Ch. Terront	Eole	Boyer		
—	Ch. Terront	De Civry	Eole	5 kilomètres	9'40"
1888	H. Loste	Ch. Terront	Béconnais	4 kil. 500 m.	8'32"
—	Wittaker (a.)	H. Loste	Béconnais	3,300 mètre	6'40"
1889	Laulan	Ratié	Lacoste	6 kilomètres	11'27"
1890	Cottereau	H. Loste	Béconnais	4 kilomètres	8'15"

On voit par ce Tableau qu'il y a eu souvent plusieurs réunions de courses la même année à Bordeaux.
En 1887, il n'y eut pas d'Internationale.

Courses de fond gagnées par Charles Terront

1876	Course de Paris à Pontoise et retour	62 kil.
1877	Course de Paris à Conflans Sainte-Honorine	48 —
1879	Championnat de 50 milles à Londres	80 —
—	Course d'Angers au Mans et retour	179 —
—	Course de 26 heures à Londres	584 —
—	Course de 6 jours à Boston (Amérique)	1061 —
—	Course de 10 heures à Chicago (Amérique)	264 —
1880	Course de 6 jours à Londres	2044 —
—	Course de 6 jours à Edimbourg	1632 —
—	Course de 6 jours à Hull	1384 —
1882	Course de 4 heures à Angers	83 —
1883	Course de 6 heures à Angers	142 —
—	Course de 2 heures à Agen	58 —
—	Course de 5 heures à Grenoble	131 —
1885	Championnat de tricycle du V. C. Béarnais	24 —
1886	Course de 4 heures à Angers	104 —
1887	Championnat de 100 milles à Birmingham	160 —
1888	Championnat de France à Paris	100 —
1889	Championnat de France à Paris	100 —
1890	Course de 4 heures à Angers	103 —
1891	Course de Paris à Brest et retour	1200 —

NOTA. — *La différence des distances parcourues dans les courses de 6 jours vient de ce que les unes étaient de 18 heures par jour et d'autres de 8 ou 10 heures seulement.*

RÉSULTATS

des Courses fournies par les principaux Champions français jusqu'à la fin de 1890

Noms des Champions	Durée de l'entraînement	1er prix	2e prix	3e prix	Total des prix	Courses fournies	Courses perdues
Ch. Terront	15 ans	227	145	94	466	538	72
De Civry	8 ans	211	61	27	299	331	32
Médinger	11 ans	203	104	59	366	416	50
H. Loste	6 ans	197	69	24	290	322	32
Cottereau	3 ans	162	44	16	222	240	18
Laulan	8 ans	145	80	53	278	326	48
Charron	10 ans	139	78	35	252	287	35
Duncan	8 ans	91	65	45	201	230	29
Béconnais	8 ans	88	101	56	245	285	40
Dubois	6 ans	86	47	41	174	215	41
Vasseur	4 ans	83	55	31	169	197	28
Chéreau	6 ans	60	40	23	123	152	29
Henri Fol	6 ans	48	50	48	146	190	44

Les chiffres donnés dans les biographies n'avaient pas été arrêtés à la même date. Depuis, quelques coureurs se sont distingués. Ch. Terront a de nouveau gagné la Grande Course de fond d'Angers. Médinger est revenu à sa meilleure forme et a remporté encore le Championnat. Enfin Charron est maintenant aussi redoutable sur le tricycle et sur la bicyclette qu'il l'était naguère sur le bicycle.

TABLEAU

des meilleures vitesses obtenues en France

1 KILOMÈTRE

Bicycle	Wick	1'43"	à Bordeaux	1888
Bicyclette	Médinger	1'34" 3\|5	à Saint-James	1890
—	Cottereau	1'23" 1\|5	à Angers	1890
Tricycle	Dubois	1'41" 1\|5	à Saint-James	1888

5 KILOMÈTRES

Bicycle	Ch. Terront	9'40"	à Bordeaux	188
—	H. Fol	9'40"	à Lyon	1887
Bicyclette	De Civry	9'24" 2\|5	à Longchamps	1885
—	Laulan	9'23" 1\|5	à Cognac	1889
Tricycle	Cottereau	9'22"	à Grenoble	1889

10 KILOMÈTRES

Bicycle	Wick	18'14"	à Bordeaux	1888
Bicyclette	Médinger	18'28"	à Annonay	1890
—	Charron	17'38"	Paris (Arts Lib.)	1890
Tricycle	Béconnais	18'43"	à Saint-James	1888

50 KILOMÈTRES

Bicycle	Ch. Terront	1 h. 38'15"	à Longchamps	1888
Bicyclette	H. Fol	1 h. 39'	à Saint-James	1888
Tricycle	Béconnais	1 h. 36'24"	à Saint-James	1888

100 KILOMÈTRES

Bicycle	Ch. Terront	3 h. 28'15"	à Longchamps	1888
Bicyclette	Charron	3 h. 18'	à Courbevoie	1891
Tricycle	Béconnais	3 h. 25'53"	à Saint-James	1888
—	H. Fol	3 h. 18'22"	à Saint-James	1888
—	H. Fol	3 h. 25'34"	à Courbevoie	1891

500 KILOMÈTRES

Tricycle	Rousset	36 h. 45'	Routes du Midi	1888
—	Mousset	35 h. 25'	—	1888
—	Coullibeuf	30 h. 12'	Anjou et Touraine	1891

UNE HEURE

Bicycle	Wick	31 kil. 250 m.	à Bordeaux	1890
Bicyclette	H. Loste	33 kil. 425 m.	à Bordeaux	1890
—	Charron	34 kil. 210 m.	aux Arts Lib.	1890
Tricycle	H. Fol	32 kil. 710 m.	à Saint-James	1888

DOUZE HEURES

Bicyclette	Mousset	286 kilomètres	à Saint-James	1889
—	H. Fol	200 kilomètres	—	1889
Tricycle	De Clèves	288 kilomètres	—	1889

RÉSULTATS

VINGT-QUATRE HEURES

Bicycle	Ch. Terront	639 kilomètres	Routes du Midi	1884
Tricycle	Baby	345 kilomètres	—	1885
—	Rousset	357 kilomètres	—	1888
Tricycle	Coullibœuf	402 kilomètres	Anjou et Touraine	1891

DE PAU A CALAIS

En tricycle	Baby	1,044 kilomètres	5 jours 10 heures	1886

DE PARIS A VIENNE (Autriche)

En tricycle	Baby	1,286 kilomètres	7 jours 5 heures	1887

DE BORDEAUX A PARIS

Bicyclette	Mills (Anglais)	577 kilomètres	26 heures 35'	1891
—	Jiel	—	32 heures	1891

PARIS A BREST ET RETOUR

Bicyclette	Ch. Terront	1200 kilomètres	72 heures	189

NOTA. — *Le record splendide de Cottereau, pour 1 kilomètre, n'a pas été déclaré officiel par l'Union, précisément parce qu'il était trop beau et qu'on ne l'a pas cru possible.*

Les records de Charron aux Arts libéraux, pour 10 kilomètres et pour une heure, ont été faits sur une piste bitumée et couverte, par conséquent tout à fait à l'abri du vent.

M. Rousset avait 53 ans quand il a fait son record de 24 heures en tricycle.

RÉSULTATS

DU

Championnat de France. - 100 kilom. (Bi.)

Piste permanente de Courbevoie
30 Août 1891

1. **Charron**, en 3ʰ18'21". — 2. Fournier, à 1 mètre. — 3. Béconnais, à 10 centimètres. — 4. Fol, à une longueur. — 5. Terront, 3ʰ18'22". — 6. Kuhling, 3ʰ18'23". — 7. Tart, 3ʰ18'23" 2/5. — 8. Jiel, 3ʰ18'24". — 9. Bonhours, 3ʰ18'30". — 10. Allart, 3ʰ22'58". — 11. Vigneaux, 3ʰ23'55". — 12. Piquet, 3ʰ28'10".

Le jury a déclaré 1/5 de seconde entre chacun des 4 premiers; mais entre les 3 premiers, il y avait à peine un mètre; le 4ᵉ, à une longueur.

Tableau des Temps et Distances

10 kilomètres en	» 18' 3"	par	Ax.
20 —	» 35'52"	»	Lamberjack
25 —	» 46'21"	»	Fournier
30 —	» 54'52"	»	—
40 —	1 h. 13'58"	»	—
50 —	1 » 38'28"	»	Charron
60 —	1 » 53' 3"	»	Jiel
70 —	2 » 15'18"	»	Charron
80 —	2 » 35'20"	»	—
90 —	2 » 56'38"	»	—
100 —	3 » 18'21"	»	—

33 kilomètres	155 mètres	en 1 h.	par	Fournier	
63 —	320	— 2 »	»	Lamberjack	
91 —	490	— 3 »	»	Béconnais	

TABLE DES MATIÈRES

Préliminaires I
Avant-propos xv

Charles Terront.................................... 1
Médinger.. 11
De Civry.. 21
H. O. Duncan 35
Charron... 49
Jules Dubois 63
Laulan.. 77
E. Chéreau...................................... 91
Béconnais....................................... 105
H. Loste.. 117
Henri Fol....................................... 133
Louis Cottereau................................. 145
H. Vasseur...................................... 165
Échalié .. 175
Fournier 181
Lemanceau...................................... 186
Jiel-Laval...................................... 191

Un Grand Prix (Poème vélocipédique)............. 195

Statistique des Courses 201
Records français................................ 211

www.ingramcontent.com/pod-product-compliance
Lightning Source LLC
Chambersburg PA
CBHW071527220526
45469CB00003B/674